豐子愷
美術講堂

豐子愷◎著　豐一吟◎審　藺瑤◎編

藝術欣賞與人生的四十堂課

學會藝術的生活　　——代序

　　原本我們初生入世的時候，最初並不提防到這世界是如此狹隘而令人窒息的。我們雖然由兒童變成大人，然而我們這心靈是始終一貫的心靈，即依然是兒時的心靈，只不過經過許久的壓抑，所有的怒放的、熾熱的感情的萌芽，屢被磨折，不敢再發生罷了。這種感情的根，依舊深深地伏在做大人後的我們的心靈中。這就是「人生的苦悶」的根源。

　　我們誰都懷著這苦悶，我們總想發洩這苦悶，以求一次人生的暢快。藝術的境地，就是我們所開闢的、來發洩這生的苦悶的樂園。我們的身體被束縛於現實，匍匐在地上。然而我們在藝術的生活中，可以暫時放下我們的一切壓迫與負擔，解除我們平日處世的苦心，而作真的自己的生活，認識自己的奔放的生命。我們可以瞥見「無限」的姿態，可以體驗人生的崇高、不朽，而發現生的意義與價值了。藝術教育，就是教人以這藝術的生活的。

　　知識、道德，在人世間固然必要，然倘若缺乏這種藝術的生活，純粹的知識與道德全是枯燥的法則的網。這網愈加繁多，人生愈加狹隘。

　　所謂藝術的生活，就是把創作藝術、鑑賞藝術的態度來應用在人生中，即教人在日常生活中看出藝術的情味來。倘能因藝術的修養，而得到了夢見這美麗世界的眼睛，我們所見的世界，就處處美麗，我們的生活就處處滋潤了。

藝術教育就是教人用像作畫、看畫一樣的態度來對世界；換言之，就是教人學做孩子，就是培養小孩子的這點「童心」，使他們長大以後永不泯滅。童心，在大人就是一種「趣味」。培養童心，就是涵養趣味。

　　大人與孩子，分居兩個不同的世界。兒童對於人生自然，另取一種特殊的態度，即對於人生自然的「絕緣」的看法。哲學地考察起來，「絕緣」的正是世界的「真相」，即藝術的世界正是真的世界。

　　人類最初，天生是和平的、愛的。所以小孩子天生有藝術態度的基礎。

　　世間教育兒童的人，父母、老師，切不可斥責兒童的癡呆，切不可把兒童大人化，寧可保留、培養他們的一點癡呆，直到成人以後。因為這癡呆就是童心。童心，在大人就是一種「趣味」。培養童心，就是涵養趣味。小孩子的生活，全是趣味本位的生活。我所謂培養，就是做父母、做老師的人，應該乘機助長，修正他們對於事物的看法。要處處離去因襲，不守傳統，不照習慣，而培養其全新的、純潔的「人」的心。對於世間事物，處處要教他用這個全新的純潔的心來領受，或用這個全新的純潔的心來批判選擇而實行。

　　認識千古大謎的宇宙與人生的，便是這個心。得到人生的最高法悅的，便是這個心。

目次

※ 本書中的專有名詞、藝術家人名，均按現行通用譯名校訂更改，特此說明。

I

藝術鑑賞

繪畫有什麼用處？

在展覽會中，如果有人問我：「繪畫到底有什麼用？」

我准定答覆他說：「繪畫是無用的。」

「無用的東西！畫家何苦畫？展覽會何苦開？」

純正的繪畫一定是無用的，有用的不是純正的繪畫。無用便是大用。容我告訴你這個道理。

真的美術的繪畫，其本質是「美」的。美是感情的，不是知識的，是欣賞的，不是實用的。所以畫家但求表現其在人生自然中所發現的美，不是教人一種知識；看畫的人，也只要用感情去欣賞其美，不可用知識去探究其實用。真的繪畫，除了表現與欣賞之外，沒有別的實際的目的。遺像、博物圖、名勝圖、廣告畫，都是實用的，或說明的。換言之，都是為了一種實際的目的而畫的。所以這種都是實用圖，都不是美術的繪畫。但我的意思，並非說實用圖都沒有價值。我只是說，實用圖與美術的繪畫性質完全不同。

看慣實用圖的人，一旦走進展覽會裡，切勿用知識探究的態度去看美的繪畫。美術的繪畫雖然無用（即非實用，或無直接的用處），但其在人生的效果，比較起有用的（即實用的，或直接有用的）圖畫來，偉大得多。

人類倘若沒有了感情，世界將變成何等機械、冷酷而荒涼的生存競爭的戰場！世界若沒有了美術，人生將何等寂寥而枯燥！美術是感情的產物，是人生的安慰。它能用安慰的方式來潛移默化我們的感情。

所以說：「真的繪畫是無用的，有用的不是真的繪畫。無用便是大用。」用安慰的方式來潛移默化我們的感情，便是繪畫的大用。

繪畫好壞的標準

繪畫的主要目的，繪畫的好壞標準，說起來很長，然其最重要的第一

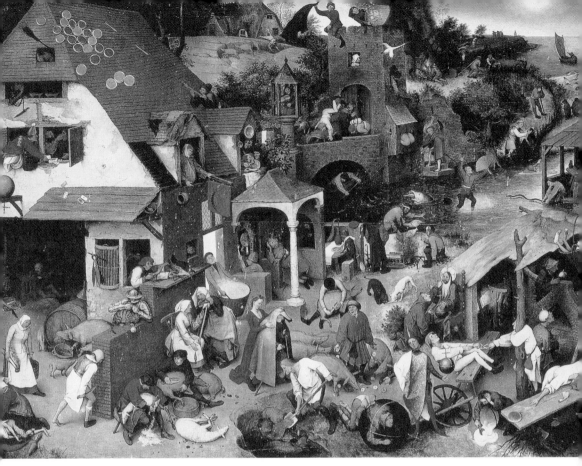

❋ 布勒哲爾　尼德蘭諺語　1559 油彩・畫板 117x163cm

繪畫既然以自然界事物為題材，自然不能不模仿自然。不過這模仿不是繪畫的主要目的，繪畫中所描繪的自然物，不是真實自然物的照樣模仿，而是經過「變形」，經過「美化」後的自然物。

點，可說是在於「悅目」。何謂悅目？就是使我們的眼睛感到美。所以作畫，就是把自然界中具美麗的形與美麗色彩的事物，巧妙地裝配在平面的空間中。

　　有美的形狀與美的色彩的事物，不是在無論什麼時候，無論什麼地方都是美的。故必須把它巧妙地裝配，才成為美的繪畫。

　　水果攤頭上有許多蘋果、桔子，然而我們對於水果攤頭不容易發生美感。買了三四顆回家，供在盆子裡，放在窗下茶几上的盤中，其形狀色彩就顯出美來了。

　　又如市街嘈雜而紛亂，並不足以引起我們的美感，但我們從電車的窗格子中，常常可以看見一幅配合極美好的市街風景圖。由此可知使我們的眼

睛感到快美的，不限定某物，無論什麼東西都有美化的可能。又可知美不在乎物的性質上，而在乎物的配合的形式上。故倘用繪畫的眼光看來，雕梁畫棟的廳堂，往往不能使人生起美感，而茅舍草屋，有時反給人以美的印象。繪畫是自然界的美形、美色的平面的表現，又不是博物掛圖，不是照相。繪畫是使人的眼感到快美，不是教人某種知識，不是對人說理。由此可知肖似不是繪畫的主要目的，不是繪畫好壞的標準。

然而繪畫並非絕對不要肖似的自然物。繪畫既然以自然界事物為題材，自然不能不模仿自然。不過要曉得：這模仿不是繪畫的主要目的，繪畫中所描繪的自然物，不是真實自然物的照樣模仿，而是經過「變形」，經過「美化」後的自然物。所以要「變形」要「美化」者，就是為了要使之「悅目」。故繪畫是美的形與色的創造，是主觀的心的表現。故在繪畫上，專求相似的寫實，是低級的，因為它不能使人悅目。

人們讚美好的風景時，說「如畫」，讚美好的繪畫時，說「如生」。這兩句話是矛盾的。究竟如何解釋？請讀者你們思量一下。

※ 米勒 拾穗 （局部）

近代法國的寫實派大家米勒的畫，從某部分看來，似乎逼真得同照相一樣，然其形、其線、其構圖洋溢著美的感情。這點就是所謂「變形」，所謂「美化」。這實在是我們練習作畫的最佳模範了。

藝術創作與鑑賞

木末芙蓉花，
山中發紅萼。
澗戶寂無人，
紛紛花開落。

上面這一首絕句詩，如果當它
只是「芙蓉花在山中開，又落」的
一件事，則毫不驚人，毫不使人感
到詩的美。把這枯燥的事實化成四
句五言詩，教人朗誦起來，就流露
出無限的詩美，使人刹那間陶然若
醉，沉浸其中。

從真的藝術創作到真的藝術鑑
賞，創作者與鑑賞者二人的心理過程該是這樣：作者無意識地生起一種高
遠的思想感情，把這思想感情化作一個意象（image），再把這意象用文
字，或用形、線、色彩，或用聲音等描繪出，成爲一件象徵化的藝術品
（如一首詩、一幅畫，或一首曲）。鑑賞者對這藝術品，先由讀文字，辨別
形、線、色彩，或讀音符會通了意義，然後使這意義的情景浮現在眼前，
在心中造成了一個意象，於是便也無意識地感到作者最初心中生起的高遠
的思想感情。

作者和鑑賞者的思想感情相共鳴。作者心底最深處的一種震動，一直傳
達到鑑賞者的心底最深處。所以藝術鑑賞，在真正的意義上是「創作的再
現」（the reappear of creation）。或者也是一種創作，不過作者是主動的創
作，鑑賞者是被動的創作。

因著這真的藝術創作和真的藝術鑑賞，所以彌爾頓、莎士比亞、米開蘭

基羅、米勒、巴赫、貝多芬等生前的心的震動（vibration）的狀態，得以藉由他的藝術品，而依照原樣保存到百年後的今日，直到永劫，不絕地喚起後人的心弦的共鳴。

鑑賞——「被動的創作」

鑑賞是創作的逆行，稱爲「被動的創作」。故最完全的鑑賞，與創作具有同等的意義。以爲鑑賞不過聽聽看看，很容易；又往往以爲創作價值甚高，鑑賞無甚價值，這都是淺薄的見解。眞正的鑑賞，與創作一樣困難，因爲需要與創作者同樣的心靈。

我們創作或鑑賞藝術品時所得的樂處，有兩方面。第一是自由；第二是天眞。

研究藝術，可得自由的樂趣。因爲我們平日的生活，都受環境的拘束，所以我們的心不得自由地舒展。我們對付人事，要謹愼小心，辨別是非，

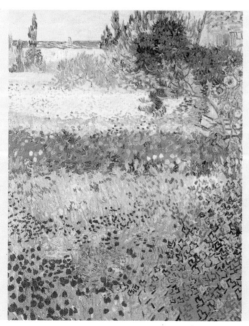

藝術鑑賞是作者的心底最深處的一種震動，一直傳達到鑑賞者的心底最深處。

❋ 梵谷 花園(局部) 1886 油彩・畫布 92x73cm

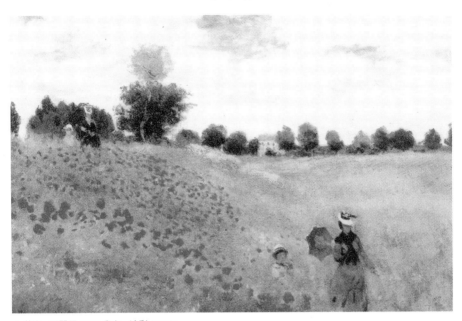

※ 莫內　野罌粟 1873 畫布‧油彩 50X65cm

我們鑑賞藝術品時，先由感覺，次生感情。感情起於我們心中，但我們似乎覺得這感情是對象所有的。例如見了盛開的玫瑰花，而起愉快的感情，似乎覺得玫瑰花是具有這愉快的感情的。

計算得失。我們的心境，大部分的時間是關閉的。惟有學習藝術的時候，心境可以解放，把自己的意見、希望與理想自由地抒發出來。這時候我們享受一種安慰，可以調劑平時生活的苦悶。

　　例如世間的美景，是人們所喜愛的。但是美景不能常出現；我們生活的牽絆又不許我們去尋求美景。我們心中欲看美景，而實際上不得不天天置身在塵囂的都市裡，與平凡汙舊而看厭了的環境相對。於是我們要求繪畫了。我們可以在繪畫中自由描繪所希望的美景——雪是不易保留的，但我們可使它終年不消；虹是轉瞬就消失的，但我們可以使它永遠常存；鳥見人是要飛去的，但我們可以使牠永遠停在枝頭，人來不驚；大瀑布是難得見的，但我們可以把它移到客堂間或寢室裡來。上述的景物，無論自己描繪，或欣賞別人的描繪，同樣可以給人心以自由之樂。

　　研究藝術，可得天真的樂趣。我們平日對於人生自然，因為習慣所致，

往往不能見到其本身的眞相。惟有在藝術中，人類解除了一切習慣的迷障，而表現天地萬物本身的眞相——畫中的朝陽，莊嚴偉大，永存不滅，才是朝陽自己的眞相。畫中的田野，有山容水態，綠笑紅顰，才是大地自己的姿態。美術中的牛羊，能憂能喜，有意有情，才是牛羊自己的生命。所以說，我們惟有在藝術中，可以看見萬物的天然的眞相。

我們打破了日常生活的傳統習慣的思想，而用全新至淨的眼光來創作藝術，欣賞藝術的時候，我們的心境豁然開朗，自由自在，天眞爛漫。這是藝術的直接效果，即藝術品之於人心的效果。

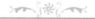

感情移入

藝術心理中有一種叫做「感情移入」。在中國畫論中，即所謂「遷想妙得」。

我們鑑賞藝術品時，先由感覺，次生感情。感情起於我們心中，但我們似乎覺得這感情是對象所有的。例如見了盛開的玫瑰花，而起愉快的感情，似乎覺得玫瑰花是具有這愉快的感情的。又如聽了活潑的進行曲，而起爽快的感情，似乎覺得進行曲是具有這爽快的感情的。

感情移入，就是把我的心移入於對象中，視對象為與我同樣的人。於是禽獸、草木、山川、自然現象，皆有情感，皆有生命。例如笛中吹一支樂曲，聽笛的人把悲哀的感情移入笛中，就聽見笛音如泣如訴，宛如有生命的人。

所以這種看法稱為「有情化」，又稱為「活物主義」。畫家用這看法觀看世間，則其所描繪的山水花卉有神氣，有神韻。中國畫的最高境界「氣韻生動」，便是由這看法達到的。

在展覽會上

我們幼時在曠野中遊戲，經驗過一種很有趣的玩意兒：爬到土山頂上，分開兩腳，彎下身子，把頭倒掛在兩股之間，倒望背後的風景。看厭了的田野樹屋，忽然氣象一新，變成一片從來不曾見過的新穎而美麗的仙鄉的風景！

年紀大了以後，僵硬起來，又拖了長袍，便久不親近這仙鄉的風味了。然而我遇到風景的時候，也有時用手指打個圈子，從圈子的範圍內眺望前面的風景。雖然不及幼時所見的那仙鄉的美麗，似乎比平常所見的新穎一點。

為什麼從褲間倒望的風景，和從手指的範圍內窺見的風景，比平時所見的新穎而美麗呢？現在回想起來，方知這裡面有一種奇妙的「變形」作用，而使景物在我們眼前變成了一片素不相知的全新的光景。因此我們能撇開一切傳統實際的念頭，而當作一種幻象觀看，自然能發現其新穎與美麗了，能使這現實的世界化為美的世界。

看展覽用的眼鏡

現在我可以不必借助這種「變形」的力。我已得到了一副眼鏡，它是從自己的心中製出。戴了這眼鏡就可看見美的世界，望出來所見的森羅萬象，一切事物都變成了沒有實用的、專為其自己而存在的有生命的，個個是不相關係的獨立的存在物。屋不是供人住的，車不是供交通的，花不是果實的原因，果實不是人的食品，而都是專為欣賞而設的。眼前真是一片玩具的世界！

這眼鏡不必用錢購買，人人可以在自己的心頭製造。我們在日常的實際生活中，飽嘗了世事塵勞的辛苦。在照料日常生活的時候，我不戴這副眼

鏡。那時候我必須審察事物的性質，顧慮周圍的變化，分別人我的界限，計較前後的利害，謹慎小心地把全心放在因果關係中進行。然而若散步在鄉村的田野中，或佇立在深夜的月下，那就可以儘量地使用這副眼鏡。進了展覽會場中，就更非戴這眼鏡不可了。

我們的心天天被羈絆在以「關係」爲經、「利害」爲緯而織成的「智網」中，一刻也不得解放。萬象都被糾結在這網中。我們要把握一件事物，就牽動許多別的事物，終於使我們不能明白認識事物的眞相。我們的心常常

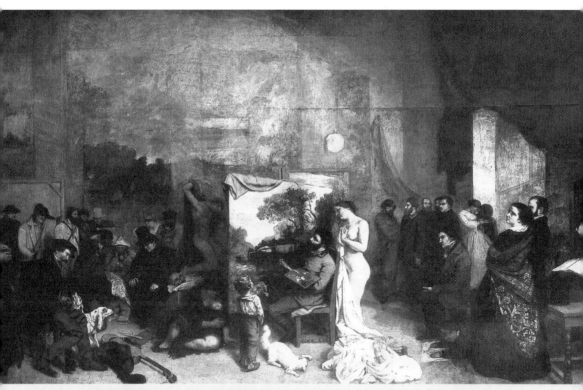

❋ 庫爾貝　畫室中的畫家 1855 油彩・畫布 359x598cm

藝術不是技巧的事業，而是心靈的事業；不是世間事業的一部分，
而是超然於世界之表的一種最高等人類的活動。
藝術不是職業，畫家不是職業。故畫不是商品，不是實用品。
練畫不是練手腕的，是練心靈的。
看畫不是用眼看的，是用心靈看的。

牽繫在這千孔百結的網中，而不能「安住」在一種現象上。世事塵勞的辛苦，都是這網所結成的。

習慣了這種世事的辛苦之後，人的頭腦完全成了理智化。在無論何時，對於何物，都用這種眼光看待。於是永遠不能窺見事物的真相，永遠不識心的「安住」的樂處了。山明水秀，在他只見跋涉的辛勞；夜靜人閑，在他只慮盜賊的鑽牆。人生只有苦患。森林在他只見木材，瀑布在他只見水力電氣的利用，世界只是一個大材料工廠。

——甚至走進美術展覽會中，也用這種眼光來看繪畫。

一幅畫在他眼中只見「某畫家的作品」，「定價若干」，「油畫」，「畫的是何物」……各種與畫的本身全無關係的事件。

有時他讚美一幅畫，為的是這幅畫出於大名家的手跡，或所畫的是名人的肖像。榮華富貴的象徵（鳳凰、牡丹等），顏貌類似其戀人的美女。有時他非難一幅畫，為的是這幅畫中的事物畫得不像，看不清楚，或所畫的是襤褸的乞丐、傷風敗俗的裸女。

他只看了展覽會的背部，沒有看見展覽會的正面；只看了畫的附屬物，沒有看見畫的本身。

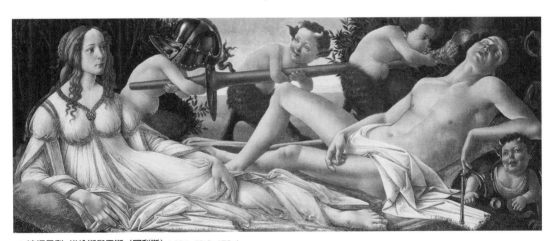

❈ 波提且利　維納斯與馬斯（阿利斯）1484　69.2x173.4cm
有時人們讚美一幅畫，為的是這幅畫出於大名家的手跡，或所畫的是名人的肖像。他們只看了畫的附屬物，沒有看見畫的本身。

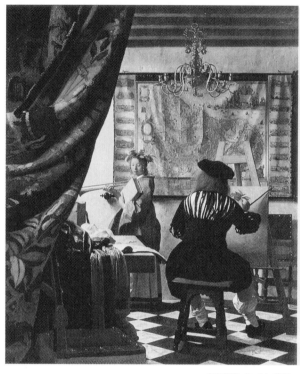

在一張白紙上落一點墨，這點墨就同其周圍的白紙發生了微妙的關係。

——馬諦斯

❊ 維梅爾　畫室裡的畫家 約1665
油畫 120x100cm

展覽會的壁

　　世間的壁，最受人青睞的，最榮幸的，莫過於展覽會場的壁了。法國大畫家馬諦斯（Henri Matisse, 1869-1954）曾經有這樣的話：

　　在一張白紙上落一點墨，這點墨就同其周圍的白紙發生了微妙的關係。

　　從這句話很可以悟到畫面的地位的貴重了。世間面積的貴重，也無過於展覽會上的壁了！

　　因為展覽會場的壁，是畫所掛的地方。而畫面的地位，至為重要：畫中所描繪的形象，其地位不能隨便移動。而且各種形象的地位都有相互密切的關係。移動一處必然影響其他各處。除此之外，就是不描繪形象的空地〔留白〕，也都同樣貴重，不能隨便增減。

　　總之，畫中沒有一塊面積是無用的空地。畫中所描繪的各種形象都有相互密切的關係。一幅畫雖然面積廣大而物體複雜，但從前述的「集中」、「團結」的意義上想來，總歸只有一個焦點，成為一個系統。所以不妨看作一個字。字都是只有一個焦點的。例如「美」字，許多筆劃湊集於一個焦點，造成美字特有的相貌。「術」字雖然更加複雜，但也只有一個焦點。彳與亍夾著一個朮，猶之周倉和關平侍衛一個關夫子。我們只望見一個左有關平、右有周倉的關夫子，三位一體。總不會把他們分作三體看。

　　畫家慘澹經營的傑作，畫面一切地位都有相互密切的關係，絕不能任意增減或改變，正與有定規的字一樣。一幅畫雖然面積廣大而物象複雜，然而我們看了總得到一個大體的印象。這大體的印象便是畫的相貌，畫的氣勢。

　　畫面中各物保持相互密切的關係而造成畫的氣勢，恰好比顏面中的眉眼口鼻保住相互密切的關係而造成顏面的相貌。例如笑，不是口或眼部分的笑，乃顏面全體的笑。有一部分不笑，就破壞全體的笑。在畫也是這樣：例如雄渾，不是一部分的雄渾，乃畫面全體的雄渾，有一筆不雄渾，就破壞全體的雄渾。優美、清逸等亦如是。畫家慘澹經營的傑作，都同顏貌一樣。故曰：

　　一筆中含孕全體，一氣呵成，不能增一筆，不能減一筆。

　　說到了顏面的比喻，畫中的空地之所以重要的道理，也可以思過半了。從前英國開畫展，大

※哈爾斯 吉普賽女郎 油彩‧畫布 1628-30 58x52cm

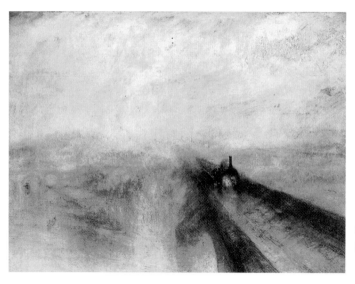

※ 泰納 雨、蒸汽和速度 1844
畫布 · 油彩 91x122cm

畫家泰納（Joseph Mallord William Turner, 1775-1851）與康斯坦伯（John Constable, 1776-1837）二人的作品並掛在一處。陳列完畢之後，康斯坦伯獨自在展覽會場中央審閱自己的作品，結果在畫中補上一點紅色而去。次日泰納到會場來，一看自己的作品，驚訝道：「誰把我的畫損壞了？」原來色彩在展覽會場的壁上效果非常偉大：康斯坦伯的畫中添描的一點紅，使其作品突然增光，竟影響掛在旁邊的泰納的畫，使之頓時減色！

展覽會場的壁，本來是世界最貴重的地方。所以一點的變動，也具有非常巨大的效果與影響。

看畫的方法

藝術品中最容易惹人批評的，大概要算繪畫了。因為繪畫可以花極短的時間（數秒鐘）看完，不像文學要費心來通讀之後，才得知其內容。又繪畫所描繪的東西，大家一望而知，有目共賞，不比音樂要有練習的耳朵方能懂得。

所以大多數的人，看到一幅繪畫，總要在觀賞之後說幾句評語：例如說：「我覺得這畫XX」，「其中的XX畫得不像」，或「其中的XX畫得最好」，又或搬

出許多文學的形容詞來賣弄一番狂言（rhapsodic）的才能。

　　然而一般人對於繪畫的看法，往往容易犯下三種通病。即第一，是要追求所畫的是什麼東西，第二是要追求這畫所表現的是什麼意思，第三是要作rhapsodic的批評。

　　因了第一種誤解，故對於畫要批評其畫得像不像實物，而誤認像不像為好不好。因了第二種誤解，於是把繪畫看作廣告畫、宣傳品、插畫一類的非純正藝術。至於第三種的rhapsodic的批評，則態度更是荒唐、不誠實、虛偽的。

　　第一種把繪畫實用化；第二種把繪畫奴隸化，均為真的繪畫鑑賞的障礙物；第三種則動機不良，態度不正，其離真的繪畫鑑賞更遠了。

　　什麼是「高超於塵世之表」？就繪畫來說，畫家作畫的時候，把眼前森羅萬象當作大自然的一頁，而絕不想這些事物對於世間人類的效用與關係。畫家的頭腦，是「全新」的頭腦，毫無一點世間的陳見；畫家的眼，是「潔淨」的眼，毫無一點世事的塵埃。

　　所以，畫家作畫的時候睜開眼來，所見的是一片全不知名，全無實用，而又莊嚴燦爛的樂土。這是一個全新的世界、美的世界、無為的世界、無用的世界。山是屏，川是帶，不是地理交通上的部分；樹是裝飾，不是有用的果樹或木材；房屋是玩具，不是住人的家；田野是大地的衣襟，不是稻麥的產地；路是地的靜脈管，不是可以行人的道；路上行人的往來都是戲劇，是遊戲，不是幹事。牛、羊、雞、犬、魚、鳥，都是這大自然的點綴，不是有用處的畜牧。

※ 藝術繪畫中的兩顆蘋果，不是我
們這世界裡的蘋果，而是孤立無用
的蘋果，即蘋果自己的真相。

　　——有了這樣的心境與眼光，方能面見「美」的姿態；感激歡喜地把這「美」的姿態描繪在畫布上，就成爲叫做「繪畫」的一種「藝術」。

　　各位讀者，上面的話不是我的狂言（rhapsody），是眞實的情形！原來宇宙萬物，各有其自己獨立的意義，絕不是爲我們而生的。美秀的稻麥舒展在陽光之下，自有其生的使命，何嘗是供人充饑的呢？玲瓏而潔白的山羊點綴在草地上，分明是好生好美的神的手跡，何嘗是供人殺食的呢？草屋的煙囱裡的青煙，自己表現著美麗的曲線，何嘗是燒飯的偶然結果？池塘裡樓臺的倒影，原是來助成這美麗風景的，何嘗是倒映的物理作用？聰明的讀者，在這裡一定可以悟到看畫的方法了。

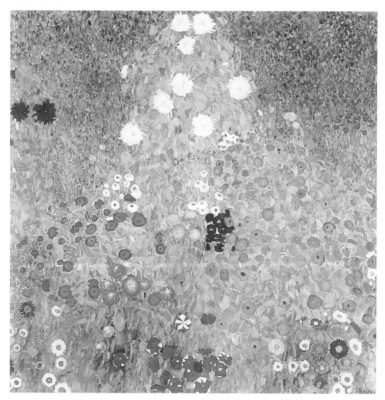

※ 克林姆 別墅花園 1905-06 110x110cm
所謂「藝術」的真相，絕不是俗眼所能夢見的。因為俗人的眼沉澱在這塵世裡的巷弄之間，而藝術則高超於塵世之表。所以必須能提神於太虛而俯瞰萬物的人，才能看見「藝術」的真面目。

藝術鑑賞的態度——如何感覺畫面美？

　　畫家作畫的時候，最初對於一片白紙（或畫布）要有「慘澹經營」的苦心。一片白紙猶如一片靜止的水，第一點落筆，猶比在水面上投一粒小石子，整個水面立刻以這小石子爲中心而起了波動。

　　一點落筆的時候，其中心早已不停地往來於這點到其上下左右四邊之間，同時這片白紙就被這一點分割爲大小不同的各部分，而這各部分立刻像協和音似地作成一個和弦，就顯出畫面的協調來。然而這是多數的人所不會注意到的微妙的境地。

　　在一般人，以爲一點只佔據一點的地位，與這一點以外的「空地」無關係。這種人永遠不會感覺到畫面美，即永遠不會夢見藝術美。看到繪畫，立刻追求其所描繪的爲何物，或所表示的爲何意義，便是因爲不懂這個道理的緣故。

※ 康斯坦伯　白馬　1819　油畫‧畫布　131x188cm

　　換言之,這就是「大處著眼」。看畫能從大處著眼,其所見的一點自然不是單獨的一點,而為全體中的一點了;同時也不會發生「所描為何物」與「所表為何意」的尋求了。所以,在構圖盡美的畫中,一點、一筆,均與全體的和諧有關係,不能任意變更或增減。倘若變更或增減,對於全體畫面就立刻產生影響。名作之所以不能增減一筆者,理由就在於此。

　　協調的畫面,即達到了「多樣統一」的境地。「多樣統一」者,就是各塊面、各線、各點,大小、形狀、性質各異,而全體又融合為一。這就是所謂「一有多種,二有兩般」(出自《碧巖頌》)的妙理。所謂「一即二,二即一」,所謂「一多相」,似是佛經上的玄妙之談,其實並無什麼玄妙,並不荒唐,也並不難懂。在我們日常所接觸的藝術繪畫中,處處可以證實這個道理。

關於裸體美

　　裸體的美何在呢?這非根本地考究不可。在禮儀三千的中國,女子裸體是恥辱的,是非常的。然而若說破了所以要畫裸體美的根本理由,其實是極當然、極平常的一回事。

　　森羅萬象中人體為最美。我們的眼睛對於美的理解力,因著修養鍛鍊工夫的深淺而有高下。故所謂「美」,在沒有修練工夫的人想來,花何等美,孔雀何等美,蝴蝶何等美,遠勝於單色的人體。其實那種是淺薄的美,不過五花八門地炫耀人的雙眼罷了。

　　人的肉體,顏色雖似簡單,然而變化無窮,深長耐味。

　　人體最美,同時描繪也最難。人體含有數千百萬種S弧,可知這些S弧的彎度、形狀,相差極微,差異一點就產生懸殊的感覺。你們不信,但看顏面即可明白。世間萬萬的人,絕沒有容貌完全相同的二人。推究起來,卻只在眉目口鼻等線的肥瘦與位置上,可知辨別與描繪表現,自然非常困難了。想一想,美的身體,豈非蒙神的寵賜而大可誇耀於世的嗎?美的身體比較起豐富的財產來,豈不更可貴嗎?美的身體與美的心(高貴的思想學問)不是一樣可貴的嗎?

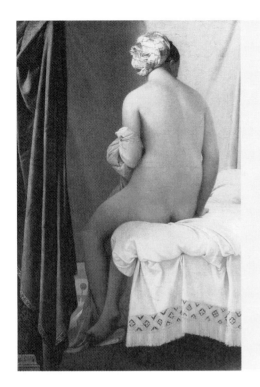

講到人體的線的美，更為萬物所不及，這是為了S弧的變化且豐富的緣故。所謂S弧的曲線，本來是優美的，加之兩頭異向，益增美麗。美麗的蝴蝶、白兔、山羊、春花、秋草、弱柳、長松、孤峰、秀嶺，其線皆為人體所備有。而優秀的工藝美術，例如杯、壺、桌、椅等，其線都是由設計家從人體上偷去的。

※ 安格爾　浴女 1808 畫布·油彩　146x97.5cm

　　但是只有創作藝術及鑑賞藝術的人，屬於例外。因為畫家或鑑賞者在領略這人體美的時候，其自我因著「感情移入」的作用，而沉浸在物件的美中，成「無我」的狀態。既已無我，哪裡還會想起一切世間的關係呢？這實在是最可寶貴的一種狀態。在這時候，對畫家與鑑賞者來說，彷彿吐出智慧果，蒙上帝遣回樂園去了。

繪畫特長之一——畫面美

　　向自然中選取美的物象，加以刪改，構成一種特殊情趣的畫面。譬如中國畫中的蘭花的立幅，是向無數的蘭花中選取其足以入畫的姿勢，刪去無用的，修改不美的，以最精彩的數筆，構成一個立幅的畫面，這可說是蘭的純粹性、美化或繪畫性。照相之所以不如畫，就為了沒有經過刪改——即「整理」。所以照相的蘭，無論物件何等精選，光線何等適宜，沖曬何等高明，總不及繪畫的蘭的富有畫意。

而「筆法」的情趣，尤為繪畫所特有。筆法，是由人的手腕的筋覺估量自然物的剛柔、輕重、粗細等種種性狀，而給予相當的表現。所以一幅畫上，活躍地表達著作者的心與手的活動。鑑賞者看了這畫，自己的心會跟著這種筆法而與之共同活動。這就叫做藝術的共感。

這是看照相時所不能有的感覺。所以講到美術的趣味，照相遠不及繪畫的豐富；而照相無論何等發展，絕不能把繪畫「取而代之」。

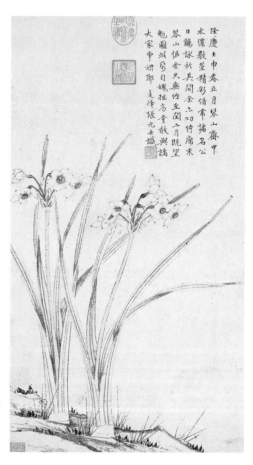

❋這幅張元士的《水仙圖》也是以白描的手法，選取其足以入畫的姿勢，以最精彩的數筆，構成一個立幅的畫面。

豐子愷對你說⋯⋯　　　　　　**無可取代的繪畫**

自從照相和電影發達以來，繪畫好似被搶了生意。淺薄的鑑賞者以為照相比繪畫更相似而細緻，電影比繪畫更複雜而多變化，世間似乎可以不需要有繪畫了。其實這是他們根本沒有知道繪畫的特長之故。

繪畫有二特長，是畫面美與瞬間美。

繪畫特長之二——瞬間美

　　繪畫還有一特長，是獨立的瞬間美。即宇宙間一種瞬間的現象，能不靠其過去未來的變化而獨自表現出的一種美。例如畫月景就表現一片幽靜的美的獨立存在；畫雪景，就表現一片清麗的獨立的存在。繪畫的美正在於此。

　　電影所不同於繪畫者，即在這一點。這一點也就是時間藝術與空間藝術的差異。電影是綜合藝術，原是兼有時間性與空間性的。這好比是用許多幅連續的繪畫來代替語言而作的小說，與繪畫自異其趣。因此電影無論何等發展，也絕不能把繪畫「取而代之」。

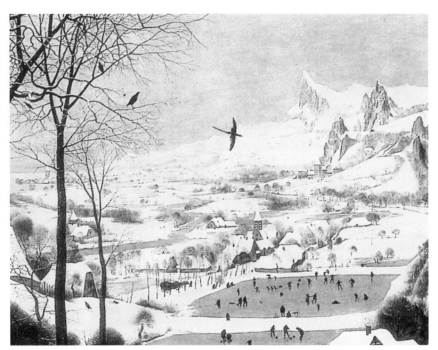

❈ **布勒哲爾　雪中獵人（局部）**
繪畫還有一特長，是獨立的瞬間美。即宇宙間一種瞬間的現象，能不靠其過去未來的變化而獨自表現出的一種美。例如畫雪景，就表現一片清麗的獨立的存在。繪畫的美正在於此。

兩種繪畫——中國畫與西洋畫的不同

　　繪畫，從描寫的題材看可分兩種：一種是注重所描寫的事物的意義與價值的，即注重內容的。另一種是注重所描寫的事物的形狀、色彩、位置、神氣的，而不講究其意義與價值，即注重畫面的。前者是注重心的，後者是注重眼的。中國與西洋雖然都有這兩類的繪畫，但據我所見，中國畫大都傾向於前者。中國畫中雖也有取花卉、翎毛、昆蟲、馬、石等爲畫材的，但其題材的選擇與取捨上，常常表示著一種意境，或含蓄著一種象徵的意義。

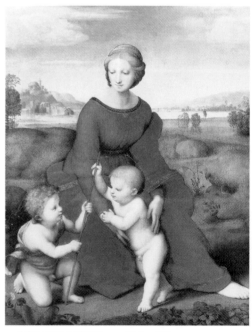

※ 大部分的中國畫都注重所描繪的物象的意義與價值，在畫中內含著一種思想、意義，或主義，訴於觀者的眼之外，又訴於觀者的心。

※ 拉斐爾 草地上的聖母 1506 油畫・畫板 113x88cm
西洋畫家中注重內容的，例如西洋畫中達文西的《最後的晚餐》，拉斐爾的《聖母像》。

中國畫的特色

畫中有詩，中國畫的一切表現手法，凡一山一水，一木一石，其設想、布局、象形、賦彩，都是清空的、夢幻的世界，與濃重的現實味西洋畫的表現方法根本不同。

一、線的世界

中國畫家愛把他們所幻想、而在現世見不到的境地在畫中實現。線就是造就他們幻想世界的工具。西洋畫描寫現世，故在西洋畫中（除了模仿中國畫的後期印象派以外），都只是形的界限或輪廓。只有在中國畫中有獨立存在的線，這「線的世界」，便是「夢幻的世界」。

二、夢境的寫真

做夢，大概誰也經驗過：凡在現實世界中所做不到的事，見不到的境

※ 張元士 蘭花

中國畫中花卉中多畫牡丹、梅花等，而不歡喜畫無名的野花，是取其濃豔可以象徵富貴，淡雅可以象徵高潔。中國畫中所謂的梅蘭竹菊「四君子」，完全是士君子的自誡或自頌。翎毛中多畫鳳凰、鴛鴦，昆蟲中多畫蝴蝶，也是取其珍貴、美麗，或香豔、風流等文學的意義。畫馬而不畫豬，畫石而不畫磚瓦，也明明是依據物的性質品位而取捨的。

地──例如莊子夢化為蝴蝶，唐明皇夢遊月宮──人所空想而求之不得的事，在夢中都可以實現。中國的畫，可說就是中國人的夢境的寫真。

中國的畫家大都是文人士夫，騷人墨客。隱遁、避世、服食、遊仙一類的思想，差不多是支配歷來中國士人的心的。

試看一般的中國畫：人物都像偶像，全不講身材四肢的解剖學的規則。把美人的衣服剝下，都是殘廢者，三星圖中的老壽星如果裸體了，頭大身短，更要怕死人。中國畫中的房屋都像玩具，石頭都像獅子老虎，蘭花會無根生在空中，山水都重重疊疊，像從飛艇〔飛行船〕中望下來的光景，

所見的卻又不是俯瞰而是側面。凡西洋畫中所講究的遠近法、陰影法、權衡法、解剖學,在中國畫中全然不問。而中國畫中所描寫的自然,全是現世中所見不到的光景,或奇怪化的自然。日本作家夏目漱石評「東洋畫」為「grotesque (即奇怪的)趣味」的境地,就是夢的境地,也就是詩的境地。

※ 元 王蒙 具區林屋 軸
紙本設色 68.6x42.5cm
中國的畫家大都是文人士夫、騷人墨客。隱遁、避世、服食、遊仙一類的思想,支配著歷來中國士人的心。

畫境與夢境

豐子愷對你說……

王摩詰(王維)被安祿山捉去,不得已做了賊臣,賊平以後,弟王縉為他贖罪,復了右丞職。這種濁世的經歷,在他有不屑身受而又無法避免的苦痛。所以後來自己乞求放還,棲隱在輞川別業的山水之間,就放量地驅使他這類的空想。例如他想到:最好有重疊的山,在山的白雲深處結一間廬,後面立著百丈松,前面臨著深淵,左面掛著瀑布,右面聳著怪石,無路可通;我就坐在這廬中,嘯傲或彈琴,與人世永遠隔絕。他就和墨伸紙,頃刻之間用線條在紙上實現了這個境地,神遊其間,藉以澆除他胸中的隱痛。這事與做夢有什麼分別?這畫境與夢境有什麼不同呢?

三、畫趣的不同

我屢屢感到中國舊戲與中國畫的趣味相一致。舊戲裡開門不用眞的門，只要兩手在空中一分，腳底向天一翻；騎馬不必眞的馬，只要裝一裝腔，吃酒不必眞酒眞吃，只要拿起壺來繞一個拋物線，仰起頭來把杯子一倒；說一句話要搖頭擺尾地唱幾分鐘。如果眞有這樣生活著的一個世界，這豈不也是grotesque的世界？與中國畫的荒唐的表現法比較起來，何等的類似！

若在戲中用實際的門與馬，固然近於事實，但空手裝腔也自有一種神氣生動的妙趣；對唱固然韻雅，但對話卻有一種深切濃厚的趣味，不像對唱時爲形式所拘而空泛。故論到畫與詩的接近，西洋畫不及中國畫；論到戲劇趣味的濃重，則中國畫不及西洋畫。

中國畫妙在清新，西洋畫妙在濃厚；中國畫的暗面是清新的空虛，西洋畫的暗面是濃厚的苦重。於是得到這樣一個結論：

中國畫是注重寫神氣的。西洋畫是注重描實形的。

而中國畫爲了要活躍地寫出神氣，不免有時犧牲一點實形；西洋畫爲了要忠實地描繪實形，也不免有時抹煞一點神氣。

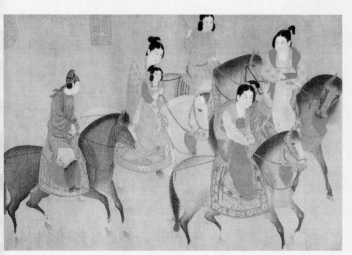

中國畫趣味高遠，西洋畫趣味平易。所以做藝術研究，西洋畫不及中國畫的精深。為民眾欣賞，中國畫不及西洋畫的普通。

※ (仿)張萱 (傳)李公麟(十二世紀)摹
虢國夫人出遊圖卷(局部)
絹本設色 高33.6cm

畫法的不同

蘇東坡有詩曰：「論畫以形似，見與兒童鄰。」可見中國畫不專求像；約略地說，是求筆墨的神氣。同寫字一樣，不在乎字的端正工細，卻在乎筆墨的氣勢。所以在藝術修養淺薄的人看來，西洋畫比中國畫好。但在藝術修養深厚的人看來，中國畫比西洋畫高深得多，難學得多。

二者畫法的五大不同：

一、線條

中國畫盛用線條，西洋畫線條都不顯著。

線條大都不是物象所原有的，是畫家用以代表兩物象的界線的。例如中國畫中，描繪一條蛋形線表示人的臉孔，其實人臉孔的周圍並無此線，此線是臉與背景的界線。又如山水、花卉等，實物上都沒有線，而畫家盛用線條。山水中的線條特名為「皴法」。人物中的線條特名為「衣褶」，都是艱深的研究工夫。

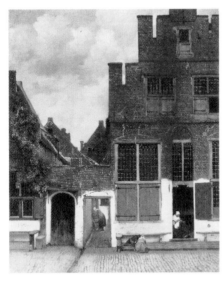

※ 維梅爾 台夫特街景 約1657-58 油彩・畫布 54.3x44cm

西洋畫就不然，只有各物的分界，分界上並不描線。所以西洋畫很像實物，而中國畫不像實物，一望而知其為畫。

二、透視

中國畫不注重透視法，西洋畫極注重透視法。

透視法，就是在平面上表現立體物。西洋畫力求肖似真物，所以非常講究透視法。試看西洋畫中的市街、家具、器物等，形體都很正確，竟同真物一樣。

中國畫就不然，不喜歡畫市街、房屋、家具、器物等立體相很顯著的東西，而喜歡寫雲、山、樹、瀑布等遠望如天然平面物的東西。故中國畫的手卷，山水連綿數丈，好像火車中所看見的。中國畫的立幅，山水重重疊疊，好像是飛機中所看見的。因爲中國人作畫同作詩一樣，想到哪裡，畫到哪裡，不能受透視法的約束。

三、解剖

中國人物畫不講解剖學，西洋人物畫很重視解剖學。

但中國人物畫家從來不需要這種學問。中國人畫人物，目的只在表現出人物姿態的特點，卻不講人物各部的尺寸與比例。故中國畫中的男子，相貌奇古，身首不稱。女子則蛾眉櫻唇，削肩細腰。但這非但無妨，卻是中國畫的妙處。中國畫欲求印象的強烈，故誇張人物的特點，使男子增雄偉，女子增纖麗，而充分表現其性格。

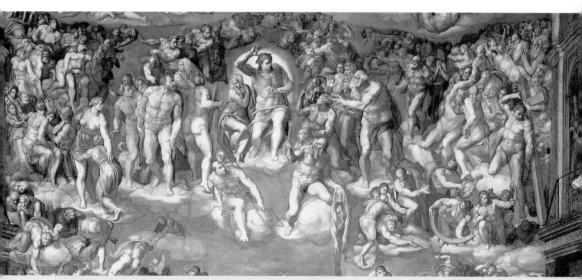

※ 米開蘭基羅　最後的審判 1536-41 濕壁畫 1370x1220cm (局部)
這是米開蘭基羅所作的壁畫人物。西洋人畫人物畫，必先研究解剖學。因為西洋畫注重寫實，必須描繪得同真的人體一樣。

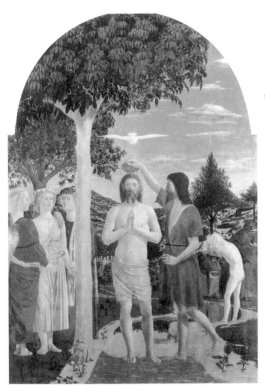

※ 佛蘭西加斯 基督受洗 1442-45 油彩‧畫板 167x116cm

四、背景

中國畫不重背景，西洋畫很重背景。

中國畫不重背景。例如畫梅花，一枝懸掛的空中，四周都是白紙地。寫人物，一個人懸在空中，好像駕雲一般。故中國畫的畫紙，留出空白餘地很多。很長的一張紙，下方繪一棵榮或一塊石頭，就成爲一張立幅。

西洋畫就不然，凡物必有背景。例如果物，其背景爲桌子；人物，其背景爲室內或野外。畫面全部填滿，不留空白。

中國畫與西洋畫的這點差別，也是由於寫實與傳神的不同而產生。西洋畫重寫實，故必描繪背景。中國畫重傳神，故必刪除瑣碎，而特寫其主體，以求印象的鮮明。

五、題材

中國畫題材以自然爲主，西洋畫題材以人物爲主。

西洋自希臘時代起，一直以人物爲主要題材。中世紀的宗教畫大都以群眾爲題材。直到風景畫獨立之後，人物畫也並不讓位，仍爲西洋畫的主要題材。而風景，在古代西洋畫中，只當作人物的背景用，畫法也極幼稚，十八世紀末，方才獨立，畫法也進步起來。這與中國的山水畫有異。中國畫在漢以前，也以人物爲主要題材。但到了唐代，山水畫即獨立。一直到今日，山水常爲中國畫的正格。中國的山水畫，大都專寫山景，難得在山中點綴幾間簡單的房屋，或橋樑、亭子等建物。西洋的風景畫，則包含山水、田野與都市；而且「都市風景」相當地重要。

六、畫面的布置

中國畫的畫面，長寬的比例無定，或正方，或狹長。西洋畫則大致都取黃金分割比例。所謂黃金分割比例，即：

長邊：短邊 ＝（長邊＋短邊）：長邊

正方形的、圓形的、或長形的西洋畫，並不多見。但在中國畫中，冊頁大都正方，手卷和立卷非常狹長。西洋畫因爲是寫實的，畫面景物必須依照遠近法規則而集中，故其畫幅長寬相差不宜太遠。中國畫因爲是寫意的，畫面景物不須依照遠近法規則，故不妨取狹長的畫面，作出重疊曲折的布置。

如何欣賞這兩種繪畫？

中國畫和西洋畫兩種畫法比較起來，互相反對的差別有四點：

第一，西洋畫向來是「如實」描寫的，所以其畫類似照相。布置取捨固然與照相不同，但在局部物體中，如實描寫，與照相相類似，像寫實派以前的西洋繪畫，這點特色尤爲顯著。反之，中國畫向來是「摘要」描寫的，所以畫中之物與實物迥異，畫的世界與真的世界判然區別。明白地表示出這是繪畫，並無模仿或冒充實物的意圖。所以我們看畫時，能感覺到實際世間所沒有的特別鮮明的印象。

第二，西洋畫的布置向來「緊張」。一幅畫中，往往自上至下，自左至右，裝滿物體，近景、中

※ **魏登 天使報喜** 1430-1435 86x92cm
西洋畫的布置向來「緊張」。一幅畫中，裝滿物體，近景、中景、遠景，俱收並取在一幅畫中。

景、遠景，往往俱收並取在一幅畫中。凡眼前所見佈置美好的狀態，皆可以如實描寫，成爲繪畫。所以畫一看就有眞切之感。

反之，中國畫的布置向來都「空鬆」，往往把天地頭留出很多，著墨的只有畫紙的一部分。有時長長的一條立軸中，只在下端孤零零地畫一塊石頭，或者一棵白菜，不畫背景，留著許多的白紙。因此一幅畫中的主要物體非常顯著，給觀者以非常鮮明的印象。

第三，西洋畫由「塊」組成，例如所謂沒骨畫法，印象派以前的西洋畫中就極爲盛用。其法是照物體實際的狀態描繪，不用明顯的線條，只在塊與塊相交界處略略用線分割。然而其線條不是獨立的東西，只是各塊的界限，與照相近似。故西洋畫非常逼眞。

反之，中國畫由「線」構成，線除了當作形體的分界以外，又具有獨立的意義。它有面積，有肥瘦，有強弱，有剛柔。有時竟不顧形體而獨立地發展，成爲石的種種皴法，及「四君子」的種種筆法。故中國畫坦白地表明

※中國畫的布置向來都「空鬆」，往往把天地頭留出很多，著墨的只有畫紙的一部分。因此一幅畫中的主要物體非常顯著，給觀者以非常鮮明的印象。

它是畫，不是模仿實物。因為實物上是只有界限而沒有獨立的線條，因此中國畫的表現非常觸目。

第四，西洋畫因為如實地描寫，緊張地布置，不顯示線條，所以一幅畫中必然有統一的中心，穩固的根基，表出一種「完成」的實景。反之，中國畫因為摘要地描繪，空鬆地布置，又用獨立的線條，所以一幅畫中沒有統一的中心，物體都懸空地局部地寫著，表現出一種「未完成」的趣味。所以西洋畫所畫的是常見的現象，中國畫所畫的是奇特的現象。

由上述的四種差別，可知西洋畫法的欣賞特色是「形體切實」，中國畫法的欣賞特色是「印象鮮明」。例如現在前面走來一位女子，用西洋畫法在油畫布上表現起來，是照現在望見的狀態描寫，雖不奇特，但很逼真，一望而知為一個行路的女人。倘用中國畫法在宣紙上表現起來，是觀其人的特點，加以誇張變化而描繪。雖不逼真，然而「女子」纖弱窈窕的特點，非常鮮明地表現出來。

近世紀以來，東西方兩種畫法已開始握手。十九世紀末，法國人塞尚創制的東方畫法的西洋畫，成為近代西洋畫界的主流。故塞尚一派的畫法，不妨認之為現代世界的畫法。同時東西洋兩種畫風的融合的程度一定還會進步，並成為最為大眾明瞭與易解的「大眾的藝術」。

※ **魯本斯 蘇珊・富曼像(局部)** 1622 **木板・油彩** 79x54cm
西洋畫法的欣賞特色是「形體切實」，中國畫法的欣賞特色是「印象鮮明」。以女子為例，用西洋畫法表現起來，雖不奇特，但很逼真。倘用中國畫法，雖不逼真，然而「女子」纖弱窈窕的特點，非常鮮明地表現出來。

光的詩人——如何欣賞印象派？

　　繪畫進入印象派，是繪畫的技術化，專門化。除了天天在畫布上把玩色調的專門技術家以外，普通一般的人少能完全領略這種繪畫的好處。這正是因為印象派畫家是「光的詩人」的緣故。

　　普通用語言為材料而做詩，他們用「光」當作語言而做詩。普通的言語人人都懂得，但「光的言語」非人人所能立刻理解。要讀他們的「光的詩」，必須先識「光的語言」、「色的文字」，要識光與色的言語文字，須費相當的練習，這練習實在比普通學童的識字造句更為困難。何以故？普通的文字對資質不慧的兒童也可以用苦功熟識、背誦，而終於完全識得應有的文字，能閱讀這種文字做成的書；但光與色的文字，不能背誦或硬記，是超乎言語的一種文字，故對於這方面天資缺乏的人，實在沒有方法可教他們識得。

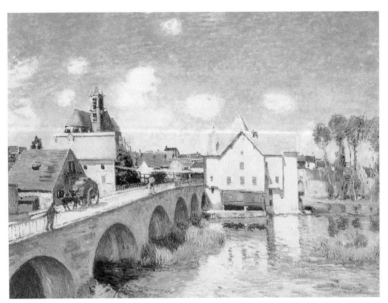

❖ 希斯里 莫黑鎮橋 1893

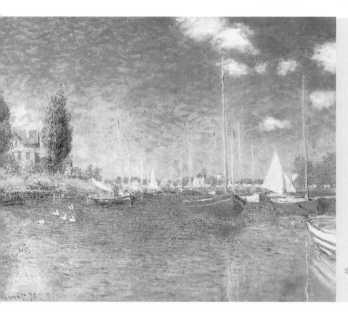

色的美與音的美是一樣的。
他們用「光」當作言語而做詩。

�֍莫內 亞爾嘉杜的紅船 1875

　　不必說「光的詩」的印象派繪畫，就是普通言語做成的「文學」，對缺乏美的鑑賞的人也是不能完全理解的。他們看小說只看其事實，只在事實上感到興味。這與看繪畫只看題材（所描事物意義），只在題材上發生興味了無所異。莫泊桑的《項鏈》為多數人所閱讀，只是因為其中記錄著遺失了借來的假寶石，誤以為真寶石而費十年的辛勤來償還的一段離奇故事的緣故。英國新浪漫派的繪畫為一般人喜愛，只是因為其描寫著莎翁劇中的事蹟的緣故。認真能體味得言語的美，形、線、色調、光線的美的人，世間有幾人呢？

　　只有音樂與書法，可以沒有上述的錯誤的鑑賞。因為音樂本身是無意義的，字的筆劃本身也是無意義的。文學與繪畫必須描寫一種「事物」，音樂沒有這必要，文字——如果不誤作文句、文學——也沒有這必要。故二者可以少招誤解。招誤解固然比文學繪畫少得多，然而理解者也比文學繪畫少得多。

　　所以要理解「光的詩」的印象派繪畫，最好取聽音樂的態度，或鑑賞書法的態度。高低、久暫、強弱不同的許多音作成的音樂美；剛柔、粗細、

長短、大小、濃淡不同的許多線作成的書法美。同樣，各式各樣的光與色的塊，或條、或點作成印象派的繪畫美。這繪畫美就是所謂「光的言語」、「色的文字」。真正懂得音樂美的人可不問曲的標題，所以樂曲大都標示作品號碼；真正懂得書法的人可不在乎字的缺損或脫落，故殘碑斷碣都被保存為字帖。同樣，真正懂得繪畫的人也可不問所描繪的為何物，故稻草堆與水面可連作數十幅。

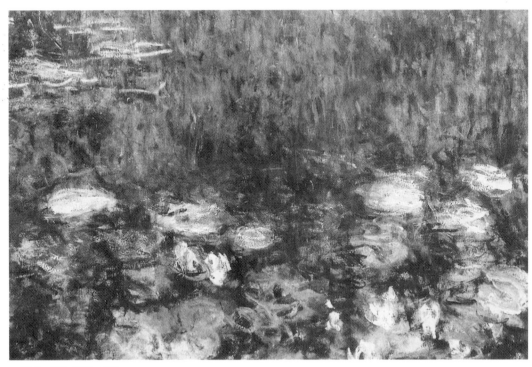

※ 莫內　睡蓮　畫布‧油彩

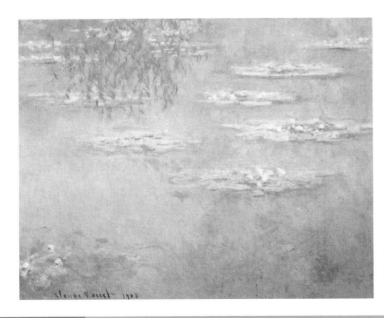

繪畫上的WHAT & HOW

　　數千年來繪畫的描寫都是注重what的，至於how的方面，實在大家不曾注意到。印象派畫家猛然地覺悟到這一點，張開純粹明淨的眼來，吸收自然界的剎那印象，把這印象直接描出在畫布上，而不問其為什麼東西。即忘卻了「意義的世界」，而靜觀「色的世界」、「光的世界」，這結果就一反從前只注重畫題與畫材的繪畫，而新創一種描寫「色」與「光」的繪畫。色是從光而生的，光是從太陽而來的。所以他們可說是「光的詩人」，也是「太陽崇拜的畫家」。

　　在繪畫上，what與how何者為重？從藝術的特性上想來，繪畫既是空間美的表現，當然應該注重how，即當然應該以「畫法」為主而「題材」為副。所以印象派在西洋繪畫上不只是從前的翻案而已，確是繪畫藝術的歸於正途，獲得真的生命。這一點在中國畫中早已見到，這我想是中國畫優於從前的西洋畫的地方。四君子——梅、蘭、竹、菊、山、水、石，向來為中國畫中的普通題材。題材儘管同一，畫法種種不同。這等中國畫比較起宗教、政治、主義的插畫似的西洋畫來，實在更具「繪畫」的真義，近乎純正的「藝術」。

　　這樣說來，印象派與中國的山水花卉畫同是注重「畫面」的。不過中國的山水花卉畫注重畫面的線、筆法、氣韻；而西洋的印象派繪畫則專重畫面的「光」。他們憧憬於色彩，讚美太陽。凡是有光明的地方，不問何物，都是他們的好畫材。「向日葵」可說是這班畫家的象徵了。印象派首領畫家莫內（Claude Monet, 1840-1926），對於同一稻草堆連作了十五幅畫，把受朝、夕、晦、明所呈現不同的稻草堆的各種狀態描繪出來。

　　他是外光主義的首創者，是最模範的向日葵派的畫家。稻草堆之外，莫內又連作「水」和「睡蓮」的名作。這些作品中有幾幅全畫面是一片水，並不見岸，水中點綴著幾朵睡蓮。這種作畫法、構圖法，倘用從前的繪畫的眼睛看來，一定要說是奇特而不成體統的了。然而莫內對於單調的一片水所有的光與色的變化，有非常的興味。

東方化的西洋畫

　　十九世紀以前，西洋畫風與東方繪畫風完全異趣，有著不可逾越的鴻溝。自十九世紀末葉以來，西洋畫受到東方繪畫的影響，東西洋美術漸呈綜合的狀態。這不但是繪畫上的一種變遷而已，在歐洲現代藝術思潮上，一定也是一個很可注目的問題。

　　歐洲現代繪畫的元祖是塞尚（Paul Cézanne, 1839-1906）。他的藝術觀是「萬物因我的存在而誕生」。塞尚的作畫態度，落筆不改，一氣呵成。這是對於西洋的寫實派印象派客觀主義的藝術的革命，又是西洋畫中加入東方繪畫的主觀趣味的初步。這種畫風到了梵谷（Vincent van Gogh, 1853-1890）的藝術更加明顯。線條的飛舞，色彩的鮮明，表現法的單純，顯然是西洋畫的東方化了。

　　自從塞尚與梵谷等始創了這種畫風之後，現代的西洋畫家大多捨棄從前

豐子愷對你說……　　　　　　**「主觀派」與「客觀派」**

　　我每逢聽到青年們對藝術品說「我是外行」，「我是門外漢」的時候，心中常常感到疑惑。照理，藝術應該平易，普遍受人欣賞。我們這世間的藝術，為什麼演變得如此複雜，教許多人莫名其妙呢？

　　現代藝術，分為二大流派：「主觀派」與「客觀派」。藝術家自己的主觀不參與，而忠實地服從客觀而表現的，叫做「客觀派」。藝術家自己的主觀有成見，故意把客觀加以變化而表現的，叫做「主觀派」。

　　譬如畫山水，對著實景寫生，各部山水、長短、濃淡、色彩，一切依照實景而描寫，寫出的作品類似照相，或類似實物的，便是「客觀派」的繪畫。客觀派的好處，是切實，即切合我們的實際生活。我們看了，似乎覺得我們這世間真可愛，有這樣美滿諧和的現象。

　　主觀派的好處，是清新，即使人感覺清爽、新鮮，因而精神暢快。譬如中國的山水畫，重巒疊嶂，層出不窮；雲水蒼茫，天地空闊。處處有臺榭樓閣、小橋扁舟、竹木花樹……這是實際世間找不到的好風景，這是畫家遊遍了名山大川，把各地的精華都湊集攏來，合成這個理想的好風景的。

　　至於兩者的壞處呢，不必細說了。客觀派藝術的壞處，是缺乏主觀派藝術的好處。主觀派藝術的壞處，是缺乏客觀派藝術的好處。簡言之：客觀派藝術的壞處是呆板，主觀派藝術的壞處是虛空。

冰冷死板的描寫法，而加入他們主觀藝術的運動了。故現代西洋的畫壇，
大概可說是塞尚、梵谷的延續。

　　藝術傾向客觀的時候，藝術家的人與其作品關係較少。反之，藝術注重
主觀表現的時候，作品與人就有密切的關係，作品就是其人生的反映了。
在作品中，我喜歡神韻的後者，而不喜歡機械的前者；在人中，我也贊仰
藝術為生活的後者，而不贊仰匠人氣的前者。

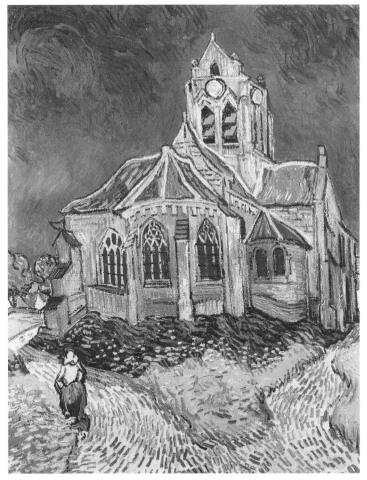

❋ 梵谷 奧維的教堂 1890 油彩 94x74.5cm
主觀趣味的畫風到了梵谷的繪畫中而更加明顯。

東西方繪畫的交融

　　研究中西繪畫題材的差異，是頗有興味的事：即中國畫自唐宋以來以
「自然」爲主要題材，「人物」爲點景；西洋畫則自古以「人物」爲主要題
材，「自然」爲點景；兩者恰處於正反對的地位。例如唐宋以後的中國
畫，最正格的爲山水畫，山水畫中所描寫的大都純屬廣大的自然風景，間
或在窗中或橋上描繪一人物作爲點綴而已。西洋畫則自希臘時代經文藝復
興時期，直至印象派的誕生，所有的繪畫，沒有一幅不以人物爲主題，間
或在人物背後的空隙處描繪一點樹木景物，作爲點綴而已。

※ 佛蘭西加斯 基督降生
1470-75 油彩・畫板
124.5x123cm

　　這差異的根本原因在於何處？我想這一定是人類文化思想研究上很重大且富有趣味的一個題目。但現在我所要說的，是西洋畫一向以人物為主題，到了印象派而風景忽然創生，漸漸流行、發展，佔重起來，竟達到了與中國畫同樣的「自然本位」的狀態。

心靈的「動」與「力」

　　塞尚說：

　　萬物因我的誕生而存在。我是我自己，同時又是萬物的本源。自己就是萬物，倘我不存在，神也不存在了。

　　他的藝術主義的根就藏在這幾句話裡。

　　所以塞尚的藝術主張表現精神的「動」與「力」。他說印象派是「精神的休息」，是死的。他說藝術是自然的主觀的變形，不可模寫自然，以自己為「自然的反響」。

　　梵谷也極端主張想像，在他的信札中說：

　　能使我們從現實的一瞥有所會得，而創造靈氣的世界的，只有想像。

　　對於創造這靈感的世界的想像，梵谷非常重視。他要用如火一般的想像力來燒盡天地一切。他所描繪的一切有情非有情，都是力的表現，都是象徵。他認定萬物是流轉的。他能在這生命的流轉中看見永遠的姿態，在無限的創造中看見十全的光景。他的奔放熱烈的線條、色彩，都是這等藝術觀的表現。

高更（Paul Gauguin, 1848-1903）反對現代文明，逃出巴黎，到大溪地（Tahiti）的蠻人島上去過原始的生活。他的《更生的回想》的記錄中這樣說著：

我內部的古來的文明已經消滅。秋更生了。我另變了一個清純強健的人而再生了。這可怕的滅落，是逃出文化的惡害的最後的別離。……我已經變了一個真的蠻人……

他讚美野生，他常對人說：

你所謂文明，無非是包著綺羅的邪惡！……對於以人為機械，拿物質來掉換心靈的『文明』，你們為什麼這樣尊敬？

總之，這等畫家是極端重視心靈的活動。他們在世間一切自然中看見靈的姿態，他們所描繪的一切自然都是有心靈的活動。他們對於風景，當作為風景自己的目的而存在的一種活物，就是一個花瓶，也當作為花瓶自己的目的而存在的一物。所以塞尚的傑作，所描繪的只是幾顆蘋果，一塊布，一個罐頭。然而這蘋果不是供人吃的果物，這是為蘋果自己的蘋果，蘋果的獨立的存在，純粹的蘋果。

❋ 高更 你何時出嫁 1892 105x77.5cm

❋ 馬諦斯 裝飾模樣中的人物
1927 130x98cm
在馬諦斯的作品中，則線條更為
單純而顯明，他有「線的詩人」
的稱號。

線的雄辯

　　線是中國繪畫技巧上所特有的利器。後期印象派以前的西洋畫上差不多可說向來沒有線，有之，都是「形的界限」，不是獨立的線。根據科學的知識，嚴格的線原是世間所沒有的，無論一根頭髮，也必有寬度，也須用面積來表現。西洋畫似乎真地採取這態度。試看印象派的畫，只見塊，不見線，但到了後期印象派，因為如前所說，塞尚、梵谷、高更等都注重心靈的「動」與「力」的表現，就取線來當作表現心靈律動的唯一的手段了。

　　尤其是梵谷的風景畫中，由許多線條演繹出一種可怕的勢力，似燃燒，似瀑布。看到這種風景畫，使人直接想起中國的南宋山水畫。至於後期的馬諦斯，則線條更為單純而顯明，有「線的詩人」的稱號。

文學與繪畫

古今東西各流派的繪畫，常在題材或題字上與文學發生關係，不過其關係的深淺有種種程度。一切繪畫之中，有一種專求形狀色彩的感覺美，而不注重題材的意義，則與文學沒有交涉，現在可暫稱之為「純粹的繪畫」。又有一種，求形式的美之外，又兼重題材的意義與思想，則涉及文學的領域，可暫稱之為「文學的繪畫」；古來大多數的中國畫皆是其例。

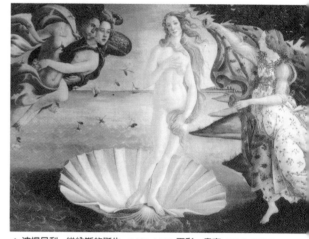

※ 波提且利　維納斯的誕生　1485-1490 蛋彩・畫布 175.5x278.5cm

就西洋畫來看，與文學全無關係的純粹的繪畫，在近代非常流行。極端的例子，首推所謂「立體派」、「構圖派」等作品，那種畫裡只有幾何形體的組織，或無名的線條與色彩的構成，全然不見物體的形狀。除此以外，最接近純粹繪畫的，要算圖案畫。再除了這兩種以外，正式的西洋畫中，最近於純粹繪畫的，要算「印象派」的繪畫。

印象派主張描畫必須看著實物而寫生，專用形狀色彩來描繪造形的美。至於題材，則不特別選擇，風景也好，靜物也好。這派的大畫家莫內曾經為同一的稻草堆連作了十五幅寫生畫，但取其朝夕晦明的光線色彩的不同。

西洋的風景畫與靜物畫，是從這時候開始流行的；裸體畫也在這時候成為獨立的作品，而盛行於全世界。

同樣的題材千遍萬遍地反覆描寫，皆能成為獨立的新作品，可知其為尊

重造形而不講題材意義的繪畫。

　　正如美術史家所說：「西洋畫到了印象派而走入純正繪畫之途」。純正繪畫是注重造形美而講意義的。但在印象派以前，西洋繪畫也曾與文學結緣：希臘時代的繪畫未傳下來，但看其留傳的雕刻，都以神話中的人物為題材，則當時的繪畫與神話的關係也可想而知。文藝復興的繪畫，則皆以聖經中的事蹟為題材。如達文西（Leonardo da Vinci, 1452-1519）的《最後的晚餐》、米開蘭基羅的《最後的審判》、拉斐爾（Raphael, 1483-1520）的《聖母像》即是最顯著的例子。自此至十八世紀之間的繪畫，彷彿都是聖經的插圖。到了十九世紀，也有牛津會（Oxford Circle）的一班畫家提倡以空想的浪漫戀愛故事為題材的繪畫，風行一時，他們的團體名曰「拉斐爾前派」（Pre-Raphaelists），直到自然主義（印象派）時代而熄滅。牛津會的首領畫家是有名的詩人羅塞提（Dante Gabriel Rossetti, 1828-1882），所以「拉斐爾前派」的作品，為西洋畫中文學與繪畫關係最密切的例子。但這些都是遠在過去的藝術了。

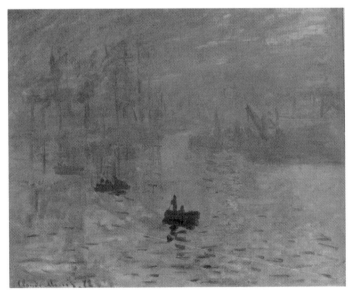

❈ 莫內　印象・日出 1872 油彩・畫布 48x63cm
「印象派」者，只描寫眼睛所感受的瞬間的印象，字面上已表現出其畫的純粹了。

II

認識藝術

如何學藝術

換一種態度

我們在日常生活中，用心的「知識」和「意志」的時候居多數，難得用感情去欣賞事物。譬如出門辦事，要察看時候，要辨別路徑，要計較是非，要打算得失。習慣了這種日常生活的人，學藝術的時候也就這樣用心，那一定學不成功。

要學藝術，必須懂得用「情」。不要老是把心的「知」和「意」兩方面向著世間。要常把「情」的一方面轉出來向著世間。這樣，藝術才能和你發生關係，而你的生活必定增加一種趣味。藝術對於人生的安慰，即在於此。

感情怎樣用法？可就眼睛、耳朵、心思三方面分別說明。因爲重要的三種藝術，繪畫、音樂、文學，是用這三種感官去領略的。

「看取物象的本身」，便是眼睛的藝術的用法，是大家能夠看見物象的本身。譬如一個茶杯，你看見了但想「這是盛茶用的器皿，是我所有的，是幾角錢買來的」等，你便忘記了造物主叮囑你的上半句，而只記得下半句了。換言之，你的眼睛便是不懂得藝術的用法的；還須得靜靜地觀賞茶杯，看它的形狀如何，線條如何，色彩如何，姿態又如何，才是看見茶杯的本身。

看見物象本身有什麼好處呢？淺而言之，只因多數人只講實用，對於形式的美感全不講究，於是社會上就有許多惡劣的工藝品流行，破壞人生的美感。進而言之，我們對物象能看其本身的姿態，眼前的世界便多美景，我們的心便多快樂。所謂「美的世界」，並非另有一個世界，而是看物象本身時所見的世界。

❀ 洛赫納 玫瑰園裡的聖母子(局部) 1440 蛋彩‧畫版 50.5x40cm

造物主給我們生一雙眼睛，原是教我們看物象的。但他曾經叮囑我
們：「要用眼睛看物象的本身，再看物象的意義！」小孩子出生不
久，分明記得這句話，看物象時能夠注意其本身。後來年紀長大，便
忘了上半句，而轉看物象的意義了。學藝術便是補充這上半句的。
學習藝術，眼前能見一種新鮮的光景，實在是人生的一種幸福。

以仁為本

孟子曰：「仁者無敵。」藝術以仁為本，這道理不必引證高論，只在平日的靜物寫生中就可看出。畫家對靜物寫生，對於該靜物的看法與平常不同，不當它們是供人用的東西，而把它們看作獨立自主的存在物。例如三顆蘋果，在畫家眼中，不是人類為供食用的水果，而是無實用的一種自然現象，是蘋果自己的蘋果。這樣，才能用雙眼看出蘋果的真相而描繪出其形狀色彩的美態。

不但靜物如此，描寫風景畫也必把山水亭台當作活物看，才能作成美好的畫。這技術在中國叫做「經營布置」，在西洋叫做「構圖」。這看法，在中國叫做「遷想妙得」，在西洋叫做「擬人化」。德國美學家則稱之為「感情移入」。

※ 塞尚 靜物 1895-1900 油畫 73x92cm
畫家對於靜物，常把它們看作活物，想像三顆蘋果是同畫家自己一樣有生命、有情感的人，然後觀察其姿勢態度，作生動的描繪。

因為藝術家必須以藝術為生活——換言之，必須把藝術活用於生活中，用處理藝術的態度來處理人生，用寫生畫的看法來觀看世間，因此藝術的同情心特別豐富，藝術家的博愛心特別廣大。藝術家必為仁者，所以藝術家必惜物護生。倘非迫不得已，絕不無端有意地毀壞美景，傷害生物。

藝術的人生觀

一片銀世界似的雪地，頑童給它澆上一道小便，是藝術教育上一大問題；一朵鮮嫩的野花，頑童無端給它拔起拋棄；一隻翩翩然的蜻蜓，頑童無端給它捉住，撕去翼膀，也都是藝術教育上大問題。我們所惜的，不是雪地本身，不是野花本身，不是蜻蜓本身，而是動手毀壞或殘殺的人的「心」。雪總是要溶化的，花總是要零落的，蜻蜓總是要死亡的，有什麼可惜呢？所可惜者，見美景而忍心無端破壞，見同類之生物而忍心無端虐殺，是為「不仁」，即非藝術的。

藝術以仁為本，藝術家必為仁者。仁者的護生，不是惺惺愛惜，如同某種鄉里吃素老太太般。仁者的護生，不是護物的本身，是護人自己的心。我們所須努力的，是「藝術的活用」。我們要拿描寫風景靜物的眼光來看人世，普遍同情於一切有情無情。換言之，藝術家的目的，不僅是得一幅畫，一首詩，一曲歌，而是借描畫吟詩奏樂來表現自己的心，陶冶他人的心，進而美化人類的生活。

所以「藝術家」不限於畫家、詩人、音樂家等人。廣義地說，胸懷芬芳俳惻，以全人類為心的大人格者，即使不畫一筆，不吟一字，不唱一句，也正是最偉大的藝術家。

美與同情

　　普通人同情只能及於同類的人，或至多及於動物；但藝術家的同情非常深廣，與天地造化之心同樣深廣，能普及於有情非有情的一切物類。

　　藝術家所見的世界，可說是一視同仁的世界，平等的世界。藝術家的心，對於世間一切事物都給以熱誠的同情。故普通世間的價值與階級，入了畫中便全部撤銷了。畫家把自己的心移入於兒童的天眞的姿態中而描寫兒童，又同樣地把自己的心移入於乞丐的病苦的表情中而描寫乞丐。畫家的心，必常與所描寫的物件相共鳴共感，共悲共喜，共泣共笑。倘不具備這種深廣的同情心，而徒事手指的刻劃，絕不能成爲眞的畫家。

　　畫家須有這種深廣的同情心，故同時又非有豐富而充實的精神力不可。倘其偉大不足與英雄相共鳴，便不能描寫英雄；倘其柔婉不足與少女相共鳴，便不能描寫少女。故大藝術家必是大人格者。

　　藝術家的同情心，不但及於同類的人物而已，又普遍地及於一切生物無生物。犬馬花草，在美的世界中均是有靈魂而能泣能笑的活物了。詩人常常聽見子規〔杜鵑〕的啼血，秋蟲的促織，看見桃花的笑東風，蝴蝶的送春歸，用實用的頭腦看來，這些都是詩人的瘋話。其實我們倘能自豪感入美的世界中，而推廣其同情心，及於萬物，就能切實地感到這些情景了。畫家與詩人是同樣的，不過畫家注重其形色姿態的方面而已。沒有體得龍馬的潑力，不能畫龍馬；沒有體得松柏的勁秀，不能畫松柏。中國古來的畫家都有這樣的明訓，西洋畫何獨不然？我們畫家描繪一個花瓶，必將其心移入於花瓶中，自己化作花瓶，體得花瓶的力，方能表現花瓶的精神。我們的心要能與朝陽的光芒一同放射，方能描寫朝陽；能與海波的曲線一同跳舞，方能描寫海波。這正是「物我一體」的境界，萬物皆備於藝術家的心中。

　　藝術的性狀特別，內容很嚴肅而外貌又很和愛，不像道德法律等似的內外一致。因此淺見的人容易上當，以爲藝術只是一種休閒娛樂的裝飾品。

※ 簡提列斯基　魯特琴的彈奏者 1626 畫布 143.5x128.8cm

所謂「美德」，就是愛美之心，就是芬芳的胸懷，就是美滿的人格。
所謂「技術」，就是聲色，就是巧妙的心手。
先有了愛美的心，芬芳的胸懷，圓滿的人格，然後用巧妙的心手，借
巧妙的聲色表示，方才成為「藝術」。

真正的藝術

技術和美德合成藝術。

所謂「美德」，就是愛美之心，就是芬芳的胸懷，就是圓滿的人格。所謂「技術」，就是聲色，就是巧妙的心手。先有了愛美的心，可貴的感想，再用巧妙的言語來表達，即成為好詩；用巧妙的形狀色彩來表現，即成為好畫。倘若只有美德（即只有可貴的感想）而沒有技術（即巧妙的心手），其人固然可敬，但還未為藝術家。反之，若只有技術而沒有美德，其人的心手固然巧妙，但不能稱為藝術家，他們只是匠人。

真正的藝術，必兼備「善」和「巧」兩條件，善而不巧固然作不出藝術來，巧而不善更沒有藝術的資格。善而又巧，巧而又善，方可稱為藝術。藝術家的修養工夫，由此亦可想而知：先須具有芬芳的胸懷，高尚的德性，然後磨練聽覺、視覺、觸覺。如此，方可成為健全的藝術家。

豐子愷對你說…… **人生如何模仿藝術**

有人說：人們不是為了悲哀而哭泣，而是為了哭泣而悲哀的。在藝術上也有同樣的情形，人們不是感受了自然的美而表現為繪畫，而是表現了繪畫而感受自然的美。換言之，繪畫不是模仿自然，自然是模仿繪畫的。

英國詩人王爾德（Oscar Wilde, 1854-1900）有「人生模仿藝術」之說。從前的人，都以為藝術是模仿人生的。例如文學描寫人生，繪畫描寫景物。但他卻深進一層，說「人生模仿藝術」。小說可以變動世間的人的生活，圖畫可以變動世間的人的相貌。據我說，這是確然的事：盧梭（J. J. Rousseau, 1712—1778）

作了《愛彌兒》，法國的婦人大都退出接待室與跳舞廳而回到育兒室去。羅塞提畫了神祕而淒豔的比亞特麗絲的像（Beatrice，即義大利大詩人但丁的《神曲》中的女主人，但丁的戀人），英國的少女的容顏一時都變成了Beatrice式。「人生模仿藝術」之說，絕不是誇張的。簡言之，因為藝術家常是敏感的，常是時代的先驅者。世人所未曾做到的事，藝術家有先見之明。所以藝術家創造未來的世界，眾人當然跟了他實行。藝術家創造未來的自然，自然也會因著培養的關係而跟了他變形。

羅塞提 草地上的聚會

藝術與科學

　　我看來中國一大部分的人，是科學所養成的機械的人；他們以為世間只有科學是闡明宇宙的真相的，藝術沒有多大的用途，不過為科學的輔助罷了，這一點是大誤解。

　　科學都是從假設上立論的：譬如物理學者，一定先假設世間確有分子的物質的存在，然後可以立得住腳，實行他的研究。這基本的假設一動搖，物理學便全部推翻了；藝術卻是不根基於假設來闡明宇宙的真相的。譬如一張海的畫，這是用藝術的方法來說明海的真相。但科學者卻不以為然，一定要說把海水蒸發了變成鹽分和水分等；或又把波浪的運動用物理的方法說明起來，然後說是海的真相。如今且看，到底畫中的海是真相呢？還是水分鹽分是真相？

　　原來科學和藝術，是根本各異的相對的兩樣東西。藝術科的圖畫，有和各種科學一樣重大的效用，絕不是科學的輔助品。原來最高的真理，是在乎曉得物的自身，不在乎曉得它的關係，或過去未來，或原因結果。所以物的真相，便是事物現在映在我們心頭的狀態，便是事物現在給予我們心中的力和意義。

　　這便是藝術，便是畫。

※ 黑達 靜物 1634 油畫 43x57cm

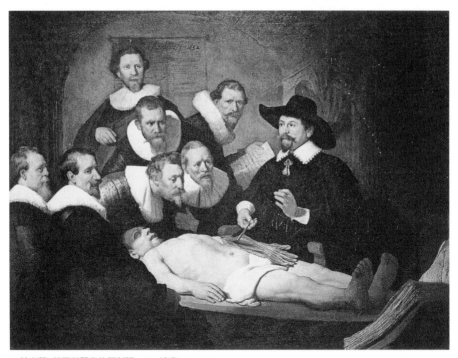

※ 林布蘭 杜爾普醫生的解剖課 1632 油畫 162x217cm

有人以為世間只有科學是闡明宇宙的真相的，藝術沒有多大的用途，這一點是大誤解。科學和藝術非但不相附屬，而且是各一世界的。

　　因為藝術是捨過去未來的探求，單吸收一時的狀態的，那時候其他的物，一件也混不進來，和世界一切脫離，這事情保住絕緣的（isolation）狀態，因為這物與他物脫離關係，所以我們可以下一個斷語，科學是有關係的，藝術是絕緣的，惟有這物純粹地映在畫者的心頭，這人安住在這事物中，同時又可覺得對於這事物十分滿足，就生出美來，便是美的享樂。這絕緣便是美的境地，由此可以認出知的世界和美的世界來。

　　科學和藝術非但不相附屬，而且是各一世界的，所以我們看一幅風景畫的時候，完全的專注精神在這畫中，並不想起畫以外的東西。而我們作畫時，眼前的風景，我們惟感覺它的形狀調子、色彩和表情。因為我們看畫作畫時，已想像到另一個世界——美的世界——上去，這世界和別的世界完全斷絕交通的。

　　藝術是人生不可少的安慰，又是比社會問題的真、科學知識的真更加完全的真，直接瞭解事物的真相，養成開豁胸襟的力量，確是社會極重要的事件。

藝術的眼光

你一定在物理中學過，人的眼睛望出去的線，叫做視線，視線一定是直線，不會彎曲的。

但這是科學上的說法。在藝術上，說法又不同。從藝術上來看，人的眼光，有時是直線，有時是曲線。人在幼年時代，眼光大都是直線的。年紀長大起來，眼光漸漸變成曲線。還有，人在研究藝術的時候，眼光大都是直線的。在別的（例如研究科學、經營生產等）時候，眼光就變成曲線。

眼光直的，看見物象本身的姿態。眼光曲的，看見物象的作用，對外的關係。前者真正叫做「看見」，後者只能稱為「想見」。

成人，研究科學的人，經營生產的人，看物象時都能「想見」其作用及因果關係。卻往往忽略了物象本身的姿態。反之，兒童及藝術家，看物象時不管它的內部性狀及對外關係，卻清清楚楚地看見了物象本身的姿態。

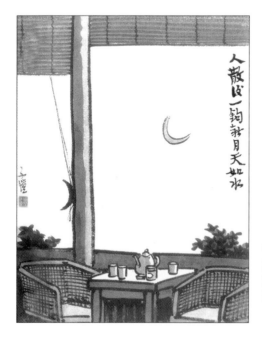

※ 豐子愷 人散後一鉤新月天如水

兒童看見月亮，說是一只銀鉤子；詩人也說：「一鉤新月掛梧桐。」藝術家的眼光同兒童一樣簡單，容易發現物象的本相。

你得疑問：藝術家就同孩子們一樣眼光嗎？

譬如兒童看見月亮，說是一只銀鉤子；詩人也說：「一鉤新月掛梧桐。」兒童看見雲，當它是山；詩人也說：「青山斷處借雲連。」但有一點重要區別：藝術家的眼光是能屈能伸。在觀察物象研究藝術的時候，眼光同兒童一樣筆直；但在處理日常生活的時候，眼光又會彎曲起來。

我們的眼光，常被思慮所惑亂，因而看不清楚物象本身的姿態。兒童思慮簡單，最容易發現物象的本相。所以，學畫從兒童時代學起，最易入門。但只要能懂得把眼光放直的方法，即使是飽經世故的成人也可以學畫。

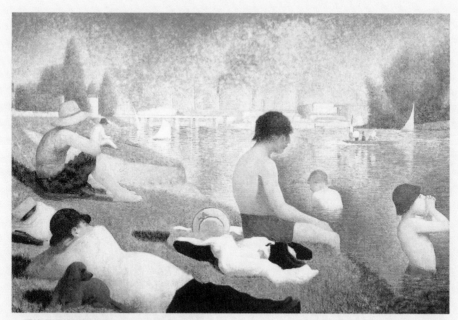

❊ 秀拉 阿尼埃爾的浴場 1883-84 油畫 201x300 cm

眼光直的，看見物象本身的姿態。眼光曲的，看見物象的作用，對外的關係。要學藝術的人們，請先把你們的眼光放直來！

最後，我們更進一步來談藝術的眼光。

藝術的眼光對物象也可以「想見」。不過這「想」仍是直線的想，不是想見物象的作用及因果關係的「曲線的想」。不管它在世間有何作用，對世間有何因果關係，而一直想起它的本身的意義的，叫做「直線的想」。

例如花，若用非藝術的眼光看花，所見的只是果實的成因，植物的生殖器。藝術的想法就不然，一直從花的本身上著想，所見的才是花的本身的姿態。詩人所見便是這姿態。例如寫梅花，曰「暗香浮動月黃昏」；寫桃李，曰「佳節清明桃李笑」；寫荷花，曰「微有風來低翠蓋，斷無人處脫衣紅。」不想梅子、桃子、李子以及藕和蓮蓬，而專從花的本身上著想，才真是為花寫照。

又如月，藝術的想法就與非藝術的眼光看來不同。故詩人說：「江畔何人初見月，江月何年初照人？」「六朝舊時對明月，清夜滿秦淮。」這才是為月本身寫照。這種寫法，對於讀者有多麼偉大深刻的啟示！

豐子愷對你說…… ## 眼光放直的方法

眼光放直的方法，最初有兩種練習，第一是透視練習，第二是色彩練習。

透視法（perspective），又名遠近法。這是對於「形狀」的「眼光放直法」。換言之，就是把眼前的立體形的景物看作平面形（當它是掛在你眼前的一張畫）的方法。

對於色彩，也須用直線的眼光看，方能使它成為藝術上的色彩。

色彩，照科學的理論，是由日光賦予的。日光有七色：紅、橙、黃、綠、青、藍、紫。其中紅、黃、藍叫做「三原色」，是一切色彩的根源。橙、綠、紫是間色。間色再互相拼合起來，產生無窮的色彩。這便造成世間一切的色彩。

但這固定的色彩，是實際的色彩，不是藝術的。藝術上的色彩，是不固定的，因距離和環境而變化。要看出這種變化，就非用直線的眼光不可。

什麼是視覺藝術？

視覺藝術因為必須在空間中表現的，所以又可稱為「空間藝術」。

視覺藝術共有七種，其中兩種，是西洋所沒有，而中國所特有的，即書法與金石。

西洋人寫字不當作藝術，刻印也不成為正式的藝術。中國則自古以來，「書畫」並稱，又有「書畫同源」之說，說寫字同作畫，是根本相同的。所以在中國，書是與畫同等重要的一種藝術。金石，在小小的圖章中雕刻文字，分釐毫髮都要講究，在一切美術中是最精深的一種。其性質介乎書法與雕塑之間，亦可說是雕塑的一種。中國古來的文人，大都能製作或鑑賞。中國畫家大都能書，書家大都能治金石。因此「書畫金石」，三位一體。一幅中國畫中，畫之外有題字，題字之下有印章。看一幅畫，便是欣賞「書」、「畫」、「金石」三種藝術，這是西洋所沒有的。

繪畫，建築，雕塑，這三種在西洋美術中向來是最主要的。繪畫是在平面（紙，布）上表現的，建築雕塑是在立體中表現的。雕塑的立體是僅重表面。例如一個銅像，只講外觀，不講內部。建築的立體則兼重表面和內部。所以這三種美術，所用的感覺各異：繪畫僅用視覺；雕塑直接用視覺之外，又間接用觸覺；建築則直接用視覺之外，又間接用觸覺及運動感覺。

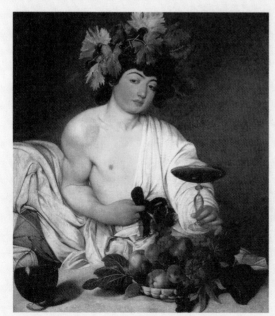

❈ 卡拉瓦喬 年輕的酒神
1589 93x85 cm
以藝術為糧，則造形美術如食物；詩文、音樂如飲料；演劇、舞蹈如盛筵。

藝術的創作

　　藝術是美的感情的發現。

　　美的感情起於藝術家的心中，因美欲而變成藝術衝動，表現出來為客觀的藝術品。這叫做創作。

　　僅僅是過去及現在的經驗，不能成為藝術的題材。故經驗稱為「素材」。必須把這等素材加以變化，方可用以創作藝術。

　　藝術創作時素材（即記憶與經驗）的用法，與藝術上的主義派別很有關係。

　　把素材照樣表現的，對於人生自然，均是照樣描寫的，名為「寫實主義」。然而，寫實主義無論何等巧妙，總不能越出素材的範圍之外。換言之，即藝術常在自然的屬下，藝術常為自然的奴隸。

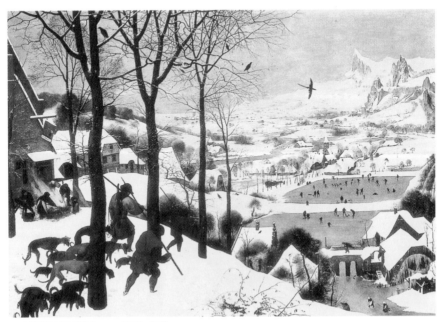

※ 布勒哲爾　雪中獵人 1565 油彩・畫板 117x62cm

因此就有人反對這主義，主張不事模
仿，而表現自然人生的「眞」相於藝術
中，這就稱爲「自然主義」。自然主義不事
表面的寫實，而深刻地描寫，以表現自然
人生的眞理爲標準。藝術的目的是求美，
故專注於「眞」，藝術便科學化，這是自然
主義的缺點。

把素材想像化，或空想化的，叫做「浪
漫主義」。無論自然或人生，由作者加以豐
富的想像，自由的空想，而作夢幻的、空
想的、浪漫的表現。這種表現，若忘卻了
其「詩的趣味」，而當做事實看，就變成荒
唐無稽。但它的好處，是徹底的求美。

把素材依照理想而變化的，名爲「理想
主義」。理想主義的藝術家，描寫自然的形
色時，必依照形式法則而加以變化；描寫

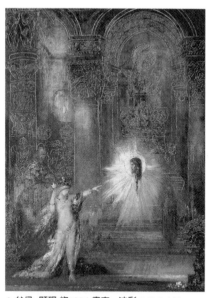

※ **牟侯 顯現** 約1876 **畫布 • 油彩** 143.5x104cm
畫家根據文學素材「莎樂美」創作的繪畫。

人生時，必根據道德（善）而加以變化。勸善懲惡的小說，便是理想主義
藝術的一種。

移情說：創作的感興

近代西洋美學者立普斯（Theodor Lipps）有「感情移入」之說。所謂
「感情移入」，又稱「移感」，就是投入自己的感情於物件中，與物件融合，
與物件共喜共悲，而暫入「無我」或「物我一體」的境地。

不提防一千四百多年前，中國早有南齊的畫家謝赫提倡「氣韻生動」一
說，根本地把立普斯的「感情移入」說的精髓說破著。

謝赫的氣韻生動說爲千百年來中國繪畫鑑賞上的唯一的標準。謝赫自己
在其《古畫品錄》中這樣說：

畫雖有六法，罕能盡該。而自古及今，各善一節。六法者何？一，氣韻生動是也；二，骨法用筆是也；三，應物象形是也；四，隨類賦彩是也；五，經營位置是也；六，傳移模寫是也。唯陸探微，衛協之備該之。

他把氣韻生動列在第一，而以第二以下五項爲達到此目的的手段。解釋「氣韻生動」最爲透徹、能得謝赫的眞意的，要推清朝的方薰（1736-1799）。方薰看中氣韻生動中的「生」字，即流動於物件中的「生命」、「精神」，而徹底地闡明美的價值。他說：

氣韻生動，須將『生動』二字省悟。會得生動，則氣韻自在。氣韻以生動爲第一義。然必以氣爲主。氣盛則縱橫揮灑，機無滯礙，其間氣韻自生動。杜老雲，元氣淋漓幛猶濕，是即氣韻生動。——出自方薰著《山靜居畫論》

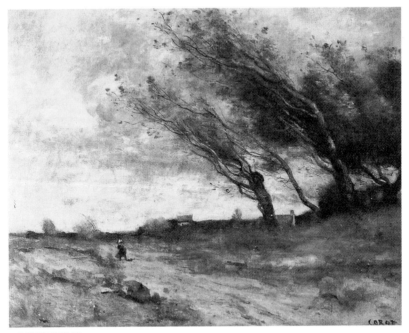

❋ 柯洛的風景作品

我們必須考察作畫的心情。立在狂風的曠野中，誰不懾服於自然的威力的偉大！然而美感的心情，讓我們從懾服的狀態中解脫，不復有壓迫恐怕之感，反而感到與暴風一同馳驅的痛快了。

綜上所說，氣韻是由人品而來的，氣韻是生而知之的，氣韻以生動為第一義。由此推論，可知物件所有的美的價值，不是感覺的物件自己所有的價值，而是其中所表現的心的生命，人格的生命的價值。凡繪畫須能表現這生命，這精神，方有為繪畫的權利；而體驗這生命的態度，便是美的態度。除此以外，美的經驗不能成立。

所謂美的態度，即在物件中發見生命的態度，即「純觀照」的態度。這就是沉潛於物件中的「主客合一」的境地，即前述的「無我」、「物我一體」的境地，亦即「感情移入」的境地。

凡寫暴風，非感受樹木震撼、家屋傾倒的威力，不能執筆。這是中國畫道上古人的誡訓。為什麼不能執筆呢？普通人一定不相信。他們以為：只要注意寫出為風所撓的樹枝及亂雲的姿態就是了；所謂感受風的威力等話，是空想的、不自然的，在風的景色的描寫上沒有必要。

只要看了在眼前搖曳的樹枝及亂雲，而取筆寫出之。——畫家的對於實景，果然是這樣的嗎？眼是只逐視覺印象的嗎？手真能創造藝術的嗎？這時候的畫家的心，能不放任於風暴之中而感到怯怕嗎？

我們必須考察作畫的心情。立在狂風的曠野中，誰不懾服於自然的威力的偉大！懾服於這偉大的人，一定都膽怯了。然而如叔本華（德國哲學家）所說，對於這暴風的情景，我們一感受到其為我們日常意志上所難以做到的大活動的時候，我們的心就轉變為純粹觀照的狀態。於是暴風有崇高美之感了。凡暴風至少須給我們以這種美感，方能使我們起作畫的感興。

試考察感受這美感時我們的狀態。

在這時候，我們一定從對於暴風的懾服的狀態中解脫，不復有對於暴風的壓迫起恐怕之感，反而感到與暴風一同馳驅的痛快了。即我們自己移入暴風中，變為暴風，而與暴風共動。

美感的原因，是不處在被動的狀態，而取能動的狀態。

這就是立普斯的「感情移入」說。感情移入不但是美感的原因，我們又可知其為創作的內的條件。

畫龍點睛，非自性中有勇敢獰猛之氣，不能爲之。欲描花，非自己深感花的妍美不可。

梵谷在青年時代曾經這樣叫：

小小的花！這已能喚起我用眼淚都不能測知的深的思想！

那粗野可怕的梵谷，也會對一朵小花感到破裂心臟似的強大的力量！要是不然，他的畫僅屬亂塗，他不會歎息「生比死更苦痛」了。

映於人們眼中的梵谷的激烈，是從其對於一切外力的敏感而生的。我們所見的強烈，不是他的，乃是自然的威力所作。梵谷在燦爛的陽光中作畫，他同太陽的力深深地在內部結合著。

感到世界正在造化出來，而自己參與著這造化之機的意識，是藝術家的可喜的感覺。然這感覺絕不是自傲與固執所可私有的，這是了卻胸中塵俗的、極純粹的心境。
所以欲得此心境，必須費很大的苦心，積很多的努力。藝術家的一喜一憂，都維繫在此了。

※ 梵谷 向日葵 1889 油畫 95x73cm
梵谷的《回憶錄》中記著其妹的話：「他同夏天的太陽的光明一樣地製作。花朵充滿著威力而逼向他的畫面。他描繪向日葵。」梵谷如同發狂了！他感受了太陽，非自己也做太陽不可。

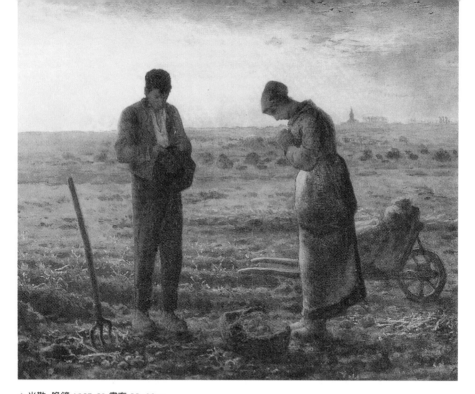

❈ 米勒 晚鐘 1857-59 畫布 55x66cm
米勒的工作不是「做」的,而是「感」的。他不但感受勞動的農夫的心情,又投身入農夫四周的大自然中,而徹悟到生活於大自然裡的人類其存在的意義。

　　米勒(Jean-François Millet, 1814-1875),據美術史家謨推爾的傳記,自己與農夫一樣地常到巴比松(Barbizon)的郊野中,穿著紅的舊外套,戴著為遮風蔽雨的草帽,踏著木靴,徜徉於森林原野之中。他同務農的雙親一樣,天亮就起身到田野中。但他不牧羊,也不飼牛,當然也不拿鋤,只是把所攜帶的拐杖襯在股下,而坐在大地之上。他的武器只是觀察的能力與詩的意向。他負手面倚在牆下,注視夕陽把薔薇色的面帕遮蒙到田野和林木上去。日暮的祈禱的鐘響起,農人們祈禱之後,向家路歸去——他守視到他們去了,於是自己也跟了他們回去。

　　米勒具有何等虔敬靜謐的心情!米勒日復一日的工作,比田野中的勞動者更辛苦!倘若看不到他這一點,是無法知道他那超脫的《晚鐘》、《拾穗》和力強的《播種》,及其他許多高超的作品如何做出。

我畫漫畫

　　一九二〇年春，我搭了「山城丸」赴日本的時候，自己滿心期望著做了畫家而歸國。到了東京窺見了些西洋美術的面影，回顧自己貧乏的才力與境遇，漸漸感到畫家的難做，不覺心灰意懶起來。每天上午在某洋畫學校裡當model休息的時候，總是無聊地點燃起一支「敷島」（日本的香煙品牌），反覆思量生活的前程，有時甚至懷疑model（模特兒）與canvas（畫布）究竟是否是達到畫家的唯一途徑。

　　愈疑慮不安，愈懶散無聊。後來上午的課常常閑卻，而把大部分的時光消磨在淺草的歌劇館、神田的舊書店，或銀座的夜攤裡了。「儘管描也無益，還是聽聽看看想想好。」每晚只是這樣地自我安慰。

　　錢用光了，只好歸國。歸國以後，為了生活的壓迫，不得不做教師。在漂浪生活中過長久了，疏懶放蕩，要板起臉來做先生，實在吃力得很。我常常縈心在人生自然的瑣事細故，校務課務，反不十分關心。每當開校務會議的時候，我往往對於她們鄭重提出的議案茫無頭緒，弄得舉手表決時張惶失措。有一次會議，我也不懂得所議的是什麼。頭腦中所有的只是那垂頭拱手而伏在議席上的各同事的倦怠的姿態，這印象至散會後猶未忘卻，就用了毛筆及一條長紙接連畫成一個校務會議的模樣。又恐被學生見了不好，把它貼在門的背後。

　　這畫惹了我的興味，使我把我平常所縈心的瑣事細故描畫出，而得到和產母產子後所感到的同樣的歡喜。

　　於是包裝紙、舊講義紙、香煙盒的反面，都成了我的canvas（畫布），有毛筆的地方，就都是我的studio（畫室）了。因為設備極簡單，七撈八撈，有時把平日信口低吟的古詩句、詞句也試譯出來，七零八落地揭在壁上。有一次，住在我隔壁的夏丏尊先生偶然吃飽了老酒，叫著：「子愷！子愷！」踱進我家來，看了牆上的畫，嗤地一笑，「好！再畫！再畫！」我心中私下歡喜，以後畫的時候就更大膽了。

＊豐子愷 無題　　　　　　　　　　　　＊豐子愷 拉黃包車

漫畫是簡筆而注重意義的一種繪畫。

漫畫這個「漫」字，如漫筆、漫談的「漫」字用意相同。漫筆、漫談，在文體中便是一種隨筆或小品文，大都隨意取材，篇幅短小，而內容精粹。漫畫在畫體中也可說是一種隨筆或小品畫，也正是隨意取材，畫幅短小，而內容精粹的一種繪畫。

隨意取材，畫幅短小，故宜於「簡筆」。內容精粹，所以必「注重意義」。所以「簡筆」與「注重內容」，是漫畫的兩個條件。

由於「熱愛」和「親近」，我深深地體會了孩子們的心理，發現了一個和成人世界完全不同的兒童世界。

　　我創作漫畫的動機實在卑微瑣屑得很，還有一些是家庭親子之情，就是古人所謂「舐犢情深」，用畫筆草草地表現出來罷了。

　　由於「熱愛」和「親近」，我深深地體會了孩子們的心理，發現了一個和成人世界完全不同的兒童世界。兒童富有感情，卻缺乏理智；兒童富有欲望，而不能抑制。因此兒童世界非常廣大自由，在這裡可以隨心所欲地提出一切願望和要求，成人們笑他們「傻」，稱他們的生活為「兒戲」，常常罵他們「淘氣」，禁止他們「吵鬧」。這是成人的主觀主義看法，是不理解兒童心理的人的粗暴態度。我能熱愛他們，親近他們，因此能深深地理解他們的心理，而確信他們這種行為是出於真誠的，值得注意的，因此興奮而認真地作這些畫。

　　進一步說，我常常「設身處地」地體驗孩子們的生活。換一句話，我常常自己變了兒童而觀察兒童。

　　我當時的感想：我看見成人們大都認爲兒童是準備做成人的，就一心希望他們變成成人，而忽視了他們這準備期的生活；因此家具器什都以成人的身體尺寸爲標準，以成人的生活便利爲目的，因此兒童在成人的家庭裡日常生活很不方便。

　　同樣，在精神生活上也都以成人思想爲標準，以成人觀感爲本位，因此兒童在成人的家庭裡精神生活也很痛苦。過去我曾經看見，六七歲的男孩子被父母親穿上小長袍和小馬褂，戴上小銅盆帽，教他學父親走路；六七歲的女孩子被父母親帶到理髮店裡去燙頭髮，在臉上敷脂粉，嘴上塗口紅，教她學母親交際。我也曾替他們作一幅畫，題目叫《小大人》。現在想像那兩個孩子的模樣，還覺得可怕，這簡直是畸形發育的怪人！

　　我當時認爲由兒童變爲成人，好比由青蟲變爲蝴蝶。青蟲生活和蝴蝶生活大不相同。上述的成人們是在青蟲身上裝翅膀而教它同蝴蝶一同飛翔，而我是蝴蝶斂住翅膀而同青蟲一起爬行。因此我能理解兒童的心情和生活，而興奮地認眞地描寫這些畫。

※ **豐子愷 漫畫**
　　由於熱愛和親近，我深深體會孩子們的心理，兒童富有感情，卻缺乏理智；兒童富有欲望，而不能抑制，因此兒童世界非常廣大自由。

關於兒童畫

※ **豐子愷 漫畫**
兒童畫注意力集中重興趣
而輕理法，是近於漫畫的
一種繪畫。

中國畫與兒童畫

　　版畫是背叛向來「力求肖似實物」的畫風的一種繪畫。而中國畫本身就是版畫風的。中國畫法，形狀、色彩、構圖，都取「簡化」與「摘要」的方法。畫家不肯細看物的各部，而作如實的描寫，只是依據從物所得的大體印象，簡明地、直接痛快地描繪在紙上。畫家不肯顧到物與環境的種種關係，而作周詳的配景，只是把要表現的主要物體，孤零地、唐突地描繪在紙上。因此，畫面形成了一種單純的、奇特的、非現實的特相。

　　而比它們更豐富地具有這種特殊特相的，便是兒童畫。

　　什麼叫做兒童畫？簡單地回答：兒童畫是思想感情特殊而繪畫技術未練的一種人所作的繪畫。兒童畫是重興趣而輕理法的，近於漫畫的一種繪畫。所以兒童畫的畫面當然也比成人的畫小，筆法大概比成人的畫粗率，色彩也比成人的畫強烈。全體的印象大概比成人的畫奇特。

　　這種作畫的態度，就與中國畫家的作畫態度相近似。前面說過：畫家「不肯」細看物的各部而作如實的描繪，只是依據從物所得的大體印象，簡

明地、直接痛快地描繪在紙上。兒童則是「不會」細看物的各部（如形、線、色）而作如實描繪，卻也能依據從物所得的大體印象而簡明地、直接痛快地描繪在紙上。

前面說過：中國畫家「不肯」顧到物與環境的種種關係，而作周詳的配景，只是把要表現的主要物體，孤零地、唐突地描出在紙上。兒童則是「不能」顧到物與環境的種種關係（如明暗、構圖）而作周詳的配景，卻也能把要表現的主要物體孤零地、唐突地描出在紙上。

所以在「重興味」與「輕寫實」的兩點上，兒童畫與中國畫是相似的。這原有根本的相似的理由：中國畫比較起西洋畫來，在創作態度上是「主觀的」，在描繪技巧上是「原始的」。不顧客觀世間的實際的形相，而大膽地把形相依照自己的感覺而改造，曰「主觀的」。忽略眼前景物的詳細點，而用最經濟的、記號似的、不能再省的幾筆來表出，故曰「原始的」。中國畫與兒童畫，在這兩點上頗相似。中國畫可說是「先練的兒童畫」，兒童畫可說是「未練的中國畫」。

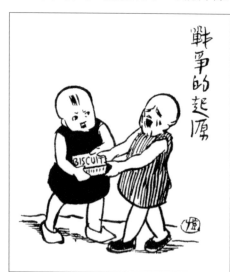

❀ 豐子愷 戰爭的起源
兒童畫的繪畫必須是兒童生活的反映。

兒童生活的反映

試看兒童畫中人物的身體各部，長短大小的比例都不合實際。五官的大小位置也不合實際。身體各部的簡陋也不合實際。然而人物的模樣，已能大致表現，我們可以不要求其更詳細與更像實物了，不但如此，其模樣反能給我們一種明快強烈的印象，是更詳細與更像實

常人撫育孩子，到了漸漸成長，漸漸失去其赤子的童心而成為大人模樣的時代，父母往往欣慰；實則這是最可悲哀的現狀！

❖ **豐子愷 漫畫兩則**

物的畫所不能給予的。看了這樣的畫，容易使人聯想起中國山水畫中的點景人物來。

　　然而這也是技巧形式上的部分相似而已。我們絕不能因此而主張以中國畫教授兒童，更不能因此而主張用批評中國畫法的眼光來批評兒童畫。兒童畫批評，據我的意見，有唯一的標準：即「藝術須與生活相關聯」。換言之，即兒童畫的繪畫必須是兒童生活的反映。凡是真從兒童的生活感情上出發，真從兒童的手上描繪，具有美術形式的，都是良好的兒童畫。

赤子之心

孟子說：「大人者，不失其赤子之心者也。」所謂赤子之心，就是孩子的本來的心，這心是從世外帶來的，不是經過這世間的造作後的心。明言之，就是要培養孩子的純潔無邪、天眞爛漫的眞心，待成人之後，「不爲物誘」，能靈動地觀察世間，辨別世間，不致被動地盲從這世間已成的習慣，而被世間既定的羅網所羈絆。

常人撫育孩子，到了漸漸成長，漸漸失去其赤子的童心而成爲大人模樣的時代，父母往往欣慰；實則這是最可悲哀的現狀！因爲這是逐行放失其赤子之心，而爲現世的奴隸了。

要收回這赤子之心，應用「教育」一種方法。教育的最大使命，非在於挽回這赤子之心不可。孟子又說：「學問之道無他，求其放心而已矣。」所謂放心者，就是放失了的赤子之心。母親們是孩子的赤子之心未放失時最初的教育者，只要稍之留意、保護、培養，豈不是很簡單的嗎？

大人們的一切事業與活動，大都是卑鄙的；其能庶幾彷彿於兒童這個尊貴的「赤子之心」的，只有宗教與藝術。所以培養他們這赤子之心，則眼光高遠，志氣博大。至少從小教以藝術的趣味，音樂、繪畫、詩歌，能洗刷心的塵翳，顯現片刻的明淨。即藝術能提人之神於太虛，使人得以看清楚世界的眞相；人生的正路，而不致沉淪，摸索於黑暗之中了。

※豐子愷 注意力集中
從小對孩子教以藝術的趣味，音樂、繪畫、詩歌，能洗刷他們心的塵翳，顯現片刻的明淨。

藝術的生活

　　善與美，即道德與藝術，是人生的全面的修養，是教育的全面的工作，不是局部的知識或技能。善的教育可以融入一切課程中，同樣，藝術科不限於圖畫音樂，藝術教育也應該融入一切課程中，方為合理的教育法。

　　教育是教人以真善美的理想，使窺見崇高廣大的人世的。科學是真的、知的；道德是善的、意的；藝術是美的、情的，這是教育的三大要目。所以藝術的教育，這是人生很重大而又很廣泛的一種教育，不是局部的小知識、小技能的教授。而如何重大，如何廣泛，可從人生的根本上考察得知。

發洩生之苦悶

　　原來我們初生入世的時候，最初並不提防到這世界是如此狹隘而使人窒息的。只要看嬰孩，就可明白。他們有種種不可能的要求，例如要月亮出來，要花開，要鳥來，這都是我們這世界中所不能自由辦到的事，然而他認真地要求，要求不得，認真地哭。可知人的心靈，向來是很廣大自由的。孩子漸漸大起來，碰的釘子也漸漸多起來，心知這世間是不能應付人的自由奔放的感情的要求，於是漸漸變成馴服的大人，可憐終於變成「現實的奴隸」。這是我們都經驗過的，不可否認的事情。

　　我們雖然由兒童變成大人，然而我們這心靈是始終一貫的心靈，即依然是兒時的心靈，只不過經過許久的壓抑，所有的怒放的、熾熱的、感情的萌芽，屢被磨折，不敢再發生罷了。這種感情的根，依舊深深地伏在做大人後的我們的心靈中。這就是「人生的苦悶」的根源。我們誰都懷著這苦悶，我們總想發洩這苦悶，以求一次人生的暢快。藝術的境地，就是我們所開闢的、來發洩這生的苦悶的樂園。

　　我們的身體被束縛於現實，匍匐在地上，而且不久就要朽爛。然而我們

在藝術的生活中，可以瞥見「無限」的姿態，可以體驗人生的崇高、不朽，而發現生的意義與價值了。藝術教育，就是教人以這藝術的生活的。

知識、道德，在人世間固然必要，然倘若缺乏這種藝術的生活，純粹的知識與道德全是枯燥的法則的綱。這綱愈加繁多，人生愈加狹隘。

領略人生情味

所謂藝術的生活，就是把創作藝術、鑑賞藝術的態度來應用在人生中，即教人在日常生活中看出藝術的情味來。這樣，我們眼前的世界就廣大而美麗了。在我們黃金時代，本來不曾提防到這世界裡的東西是這樣枯燥無味的，所以初見花的時候要抱它、吻它，初見月的時候要招呼它、禮拜它，哪曉得它們只是無知的植物的生殖器與無情的岩石的大塊。如今在我們的藝術世界中，可以重新夢見我們的黃金時代的夢。倘能因藝術的修養，而得到了夢見這美麗世界的眼睛，我們所見的世界，就處處美麗，我們的生活就處處滋潤了。一茶一飯，我們都能嘗到其真味；一草一木，我們都能領略其真趣；一舉一動，我們都能感到其溫暖的人生的情味。藝術教育，就是教人以這副眼睛，教人以這種看法的。

※ 豐子愷 有情世界

所以，藝術教育是人生的很重大很廣泛的教育。一般學校之所以定圖畫

音樂為藝術科，是因為圖畫音樂易於養成人的藝術趣味的緣故。然而這只能說是「藝術科」，不是「藝術教育」。圖畫音樂，這是「直接」用「藝術」來啓發人的「藝術的」心眼。然而如前所說，藝術教育的範圍是很廣泛的，美的教育，情的教育，應該與道德的教育一樣，在課程中用各種手段時時處處施行之。平時有大藝術科的教養，小藝術科的圖畫音樂方得有眞的意義。

美的要求，包括著全體的教育問題。……惟有能用孩子似的直感與孩子似的感情來體驗，而能忘卻自己為一個已經成熟的大人的人，能像孩子般遊戲的人，能做教育的藝術家。……

<div align="right">——德國教育學者恩斯特‧威柏</div>

直觀的生命態度

大人與孩子，分居兩個不同的世界。兒童對於人生自然，另取一種特殊的態度，即對於人生自然的「絕緣」的看法。所謂絕緣，就是看待一事物

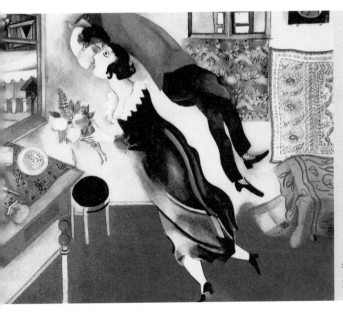

一茶一飯，我們都能嘗到其真味；一草一木，我們都能領略其真趣；一舉一動，我們都能感到其溫暖的人生的情味，這就是藝術的生活。

※夏卡爾　生日
1915 油彩‧畫布 80.7x99.7cm

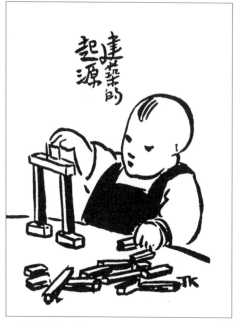

建築的起源

※ 豐子愷 建築的起源

小孩子天生有藝術態度的基礎。他們的生活,全是趣味本位的生活。他們為趣味而遊戲,為趣味而忘記寢食。

時,解除事物在世間的一切關係、因果,而孤零地觀看。絕緣的眼,能看出事物的本身的美,可以發現奇妙的比擬。這態度,就是小孩子的態度。

哲學地考察起來,「絕緣」的正是世界的「真相」,即藝術的世界正是真的世界。我的意旨,是說現實的世間既然逃不出理智、因果的網,我們的主觀的態度應該能營造出一個直觀的、安慰的、享樂的世界來,在那裡得以恢復我們的元氣,認識我們的生命,這就是藝術。在藝術中,我們可以暫時放下我們的一切壓力與負擔,解除我們平日處世的苦心,而作真的自己的生活,認識自己的奔放的生命。

藝術教育就是教人這種做人的態度的,就是教人用像作畫、看畫一樣的態度來對世界;換言之,就是教人「絕緣」的方法,就是教人學做小孩子。學做小孩子,就是培養小孩子的這點「童心」,使他們長大以後永不泯滅。

我們在世間,倘若只用理智的頭腦,所見的只是萬人在爭鬥傾軋,何等悲慘的世界!日落、月升、春去、秋來,只是催人老死的消息;山高、水長,都是阻人交通的障礙物;鳥只是可供食料的動物;花只是結果的原因或植物的生殖器。而更有甚者,在這樣態度的人世間,人與人都成為生存競爭的敵手,都以利害相交接,人世間將永遠沒有和平的幸福、愛的足跡了。

所以,藝術教育就是和平的教育,愛的教育。

童心的培養

人類最初，天生是和平的、愛的。所以小孩子天生有藝術態度的基礎。小孩子長大起來，涉世漸深，現實漸漸暴露，兒時所見的美麗的世界漸漸幻滅，這是悲哀的事。等到成人以後，或者爲各種「欲」所迷，或者爲「物質」的困難所壓迫，久而久之，以前所見的幸福的世界就一變而爲苦惱的世界，全無半點「愛」的影子了。此後的生活，便是掙扎到死。這是世間最大多數人的一致的步驟。

逃避死亡是不可能的，但活著時的和平與愛的歡喜，是可能的。世間教育兒童的人，父母、老師，切不可斥責兒童的癡呆，切不可盼望兒童像大人，切不可把兒童大人化，寧可保留、培養他們的一點癡呆，直到成人以後。

這癡呆就是童心。童心，在大人就是一種「趣味」。培養童心，就是涵養趣味。小孩子的生活，全是趣味本位的生活。他們爲趣味而遊戲，爲趣味而忘記寢食。我所謂培養，就是做父母、做老師的人，應該乘機助長，修正他們對事物的看法。助長其適宜的，修正其過分的。要處處革去因襲，不守傳統，不照習慣，而培養其全新的、純潔的「人」的心。對於世間事物，處處要教他用這個全新的純潔的心來領受，或用這個全新的純潔的心來批判選擇而實行。

認識千古大謎的宇宙與人生的，便是這個心。得到人生的最高喜悅的，便是這個心。這是兒童本來具有的心，不必父母與老師教他。只要父母與老師不去摧殘它而培養它，就夠了。

❖ 豐子愷漫畫

健全的美

所謂不健全的美，卑俗的東西，都有一種妖豔而濃烈的魅力，能吸引一般缺乏美術教養的人的心，而同化於其卑俗中。這實在是美術中的危險物。

純正的美術經人努力提倡而無人聞問，卑俗的美術則轉瞬間彌漫各處。這是因為凡純正的美，不是僅乎本能所能感受的，必伴著理性的分子，有相當理性的教養的人方能理解其美。卑俗的美以挑撥本能的感情為手段，故無論何等缺乏理性的教養的人也能直接感受其誘惑。故其流行甚速，風靡極易。

人們接近卑俗的美術品時，往往因為這是自己所能懂得的，故竭力稱讚而愛好之。但他們忘記檢點自己的眼力，把自己固定在低淺的程度上了。卑俗的美，一見觸目蕩心，再看時一覽無餘，三看令人欲嘔。高尚的美則初見時似無足觀，或竟嫌其不美，細看則漸入佳境，終於令人百看不厭。

欲享受高深的快樂，必費相當的辛苦。全然不費辛苦而享受的快樂，必

愛好高尚的美猶如登山，費力較多，但所見的景象愈遠愈廣；愛好卑俗的美猶如下山，順勢而下，全不費力，但所見的景象愈近愈狹。

※ 維梅爾

坐在琴前的女子 1670-1672

畫布‧油彩 51.5x45.5cm

是淺薄的快樂；所費的辛苦愈多，所享受的快樂亦愈深。

第二種不健全的美是病的美。偏好某種性質的美而沉溺於其中，不知美的世界廣大，便是病的美的作祟。例如趨於「優美」的極端的抒情的繪畫，悲哀的音樂，往往容易牽惹多煩悶的現代青年的心，使他們沉浸於其中，不知世間另有「莊美」、「崇高美」等的滋味。又如一種客觀性狹小的新派的藝術，故意反對知識的藝術，而作眾人不解的奇怪、神祕、曖昧的表現，往往容易牽惹思想混亂的現代青年的心，使他們趨附炫奇，藉口新派而詆毀常識的藝術為陳腐過時。這兩種都是病的美。

普通學生學習藝術科是欲得藝術的常識而受藝術的陶冶，不是欲在藝術界獨樹一幟而為藝術家。他們應該虛心容納各種的美，由正當的途徑接受健全的美的薰陶。

趨好偏執的藝術的人大都是好奇、熱情，或精神異常的人。藝術所給予人的影響，不僅是一種知識或經驗，又能從心的根本上改變其人的性情。故趨好偏執藝術的學生，其生活亦往往隨之而陷入不健全的境地。或者陰鬱、孤獨，或者狂妄、自大，或者高揚自己的偏好而忽視其他一切的學業。學校中因偏好藝術科而放棄其他學業的人很多，但因偏好一種知識學科而不顧其他學業的人少有所聞。可見藝術科與其他學科性質特異，富有左右人性情的力量，學者不可以不審慎從事。

※ 米雷 奧菲利亞 1852
畫布・油彩 76x112cm

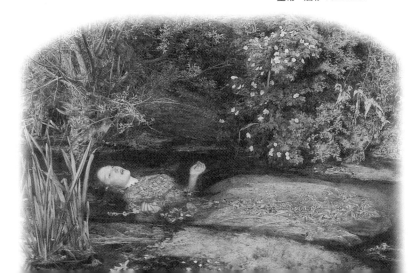

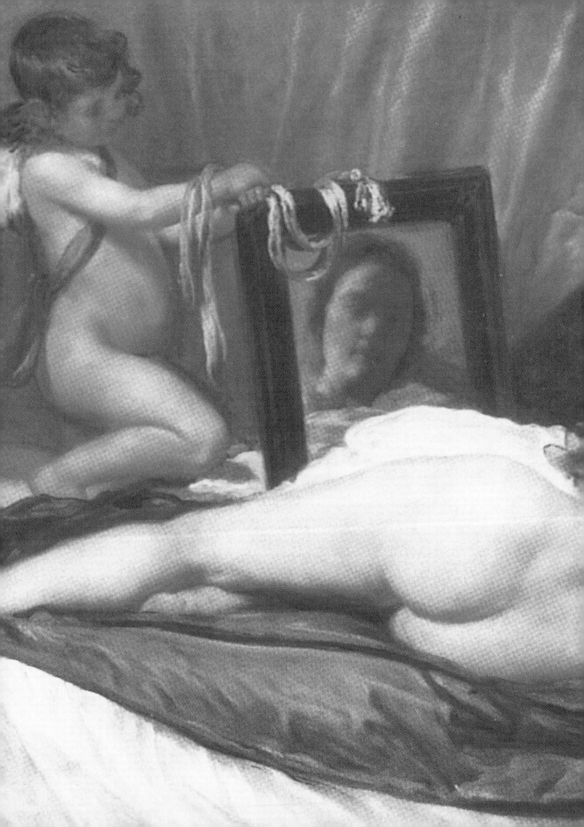

III

技法入門

教給你繪畫的門徑

初學畫圖的人欲選擇幾種應習的畫，卻對此紛歧複雜的光景，茫茫然無從知道其中的系統，心煩惑而不知如何選擇。

因此往往有人不明大體，任自己的喜好而傾向某一種繪畫。有的說：「我歡喜學鋼筆畫」，有的說：「我歡喜學漫畫」，而致力於這方面練習。以若所為，求若所欲，結果都入歧途而無有成功。

何以故？因為學畫有一定的步驟與途徑，必按步驟而由正道，方得良好的結果。

一、辨別門徑

所謂繪畫，是我們有感於天地間的美的景象，觀賞之不足，而用丹青描繪此感激的光景於紙上的一種工作。專門的大畫家的創作與初習圖畫的小學生的練習，其程度雖然高低懸殊，但描畫的定義無不相同。

畫的種類很多，但都是根據這定義而產生的，只要按照其唯一的道理而選定根本的練習法，便探得學畫的門徑而一通百通了。那麼，我們有什麼一通百通的練習法，可以根本地學得描繪森羅萬象的技能呢？

萬象雖多，不過是各種的形狀、線條、色彩的種種的組合。我們只要選定一種具備一切形狀、線條、色彩的物象，作為練習描寫的模型；熟通了這種物象的描寫之後，對於天地間一切物象都能自由畫出了。——這物象便是「人體」。

畫具雖多，但只一二種最正當又最便於練習的畫具，由此學得了畫法的唯一不二的道理，則其他一切畫具都能自由駕馭了。——這畫具便是「木炭」（或鉛筆）和「油畫具」。

所以根本的學畫法，是最初用木炭（或鉛筆）描寫石膏模型（即人體的部分的石膏模型），再用木炭描寫真人，最後用油畫描繪真人。三步的練習

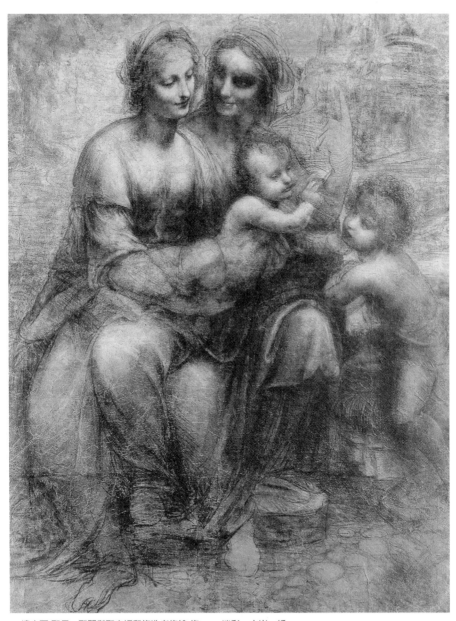

※ 達文西 聖母、聖嬰與聖安妮和施洗者約翰 約1498 淡彩‧木炭‧紙 159x101cm

充分熟通以後，畫家的基礎即已鞏
固了。──我在這裡講專門畫家的
技術修練法給普通學生聽，因爲畫
法道理只有一個，普通學生與專門
畫家的所學，不過分量輕重的不
同，性質、正當的門徑並未改變。

　　凡做學問，必從大處著眼，方
能達得正當的門徑。

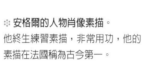

※ 安格爾的人物肖像素描。
他終生練習素描，非常用功，他的
素描在法國稱為古今第一。

※ 委拉斯蓋茲　維納斯對鏡梳妝 1650　畫布‧油彩 122.5x175cm
人體中包含一切形狀、線條與色彩。所以萬象之中，人體的形色最為複雜，最為完備，同時也最難描繪。

繪畫五說

為什麼特選木炭（鉛筆）和油畫具兩種工具？

凡要描寫物象的形似，分析起來可有四方面的研究，即形狀、線條、明暗與色彩。拿製作風箏來比方，形狀猶似風箏的形式，線條猶如風箏的骨子，明暗猶似風箏上所糊的紙，色彩猶似紙上的花紋。要風箏放得高，先須注意其形式、骨子和所糊的紙，花紋則有無皆可。同理，要把物象描得像，先須注意其形狀、線條和明暗，色彩則不妨暫緩研究。試看黑白照相，只有形象及濃淡，只用黑白二色，而物象均能畢肖。可知形狀、明暗，實為物象構成的基本材料，研究了它們之後，則眼所見的物象，即能用手正確地描繪表現於紙上，而圖畫基本的技術即已學得了。故初學繪畫必用黑的木炭描寫在紙上，不用其他的色彩。這叫做畫的「基本練習」。

木炭（素描）畫的基本練習歷時愈久，作彩畫會愈感便利而成績愈佳？

這是因為對於形狀、線條、明暗的研究愈加充分熟悉，作彩畫時就愈可專心顧到色彩方面的描繪和表現，其成績就容易完美了。木炭畫是繪畫上最基本最重要的一種畫具，故篤志好學的畫家終身不離木炭畫。雖已熟通油畫、水彩等技術，猶時時用功木炭畫的基本練習，以求技術的深造。可見學畫的門徑必由此而入。

彩畫種類甚多，為何必須以油畫為主？

彩畫中的油畫為最正當、最完全的畫具，可說是學畫最後的目的地。油畫的材料與技法均最進步，故不拘畫面大小，均宜採用。小至數寸的小品，例如miniature（小畫像，密畫），大至寺院宮殿的壁畫、油畫均能適用。

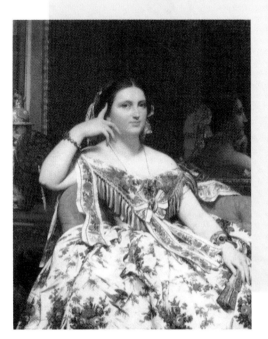

❋ 安格爾 穆瓦泰謝爾夫人畫像1852-1856
畫布•油彩 120x92cm
油畫的顏料大都是不透明的，作油畫時有修改自由的便利，為其他一切彩畫所不及。而關於畫具的操心愈少，則畫者愈能專心於觀察、想像、表現的功夫上，而製作的成績更加良好。油畫以帆布為材地，以漆類的膠質為顏料，所以質地堅牢，永不褪色，可以永久保存。油畫兼有這多種長處，所以在一切畫具中佔有最完全、最正大的地位。

為什麼特選石膏為題材？

　　學畫的正當門徑，是最初用木炭（鉛筆）描繪石膏模型，再換石膏模型為真人，最後換木炭鉛筆為油畫。石膏模型是雕塑家依照人體而作的雕刻品，有頭像、胸像、半身像等，以及手足的模型。

　　石膏模型，是用雪白的石膏所製成的人體全部或各部分的形狀。因為真的活人作模兒姿態易變，且色彩複雜，不便供初學者練習、觀察而作素描，故先用人的石膏模型。石膏模型靜止不動，可以任初學者從容地觀察研究；又全體雪白，明暗調子很容易看出。這是專為初學練習的方便而設的。

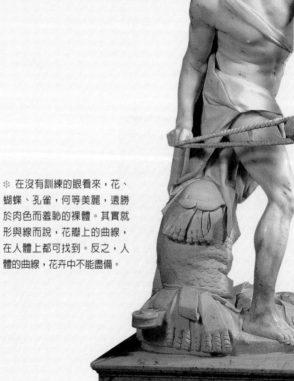

※ 在沒有訓練的眼看來，花、蝴蝶、孔雀，何等美麗，遠勝於肉色而羞恥的裸體。其實就形與線而說，花瓣上的曲線，在人體上都可找到。反之，人體的曲線，花卉中不能盡備。

為什麼人體被選為西洋畫的基本題材？

學畫所選定的題材始終是人體。我們鑑賞西洋的繪畫作品時所最感奇特的，是畫的題材多取人物，尤多取裸體的人，而中國畫的題材多取自然界的花卉、山水。這事牽涉東西方思想文化的背景，是言之甚長的一個問題。我現在只能說明繪畫上多繪人體的理由，為初學圖畫的人解惑。

人的身體（裸體），一般說來比顏面簡單，其實比顏面更為難畫。只要看自己的手，就可相信。把手反覆屈伸地變化起來，可以看見種種的狀態，其線條的曲折，形狀的複雜，真是變化無窮。手的難畫，便可證明身體的更難畫。那腰際的線條，長長的、曲曲的，變化萬狀，毫無規則，而所包成的形狀，卻又是有骨有肉有皮的一個人體，真是最難描的形狀。

就色彩而論，人的膚色，簡直沒有主要的色彩，在複雜的光線之下，各色具備，而且都是微妙的。所以宇宙一切存在物中，形狀色彩最複雜而最難描的，莫如人體。學畫者只要學會了人體的描法，描繪起山水花卉等一切東西來，都不成問題。因為山水花卉中所有的色彩，人體早已有過，而且比它們更複雜。

故裸體描寫，研究愈久則發現愈多。憑空難說，讀者若能看幾幅大畫家的作品，然後再看人體，自能漸漸理解其被選作基本畫材的理由了。

學習人體寫生，必先明白人體的構造和各部分筋骨的形狀。這種學問，名叫「藝用解剖學」。

解剖，醫生、生理學者和畫家都要研究這種學問。但醫生和生理學者須得研究人體的內部構造、作用和保護的方法，畫家則不必研究內部情形，只要研究其顯現在外部的形狀就夠了，即藝術上所用的解剖學。譬如有一個人靠在桌上寫字，他的右臂彎曲著。這時候下膊骨的一端突出在肘部，肘部形成一個很硬的尖角。沒有學過藝用解剖學的人，這種地方往往要弄錯，畫得像一條彎曲的蛇，這臂膊就沒有骨頭了。故美術學校的學生都要學解剖學。人體上數十百種骨頭和筋肉必須一一牢記其名稱和顯現的形狀，彷彿學習地理時記憶山脈河流的名稱和形勢，是非常困難的。

❋ 就色彩而言，蝴蝶與孔雀的色彩不過強烈而豔麗，但幼稚淺薄，一覽無餘。反之，人體的肉色乍看似乎平淡，但在光線之下變化無窮。宇宙間色彩的複雜，莫過於肉體。

西洋畫，研究宇宙間自然之美者也。寫生畫，按自然美而描寫之者也。自然之美盈前，取之無盡，用之不竭。

夫一草一木，皆存有委曲的自然美。畫者正宜委曲描出之，則寫生之效顯。

忠實寫生者對自然物必描寫得十分精密，盡心力而為之，其形、其調子、其色彩必十分穩妥，方可停筆。倘若自己眼光尚看得出有不妥之處，必須修改至技盡為度。如此方可表現出自然之美，而成為高貴的畫。

※ **卡拉瓦喬 水果籃** 1596 畫布‧油彩 46x64.5cm

二、忠實的寫生

畫形

初學畫形，必須用桿（一般為筆桿）測量。久之，目力漸強，才可漸漸試用目測。

入手時，每一形須反覆測量二三次方可。久之，則先用目測，後再用桿量過，以檢驗目測的正確與否，之後漸漸可以脫離測量。至於畫人體線條，彎曲無定，測量方法無所施用，只好全憑目測，所以目測不可不充分地練習。

余幼時不知自愛，凡所描寫模型，先生不及見者（如野外寫生及作靜物的花木果物等），往往不肯忠實寫生。其形或忽略、或刪改，以圖便利，日後始知痛悔。世之學畫者，切勿蹈吾之覆轍也。

久視一形，目力生倦，不可不稍作休息，觀看他物以調節。或遇屢畫不整、最難解決之時，則有良法二：

一、離坐位，側其首而觀之，或竟倒懸畫而觀之。

二、將畫並置於模型左右，立遠處觀之，其弊自見。

畫調子

　　調子狀物，隨光線而變化，是重要之事。位置得宜時，調子則美不可言。如裸體人立在從一面射入的光線中，其身體各部分的調子，如腰際、臂上、腿上，各部分優美圓穩，妙不可喻，實不亞於線之美。

　　看調子之法，最好微合其目。因睜大眼則調子的細微處畢現，大調子則易模糊。微合其目，則細微的調子不見，而大調子顯矣。大調子即整體感，因此細處縱有忽略，亦無礙也。

※ **維梅爾　年輕婦人與水壺** 1665
油彩‧畫布 45.7x40.6cm
反光可使調子玲瓏生動，其妙處甚多，必應忠實地描寫。寫生之時，人若每存半面明半面暗之心，就會導致忘其暗部分有反光。所以作畫萬萬不可以意度而杜撰。

豐子愷對你說……　　　　**調子**

　　描繪一畫的調子，必先詳察其各調子中何處最黑，何處次之，何處又次之，何處最明。先分定階級，然後落筆。又大調子部分中的小調子，最宜應注意其明暗的程度是怎樣。初學者每不顧大調子，而喜在小處細細描寫，往往妨害大調子。

色彩

素描等基本練習無須注意色彩，唯畫水彩畫、油畫，色彩很重要。

物的色彩，不可預知，因光線及位置的變動，所以非忠實地觀察則不可見。粉牆在日光中，其色橙黃；在綠蔭中，其色為藍；在夕陽中，其色為紅；旁無他物，且在陰天，方微見白色。山水則變化更多，不可以簡單的色彩名之。

辨別色彩之法，第一要無存心。無存心者，心中不可先有此物為何色的見解，全由觀察而定。初學觀察色彩，可用兩指圈成一洞，自洞中辨之。心中應將此洞中所呈現的景物視為一小畫片，如此自能辨別其真正的色彩。

寫生者，應當知世間只有形、調子、色彩，不應知有山水、草木、禽獸、人物、花卉、水果、器具、什物。我們觀察模型，只為其如何形、如何調子、如何色彩，不可念其為如何物。所以畫家的眼光，與眾不同。普觀萬物，可謂一視同仁，其視人與犬與草木一如也。彷彿此燦爛世界，專供此畫家一人作觀賞描摹。不作如是觀，不能為忠實的寫生。

※ 維梅爾 讀信的藍衣少婦 1664 油彩・畫布
46.5x39cm
物的色彩，不可預知，因光線及位置的變動，所以非忠實地觀察則不可見。粉牆在日光中，其色橙黃；在綠蔭中，其色為藍；在夕陽中，其色為紅；旁無他物，且在陰天，方微見白色。

印象派的風景寫生

豐子愷對你說……

西洋風景畫到了印象派而獨立。到了印象派，畫法就全新了，他們的戶外寫生並非取自畫稿，而是全部在陽光之下描繪出的。

對印象派畫家而言，畫室已沒有用，曠野才是他們的大畫室，戶外寫生是作畫必要的條件。在他們，不觀察自然，不面接自然，則不能下一筆。這是由於他們作畫的根本態度而來的。他們追求太陽，他們要寫光的效果、色的變化，當然非與自然當面交涉不可。

現今的美術學生習慣背了畫架、三腳凳、陽傘，到野外去寫生，以為這是西洋畫的通法，其實以前在西洋並無這回事，這是新近一個半世紀才通行的辦法。試按這辦法推想，可知由此產生的繪畫，與從前的空想畫，或收集材料在速寫簿上而回家去湊成的畫，其結果當然大不相同了。所以，以前的是死板的輪廓、大意、極外部的描寫；現在則是果真捉住自然的瞬間的姿態，攝住活的自然的生命。他們對自然有生命的事物，而描繪表現其個性。所以說，風景畫到了印象派始有生命。

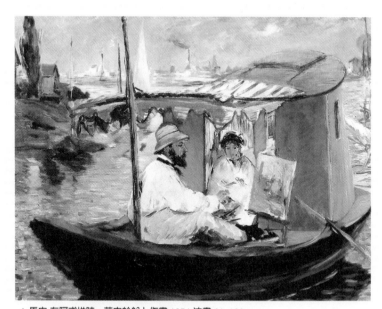

※ 馬內 在阿戎堆時，莫內於船上作畫 1874 油畫 81x100cm

在印象派畫家，畫室已沒有用，曠野是他們的大畫室。

三、中西繪畫不同的基本練習法

繪畫的技法，中西方判然不同。中國人學畫取臨摹或讀畫的方法；作畫取寫意的方法；西洋人學畫取寫生的方法，作畫取寫實的方法。因此畫的趣味就完全不同。

中國畫的基本練習

先就初學的基本練習來說。中國學畫的人，普通都買一部畫譜，譬如《芥子園》之類，而臨摹它的用筆。臨摹的順序，有的先臨石譜，有的先臨四君子。所謂四君子，就是梅蘭竹菊。石頭與梅蘭竹菊，都是自然物，其形狀皆簡樸，用幾根線條即可構成一圖。學畫者由臨摹而體會了古人用筆的技術，便算學得了繪畫的基本練習。

以後的修養是讀畫。即選取古代大畫家的作品，一一觀賞，研究其用筆、布置、設色等技法。看得多了，胸中自有一丘一壑的幻想。把這些幻想寫出來，便成為自己的作品。然而這種方法，有很多流弊。對於富有天才的人，看了古人的作品，自能翻陳出新，以自己的觀感來創作繪畫。但在中人以下的學畫者，往往拘泥於畫譜及前人之作，自己無一創意，其畫便成了東西湊合、東抄西襲的東西。於是繪畫就變成拼七巧板似的東西，毫無藝術創作的香氣了。

原來石頭和梅蘭竹菊等畫中，所有的線條，其形狀卻非常簡單。因此摹寫這種畫，只學得了線條的描法，但不能應用這等線條來構繪出宇宙間一切物象的形態來。天才者對於形象具有敏感，不須學習，就練就了線條的描法，可以自由描繪宇宙間的一切形象。但在沒有天才的人，臨了畫譜彷彿學寫字，學得一個只是一個，學了十個只是十個，不會變化應用。

※ 五代 黃筌 寫生珍禽卷 絹本
中國畫學由臨摹而體會了古人用筆的技術，便算學得了繪畫的基本練習。

西洋畫的基本練習

西洋畫的基本練習，與中國畫大異，全用合理的科學的方法。他們以爲要學畫，先要學會宇宙間一切物象的描寫法。但宇宙間物象甚多，一一練習，勢必不可能。只要把其中的這種模範，寫得熟透，於是宇宙間一切物象，一看就都能描寫了。因爲這種模範中，具備著宇宙間一切形狀、線條、色彩的變化。

西洋畫中選定人體爲繪畫基本練習的模型。這預備的方法就是教授初學者描寫石膏模型。石膏模型通體雪白，明暗很容易看出，又可以任初學者從容地觀察研究，給初學者以方便。描寫過了石膏模型之後，對於人體的各部分畫法大約已有經驗，於是改寫眞的裸體人。

人的身體，形狀看似簡單，其實非常複雜。只要看我們自己的手，就可相信。把手反覆屈伸地變化起來，可以看見種種的狀態，其線條的曲折、形狀的複雜，眞是變化無窮。所以一切物中，人體的形狀色彩最複雜也最難描。學畫者只要學會了人體的描寫法，描繪山水花卉等一切東西來，都不成問題了。

西洋的美術學校，規定繪畫學生須描寫模特兒數年，方可應用其技術去描寫風景及著衣人物等，正式地作畫。畫的工具也有規定：描繪石膏模型時必用木炭、鉛筆，取其單色，容易表現明暗。初學人體畫時，亦須作素描畫，後再改用油畫。

西洋畫法，不許學生輕易描繪彩畫，而必先專寫單色的木炭（素描）畫數年。一者，西洋畫注重

※ **拉斐爾 裸體習作**
西洋畫規定學生須描寫模特兒數年，才能正式作畫。畫的工具也有規定：描繪石膏模型時必用木炭、鉛筆，取其單色，容易表現明暗。

形，必須描形十分正確了，然後可以製作。因此取分工的方法，索性把色彩一事暫時拋開，用全部精神對付形的練習。二者，自然物的基礎形態不存在於色彩，而存在於形及明暗。我們試看單色的照相及電影，只有一種黑色，不過深淺濃淡程度各異而已，但一切物象的姿態都能唯妙唯肖地表現，可見物的形態。所以最初要摒絕色彩，專練形與明暗的表現法。

這明暗，在繪畫上稱為「調子」，即英語tone。原是音樂上的名詞，被借用在繪畫上的。如弱的光線，能使自然物的全體蒙上一個明朗的調子。

初學繪畫的人，入手先研究形和調子。二者研究有素，方才進而研究色彩。這種分工式的技術研究法，也只有西洋畫有。在東方，在中國，絕不採用這樣死板的學法。尤其是學做畫家，豈可以枝枝節節地分解開來教人？中西畫風之差異，即因此而生。

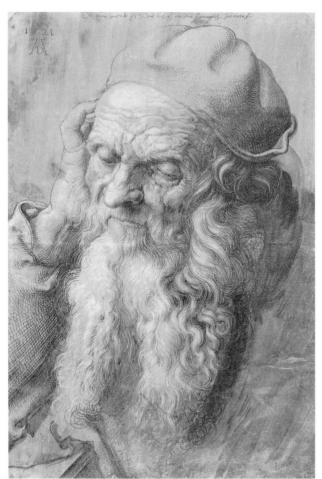

❖ 杜勒 九十三歲的老人習作
這明暗，在繪畫上稱為「調子」，即英語tone。如弱的光線，能使自然物的全體蒙上一個明朗的調子。初學繪畫的人，入手先研究形和調子。

❋ 提香 拉・貝娜像 1530 畫布 100x75cm

我回想自己做學生時的經驗，覺得藝術科最容易上課，同時又最難學好。回想自己做老師時的經驗，也覺得藝術科最容易塞責，同時又最難教得好。藝術科在性質上是一種難學難教的課業。

但想來想去，這樣難教難學的課業，恐怕不會有特別新穎而速成的捷徑。藝術學習上倘有捷徑，其捷徑一定是豐富的先天與切實的功夫所造成的。

先天的厚薄聽命於造物，非我們所能左右。所謂功夫，便是這裡所指示的數點。能身體力行，便是切實了。

圖畫學習的幾點忠告

須耐勞苦

學習一切功課都要耐勞苦，這是不必多說的話。但現在說藝術學習法首先要指示這一點，另有特別用意。第一，現今有一班學生誤認爲藝術科爲娛樂玩耍之事，以爲唱歌描畫可以開心，故不耐勞苦。第二，又有一班學生誤認爲藝術科爲性質曖昧而沒有確實憑據的東西，大半任先生隨意說說，無論如何都可交代過去，沒有交白卷之理。因爲現今的學生間盛行這兩種誤解，所以現在我要第一提出「須耐勞苦」的一事。以現在我國藝術文化的背景，一般學校中的藝術科難免廢弛，一般學生對於藝術科難怪不肯出力。但廢弛與不肯出力是互相爲因果的。社會背景的成立實有俟於青年學生的研究的出力。

凡藝術必以技術爲本。不描不成圖畫，不奏不成音樂。凡技術以熟練爲主，技術不能像數學地憑思考而想出，也不能像哲學地一旦悟通，必須積累每日的練習而入於熟通之域。

對於技術沒有宿慧。無論先天何等豐富的人，要熟通一種技術也得積蓄練習，不過較常人快些。對於技術沒有良書，無論何等著名的「畫法」、「唱法」、「奏法」，其對於學習者的效用，也只有像地圖對於遊歷者的效用。地圖無論何等精詳，遊歷仍靠自己拔起腳來走，不過有了地圖可少走些錯路。技術是日積月累的功夫，不是可以取巧的。試看完全沒有學過畫的人，天天看見世間的人，而不能在紙上描出一個完全的人形。可知形的世界，音的世界自有門徑，非日積月累地磨練技術，便無從入門。

須涵養感覺

英文數學等須用智力而記憶理解，圖畫音樂則須用眼和耳的感覺而攝受。

藝術必須通過感覺而訴於我們的心，故學習藝術科必先涵養我們的感覺，使之明敏而能攝受藝術。感覺的明敏與否固然有關於先天，但一半是人類的習慣使它閉塞的。

人類日常生活的習慣，重用智力而忽略感覺。藝術科便是磨練感覺本身的機能，使之明敏而能攝受美與藝術的學科。但欲受磨練，必須先有準備。準備者，就是練習摒除思慮，而用純粹的耳或眼來感覺自然界的聲或色的功夫。切而言之，果物寫生時，但用明淨的眼感受其形狀色彩的姿態；唱歌聽琴時須能不究其歌曲的意義，而用明淨的耳感受其高低強弱的旋律的滋味。

總之，能胸無成見，平心靜氣地接待自然，用天賦的感官而感受自然的滋味，便是藝術科學習的最好的素地。藝術中並非全然排斥理智的思慮，不過藝術必以感覺為主而思慮為賓，藝術的美主在於感覺上，思慮僅為其輔助。

故學習藝術須用與學習其他學科不同的態度。學習其他學科重用智力，學習藝術科則重用感覺。前者是鑽研的，後者是吟味而攝受的。常見有一種學生，抱了要學某種繪畫的成見而學畫，注重每學期描幾幅畫，唱幾首歌，似乎幅數與曲數的多便是藝術成績的進步。照上述的涵養感覺之說看來，這等便是感覺的不明淨，學習法的歧途。

須磨練眼光

學圖畫不宜注重手腕的工作，應該注重眼光的磨練。因為手是聽命於眼而活動的。捨眼而練手，是捨本逐末，其學業必入於旁門歧途。

磨練眼光的四條途徑：途徑一──觀察自然

對於美景的感激是畫的動機──一切繪畫都是從「自然」中產生的，怎樣能在自然中發現美的姿態？

方法A：切斷關係的概念，而觀察物象的獨立的姿態，就容易發現其美。關係就是物象對世間的關係，對我的關係。

　　到郊野散步的時候，用手指圍成一圈，而從圈中窺眺一部分的景色，其所見必然比普通所見更美。俯身從兩股之間倒窺身背後的景物，天天慣見的鄉村亦能驟變爲名勝佳景。這是因爲圈子的範圍與倒景的變化，打破了其物象的關係，使成爲獨立的姿態，所以容易發現其美。

　　方法B：把立體的景物當作平面看，便容易發現其美。

　　例如我們入郊野中，舉目望見白雲、青山、孤松等景物。若用心一想，即知道白雲最遠，青山次之，曲水較近，孤松則距我們不過百步。又在觀念中顯出一幅鳥瞰地圖，上面排列著此四物的距離與位置。這便不感其美而不能發現「畫意」了。反之，不要用心去想，只是睜開眼來，像照相片似地攝受眼前的景物，則白雲、青山、流水、孤松沒有遠近之差，而在於同一平面之上，眼前即是一幅天然的圖畫了。

　　上述兩種對於自然的觀看法，名曰「藝術的觀照」。詩人對於景色擅作藝術的觀照。杜甫詩云：「落日在簾鉤」；王維詩云：「樹杪百重泉」。落

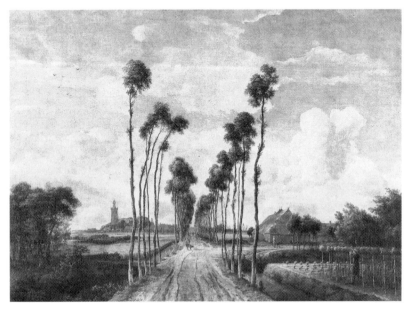

※ 霍伯瑪 密德哈尼斯大道
1689 油畫 103.5x141cm
不要用心去想，只是睜開眼來，像照相片似地攝受眼前的景物，則白雲、青山、流水、孤松沒有遠近之差，而在於同一平面之上，眼前即是一幅天然的圖畫了。

日與簾鉤相距極遠，山間的流泉與地上的樹木亦隔著距離。兩詩人切斷了這些景物的關係，而用平面的看法，所以能見到這繪畫的境地。

途徑二──練習作畫

苦心經營空間的分割布置的工作──畫面中沒有空地。不描繪物象的地方不是無用的空地，乃有機的背景。

我們對著一幅素紙動筆描寫靜物的時候，心中不可抱著「我現在要把一只茶杯和三顆蘋果描出在這素紙上」的想念，必須經營「如何把目前的景象（茶杯和蘋果）安穩妥帖地裝配在這長方形的空間（素紙）中」，必須不念物象的內容意義，而苦心經營空間的分割布置的工作，然後素紙上可以顯出空間美，而成為藝術的作品了。

初學圖畫的人所交來的畫卷，往往在一張廣大的圖畫紙的中央或角上，精細刻劃地描著靜物，而把多餘的空白紙置之不顧，這些不能稱之為繪畫。畫面中沒有空地。不描繪物象的地方不是無用的空地，乃有機的背景。這背景對於物象有陪襯、顯托的作用。其形狀、大小、粗細、闊狹、明暗和色彩，均與物象有重大的關係，不是任意留出的。於大幅的素紙中孤零地描繪幾件靜物，是蔑視畫面的空間及作用，作非美術的說明圖解，而不是圖畫科的功課了。

途徑三──鑑賞名作

被動的眼光磨練──廣泛地理解美的性狀。

自己作畫是主動的眼光磨練，鑑賞名作是被動的眼光磨練。由前者可以切實地理解美的法則，由後者可以廣泛地理解美的性狀。

鑑賞名作必須鄭重選擇其作品。若任意瀏覽──一般鏡框店中所售的低級的西洋畫、時裝美女月份牌，甚至香煙匣中的畫片，其眼光反因此而墮落了。學習者最初對於指導者所選定的名作，或有不能發現其好處而抱持反感，但切不可過於自信而信口批評，須平心靜氣，仔細觀賞，再三吟味，或請先進者解說其鑑賞法。倘若指導者所選定的確為佳作，則學習者久後自能發現其美，自己的眼光就受此佳作的薰染而進步了。

信口批評是求學的青年們最宜避忌的惡習。每見青年人觀畫，喜信口褒貶，這種狂妄的態度，實足以自封其學業的前途。這一點不但有關於美術修養，又關於德業。總之，鑑賞名作第一要虛心靜觀，然後可以廣泛地理解美的性狀，而增進其眼光。

途徑四──閱覽書籍

間接磨練眼光。

上三項是直接磨練眼光的，此一項是間接磨練眼光的。我國大畫家有所謂「讀萬卷書，行萬里路」。因為作畫從手腕出，手腕聽命於眼光，眼光根據於胸襟。故讀萬卷書，行萬里路以修養胸襟，即從根本上修養作畫。

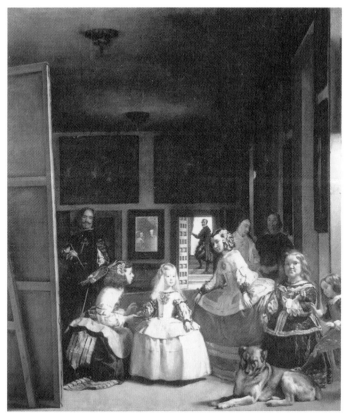

※ 委拉斯蓋茲
侍女 1656　**畫布．油彩** 318x276cm
自己作畫是主動的眼光磨練，鑑賞名作是被動的眼光磨練。此為西班牙大畫家的名作。

繪畫三大法

一、透視法

地平線與視線高低的關係

學者須記憶一個重要的原則：

水平線與地平線必定與觀者的眼同樣高低。

普通繪畫所用的對於自然的看法，總是人站在地上平看的。所站的地或高或低，所見的海面或廣或狹，因而水平線或高或低。所以水平面必然隨著人的眼的高低而升降。

這個原則，在透視法上最為重要。或者說，在寫生法上最為重要。寫生者描繪形體的時候，時時要用到這個原則。

凡畫必有水平線，不過或隱或顯而已。例如：靜物畫、室內景物畫等，水平線大都隱藏，但並非沒有，依照靜物的透視狀態而推測起來，可以推知隱藏的水平線的所在。換言之，可以推知描畫的人的眼的高低 —— 例如，他是坐著寫生的，或是站著寫生的。

但對初學者而言，最初不可好奇，宜取普通的位置。普通的位置，水平線大概在畫紙正中橫線的下方鄰近之處。

寫生注重目測，若重用器械，眼目的觀察力缺乏鍛鍊而無從進步。學「成角透視」寫生時，可閉住一眼，用另一眼觀察物體諸線的輻射角度，並用筆桿向物體上比畫描寫。

寫生中常出現的幾個術語

一、視角：寫生時畫者的眼眺望物體，其視線有一定的角度，眺望的地方有一定的區域，名叫「視角」與「視域」。寫生時所觀察描寫的物象，必須是視域之內的物象。視域以外的物象，眼睛不便顧及，所以不可取入畫中。

　　二、消失點：凡物體離眼睛愈遠，其形愈縮小，終極則歸於一點，此點叫做「消失點」。

　　三、透視：我們在桌上或地上放置方形物體時，大致有兩種放法。一種是正置，一種是斜置。正置就是把方形體的一邊對著與我們臉孔平行的線上，通常桌子凳子都是正置的。斜置就是把方形體的一角對著我們，在圖法上，前者名為「平行透視」，後者名為「成角透視」。成角透視狀態的位置，比前者更為難畫。

※ 水平線就是站在海岸上眺望海天相接處所見的線。

地平面與水平面

　　這兩者是畫中的形體的基礎。畫中有了這基礎才得以穩定。

　　水平線就是站在海岸上眺望海天相接處所見的線。

　　地平線就是站在大陸上眺望陸地與天相接處所見的線。

　　這兩種線，在我們寫生的時候不一定看到。例如寫桌上的靜物，寫室內的光景，或寫複雜的市街、綿密的樹林的時候，大都看不見水平線或地平線。但在物形的透視圖研究時，必需以此為根據。原先我們之所以看不見，是被物體障蔽的緣故，並非這兩線不存在。但想要研究物體的正確的透視圖法，必須知道這兩線的意義。

※ 地平線就是站在大陸上眺望陸地與天相接處所見的線。

二、色彩法

我們現在並不要向科學的光學上研究，我們學習繪畫，必須知道表現色彩的工具——即顏料——的使用法。

顏料所能畫出的色彩，都只能說是自然的近似色，而不能完全同自然色彩一樣。這一點學畫者必須預先知道。更須知道的，近似色並非缺乏價值。圖畫的描繪自然，本來不是照樣複製自然物，所以色彩原不求其絕對的逼眞。非但如此，有一種畫趣，卻能從顏料筆上發出，爲自然所沒有的。

※ 三稜鏡所映出來的七色，是與虹的色彩完全相同的。這色帶現象稱為spectrum（光譜）。進一步研究，便知道這七色中有的是原色，有的是由原色混合成的中間色。

色彩的祕密

宇宙萬象所有的色彩，都是由赤〔紅〕、黃、青〔藍〕這三元色的混合配合，光度強弱的變化而造成的。一切複雜的色彩，一切無名稱的色彩，都是這般地由各原色增減各部分量而合成的。這色彩的無窮的變化，可說是宇宙間的一大祕密。所謂「色彩學」，便是這祕密的公開的一端。

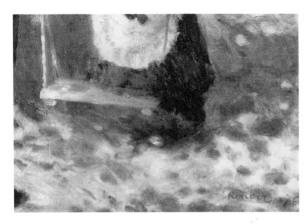

※ 學畫的運用上，倘僅用上述的三原色加上白與黑，往往不能自由配出自己所欲得的顏色來。顏料不能僅用這五原色。每色種都備有數種，以便隨時應用。例如綠，普通用的便有四五種不同的綠。

顏料應準備哪幾種？

這沒有一定的規則。但三原色是必備的。三原色以外，可隨畫者自己的興趣添用輔助色。

如構成綠的是青和黃二原色。倘其中的青分量增多，則變成偏青的綠。反之，黃的分量增多，則變成偏黃的綠。這種偏重間色也稱為「帶間色」。黃多的綠稱為「帶黃綠」；青多的綠稱為「帶青綠」。

但這是極粗率的概觀。倘若把帶的程度（即偏重的分量）仔細分別起來，一種綠色的變化就有無數的階段了。所以同一綠色，有葉的綠色，苔的綠色，蟲的綠色，織物的綠色。用銳敏的視覺辨別自然界的種種綠色，其差別之多可以驚人。

若你對色彩的配合感到興味，不妨作更進一步的練習：

加用墨〔黑色〕和白粉〔白色〕。把墨加入綠中，使成暗綠色；把白粉加入綠中，使成粉綠色。這可以磨練眼的識別力。

色的明暗

欲練習識別色的明度的能力，可取一紅蘋果來觀察。

紅蘋果是全身通紅而外皮光潔緊張的。把它放在窗下，其近窗的一面受光最多，便有白光反射。這些發白光的塊看上去已不是紅色而變成白色了。（但外皮不光潔不緊密的東西，反射力弱，不見白色的塊，不過其明部色彩淡薄。）再看蘋果接近室內的部分，因為這部分與窗外的光相背反，其最暗處幾乎不是紅色而是黑色了。這部分便是赤的暗色。所以寫生蘋果的時候，倘若不明此理而用平塗一團紅色，這就不能表現一顆立體的蘋果，而成為扁平的一片了。

讀者至此或會想起中國畫，而質問中

❀ 雷諾瓦 鞦韆（局部） 1876畫布・油彩 92x73cm

近代印象派畫風，描寫暗色時所用的三原色混和顏料，其混合成分不喜均等，而偏重藍青。因此印象派的繪畫，其陰處多青色。

國畫爲什麼色彩都是平塗。不錯,中國畫不注重立體的表現,這是中國畫的特色。像上節所述的透視法,在中國畫中也是全然不講究的。這和西洋畫方法不同。

暗色的畫法一般不用墨,而用三原色混和的黑色。因爲三原色混和的黑色比墨色更有生氣而美麗。

但大多數的印象派作品,不喜混和,就把三原色的條紋錯雜地描繪在陰暗之處,近看燦爛奪目,遠望則三種色條混成鮮明的灰色。這可說是一種進步的色彩用法。但初學者不宜驟然模仿此法,最初宜取用三原色造成的暗色練習。

色的調和

相異的諸色集成一團時,它所及於人眼睛的刺激,有一種美快之感。這便是色的配合調和的效果。

能使諸色調和的色彩,名叫「協調色」。協調色就是灰色、白色和黑色。灰色有使他色安定穩靜的能力。黑色能使強烈的色彩有力,又能鎮抑色彩的浮薄。白色能調停色和色的衝突,又能使他色顯現。三者各有特性。畫家利用它們的特性,而在畫中作成色彩的調和。例如畫中有劇烈的、動的色彩,加用灰色可使其隱藏、穩定。

色的配合

如何配合色彩,可使畫面呈現調和的美?

幾種配色的通用法則:

一、僅用三原色並列,不能十分發揮調和之美,其間若添配白色、灰色、或黑色,效果便顯明。

二、同次色(即同一色彩濃淡各異的各階段色)配合時,其間加配白色,可得美滿的調和。

三、明色與暗色配合時,最好在兩者交界之處加配正色。這樣則明色與暗色的效力會更顯著。

四、色的強弱,與配合的調和大有關係。凡淡薄之色,即稱弱色。濃厚

之色，即稱強色。因為同濃度的兩色（即同強弱的兩色）相配合，即使其色是調和的，往往因為過於平淡而失敗。所以強弱相同的色的配合是避忌的。

五、描繪的物體的形象與背景，其配色須有互相調和的關係。倘若形象用弱色，則背景宜用暗色（強色），將形象襯出來。反之，形象若用強色，則背景宜配弱色作為調劑。

六、寒色與暖色的配合。凡含有青色的色，必有寒色味；含有赤色的色，必有暖色味。寒暖二色巧妙、勻勢地配合在畫中，畫的色彩就覺穩定豐足。而僅用深淡不等的各種青色來描成的畫（例如用藍鉛筆描的寫生畫），則不如含有三原色的畫豐滿充實。

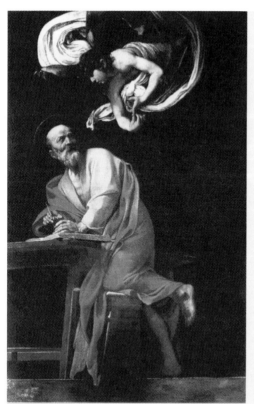

色彩與人的思想感情有密切的關係，這是具有更深興味的一事。如：欲表示心中燃燒似的情趣，可用黑色為背景，中央的物象用赤、黃、白系統的色彩。欲表現心中所潛藏的宗教的感情，宜用透明而深的青色為背景，中央的物象用白色、黃的類似色或暗色。反之，我們也可以利用色彩來支配感情。

※ 卡拉瓦喬 聖馬太與天使 1602 油彩・畫布
269x189cm

三、構圖法

構圖（composition），指畫中物象的布置，猶比作文的章法。

好構圖的八種訣竅

一、凡一物體在畫中的位置，不可太偏，但也不宜太正。位於畫面約三分之一處，最爲美觀。

二、凡二個以上的物體布置在畫中，不可東西零亂，也不可規則地排列。必須有規則而又有變化，方爲美觀。這種美的形式，稱爲「多樣統一」，英文名unity in variety。構圖法上，應用這一法則之處甚多。

三、凡二個或以上的物體布置在畫面中，必須互相照應，不要左右相背。

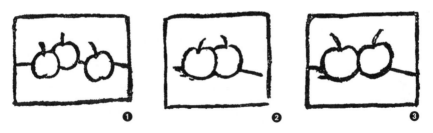

❶ ❷ ❸

圖❶，兩個蘋果重疊起來，放在畫面約三分之一處，另一蘋果離開一點，把蒂頭傾向那兩個，就好比兩個客人同一個主人對坐談笑，既巧妙變化，又集中一氣，畫面就生動。

圖❷❸，兩個蘋果的蒂頭相向，好似二人對晤，形勢集中，故優。若一個向左，一個向右，便似夫妻反目，使人看了起不快之感。

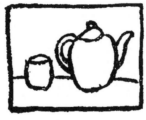

※ 又如茶壺與茶杯，左圖好比小孩依偎母親膝下，使人看了心安，故優。右圖茶杯放在茶壺後面，好比母親放棄小孩，使人看了不安心，故劣。

※ 右圖由高而漸低，作階梯形，布置甚為笨拙。左圖則畫面呈現美觀。你們於此還可設想：若教母親立在中央，兒女左右各一，結果如何？答曰，比階梯佳，但也不好。因為三人的位置成「小」字形，也是笨拙的。

四、數個物體布置在畫中，高低進出，宜參差變化，切忌作階梯形。

五、許多物體布置在畫中，須注意畫面的均衡，勿使有輕重而傾斜。

另外要注意：

六、畫面中同方向的形體不可太多。如我們想像畫面中有竹林人物，竹林是直的，人是直的，人物手中的棒又是直的，畫中直的形體太多，便嫌單調。

七、畫面中直線與曲線對照，亦有美的效果。

八、畫面勿用物象填滿，宜有空白，則爽朗空靈。構圖的妙處，於此可見。

繪畫中的重量

豐子愷對你說……

你們或許要疑問：人物形小，房屋與樹木形大，如何能保住均衡？

在繪畫中，物的重量，另有一種標準，不是同真的分量一樣，也不是大的重而小的輕。繪畫中物的重量，性質生動的分量重，性質沉靜的分量輕。人物最生動，故最重。自然物中無生機者，如山野雲水等，為最輕。

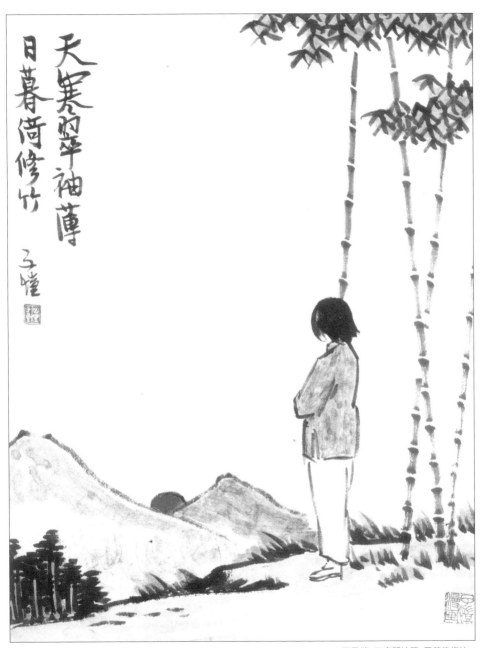

※ 豐子愷 天寒翠袖薄 日著倚修竹

藝術形式的六大法則

藝術是給人以美感的，故其表現形式非常講究。

一、反覆與漸層：反覆就是同樣的形式屢次出現。圖案模樣，例如綢布的花紋，差不多完全是同一花樣的反覆。

更進一步的，是漸層。就是一種形式漸次變化。例如由大而漸小，由深而漸淡，由高而漸低，由強而漸弱。

二、對稱與均衡：對稱就是左右相同。這與反覆是一樣的，是原始的藝術形式之一。人生來就喜歡對稱，因為人自己的身體完全是對稱的。

由對稱進步起來，變成均衡。均衡，就是左右並不相同，而能保住平均，無偏重之感。名作的構圖，應用均衡法則非常巧妙，非筆墨所能述。

三、調和與對比：調和，就是相似。這原是音樂上的用語。借用在形式上，同是直線形，同是曲線形，同是紅一類的色彩，也稱為調和。色彩的調和，尤為一般藝術上的常用語。凡七色環上相鄰的二色，一定很調和。例如紅與橙，橙與黃、黃與綠、綠與藍、藍與青、青與紫，紫與紅便是。

反之，二種形式性質相反，名曰對比。在形式上，如直線與曲線、方與圓，互相對比。在色彩上，凡七色環上相對的兩色，如紅與綠、黃與紫、藍與橙等，都是對比的。調和有和平之感，對比有活躍之感。調和是靜的，對比是動的。

四、比例與節奏：一個形體內各部分的關係的研究，名曰比例。例如中國畫的立幅，很狹且高；橫幅，很扁而極長，皆有新奇之感。又如西洋的油畫，長寬兩邊的比例約如明信片、書冊等兩邊的比例，便有安定之感。因為它們的比例，大致是合乎黃金分割的。

黃金分割，是美學上有名的定律。即「大邊：小邊＝大小兩邊之和：大邊」。比例在音樂上，便是節奏。節奏，就是各音相隔某一定的長短距離，依某一定的強弱規則而進行。變化節奏，即變化曲趣。

五、統調與單調：一件藝術品中，某種色彩（或形象等）遍滿全體，便是由這色彩統調。統調可使藝術品增加統一之感。統調中的主調特別發展起來，撲滅了其餘的客體，成了獨佔的狀態，便稱為單調。單調是缺陷的，但有時也很美滿。例如中國的渲染水墨畫，只用黑色而無別色，也很好看。

六、多樣統一：藝術的形式法則，以此為最高。上述的種種法則，都可包含在這裡頭。故「多樣統一」可說是藝術形式原理。多樣就是有變化，統一就是有規則。有變化而又有規則，叫做多樣統一。

豐子愷對你說……　　　　　　　　　　**構圖的要訣**

繪畫的研究，有許多條件，例如用筆描形、敷彩、佈局，都完善的時候，其畫便是佳作。然而其中「佈局」是最為根本的第一條件。因為繪畫的本體是「空間的藝術」；「佈局」就是「空間的分配」。

用人體來比方，佈局猶如是骨骼，其餘的用筆、描形、敷彩猶如肌肉皮膚。必先有正確的骨骼，然後施以具豐滿魅力的肌肉皮膚，方能成為一個健全美好的體格。

例如要畫三個蘋果。這三塊圓形的東西在一張長方形的紙裡如何安排，是作畫者最初的一大問題。給它們均勻地並列在畫中，好似寺裡的三尊大佛一般，則嫌其呆板。這不像一幅畫，恰像水果攤的一部分，故不可取。給它們疏散開來，東一個，西一個，高一個，低一個，好似機關槍彈子洞一般，則又嫌其太散亂。這也不像一幅畫，恰似打翻了的水果攤，故又不可取。前者失之於太規則，後者失之於太不規則。

適中之道，是使三顆蘋果有條理而不呆板，有變化而不散亂，離而集中，和而不同。這才成為藝術的構圖。這答案不止一種，但秘訣則一個：只要把三顆蘋果當作三位好朋友看，設想它們是有知有情的三個人，歡聚於一室之中。如此，則隨你調來調去，作種種佈置，無往而不是藝術的構圖。

因為當作晤談一室的三個人看，你決不會教它們並列如兵操，遠離如防賊，或相背向隅；必使它們相親相近，相向相對，而又保住適當的距離與方向，出於自然。

凡出於自然者，皆有藝術味。這在構圖法中叫做「多樣統一」。

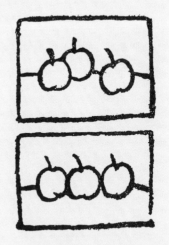

※ 以蘋果的構圖為例，疏散開來（如上圖），嫌其散亂；均勻地並列在畫中（如下圖），又嫌其呆板。適中之道，是使三顆蘋果離而集中，和而不同。秘訣就是把三顆蘋果當作三位好朋友看，設想它們是有知有情的三個人，歡聚於一室之中。如此，隨你調整，無往而不是藝術的構圖。

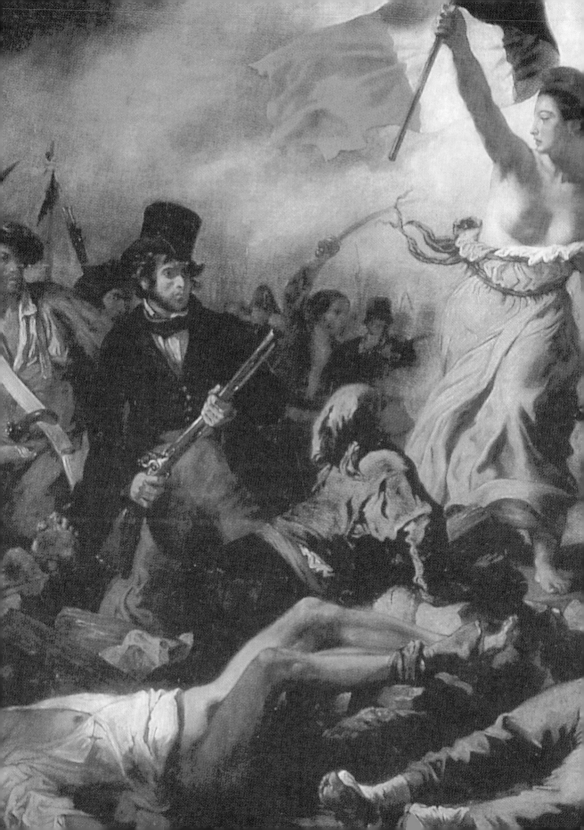

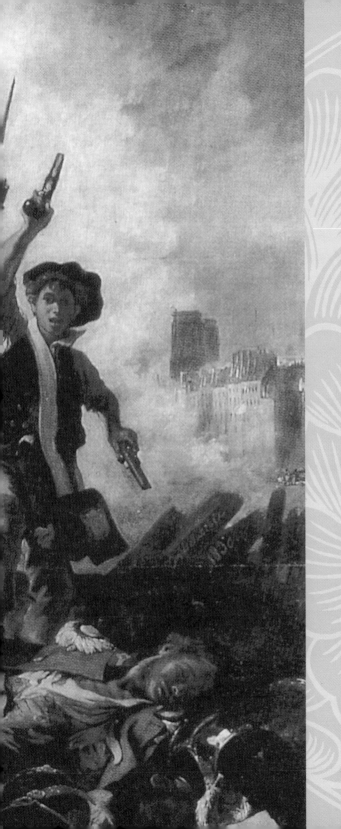

IV

名畫奧祕

如何欣賞永恆的主題

別的人都跟著時代走，他獨自走在時代的前面

「法藍斯瓦！你要做畫家，先要做一個善良的人。你要為永遠而描畫！切勿忘記這句話！要我看見你做惡人，我寧可看見你死。」

米勒一生，聽信祖母的教訓。

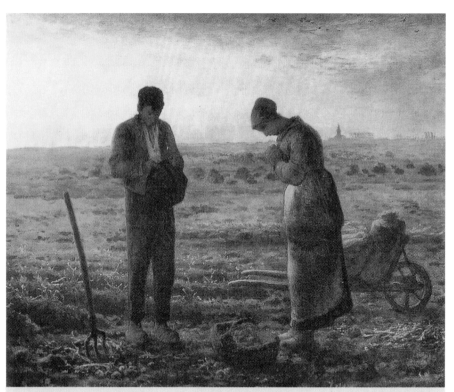

※ 米勒 晚鐘 1857-59 畫布 55x66cm

這幅《晚鐘》，在米勒死後為美國人買了去，五十五萬三千法郎！法國官府知道了這事，出了七十五萬法郎，把《晚鐘》買了回來，所以《晚鐘》現今藏在法國。

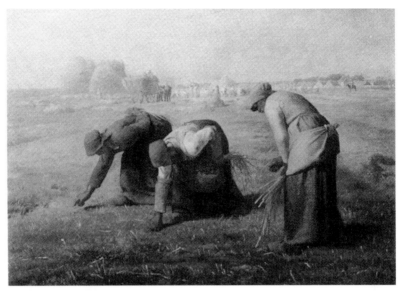

※ 米勒 拾穗 1857 畫布・油彩 83.5x111cm
這是米勒的名畫之一，畫中所描繪的是：一片秋天的田野中，三個貧苦的人彎著腰，用心在地上拾農夫們遺落的稻穗。這三個人衣服都很破舊，他們家裡一定還有別的人──年老的父母，或幼小的孩子，都在等他們拾穗去煮粥吃！這是多麼感動人的一種樣子！這真是永遠可以感動人的畫！

「爲永遠而描畫」，就是說，繪畫要使世界上千年萬古的人看了都感動，而不是僅僅幾年之間的人所喜歡的。

後來米勒又作了一幅最好的畫，比《拾穗》更好。畫的是：傍晚的田野中，一個貧苦的男子和一個貧苦的女子低了頭站著，合著兩手，正在做禱告，保佑他們沒有災難地過了一天。這兩人多麼辛苦，多麼善良，這樣子使人人看了都要感動。

但這時候米勒窮得很。他自己在日記上這樣寫著：

我們只有兩天的柴米了，用完了叫我怎樣辦呢？我的妻下個月要生產了。我只得空手等待著。

貧窮的畫家米勒，他的畫一張要賣幾十萬法郎，而他的家裡窮得兩三天不得吃飯。奇怪嗎？這全是時候不同的緣故。米勒活著的時候，世界上的人還不懂他的畫，他死後三十年，世界上的人都懂得了，可見他是「時代的先驅」。別的人都跟著時代走，米勒獨自走在時代的前面。

下面，就請你們用這個法子來看畫：

圖畫上的主題，是很要緊的。

看畫

> 我們看畫，不是「知道」了這事就算了。畫的是什麼人，什麼地方，什麼東西，用什麼筆畫的，這等事其實都不要緊。因為看畫不是要「知道」什麼事實，而是要「覺得」什麼滋味。一粒糖吃在口中，我們用舌頭辨別它的滋味。看畫猶比吃糖，一定要用眼睛來嘗，方才「覺得」美。

我們要畫圖畫，先要認定主題。有些人，往往在一張大紙上並排地畫許多東西，而各不相關。這畫中就沒有主題，就不成為畫，無論畫得怎樣精細，也是無用。要記著：好的畫，畫中必有一種東西特別顯明，容易牽引我們的眼睛，而且只有一種。米勒這兩幅畫，你看主題多麼顯明！所以這是大畫家的名作。

主題不限定一種東西。有的時候含有許多東西，但之中必有一個中心。

記住：描畫要有一個主題。主題只有一個。主題要放在畫中最容易看見的地方。主題要有一個中心，畫中一切東西都要向著這主題中心。

我們靜靜地坐在畫的面前，使畫面上的形象照到我們的眼中，便「覺得」畫的布置、遠近、明暗，都非常美妙，但倘有人問你這滋味到底怎樣，你就是說不出來。你只能請他自己靜靜地坐在畫的面前，用眼睛去嘗它的滋味。

自古以來，世界上大畫家很多。只有米勒可以永遠做我們的先生。他的志氣，他的見識，他的耐苦，和他的畫法，他的色粉筆畫，他的木炭畫，我們都可以學習。所以我們鑑賞西洋的名畫，從米勒開始。

❀ 米勒 晚鐘（局部）

請看這一幅中，女人的裙子很暗，裙子旁邊的地皮很明亮，所以裙子與地皮，兩者都很顯出。所以一幅畫中，明與暗要配得巧妙，又要使畫中的東西顯出，又要明暗分量的多少正好。明太多了，覺得太輕飄；暗太多了，覺得太氣悶；明一半，暗一半，又覺得太呆板。試看米勒的畫中，明暗變化很多，配得非常巧妙。所以這是名畫。

說謊與真實——寫生法的基礎

《自由領導人民》所畫的，是正好一八三○年法國「七月革命」時巴黎
市街中打仗的樣子。真的打仗是可怕的事，但這幅畫中所畫的，並不可
怕。一個赤膊的女子，右手拿一面法國的三色旗，左手拿一管槍，走在前
面，許多人跟著她走來。這女子不是人，是天上的神，給我們自由的「自
由女神」。跟在她後面的許多人不是兵，有的戴銅盆帽，穿大衣，像是大學
生；有的戴便帽，像商人、工人。有的拿手槍，有的拿肩槍，有的拿刀，
最前面還有許多人已經被打死了，躺在地上。他們為了受著束縛，不得自
由，所以打仗。自由女神就從天上降下來，領導他們，給他們自由，教他
們為自由而打仗。

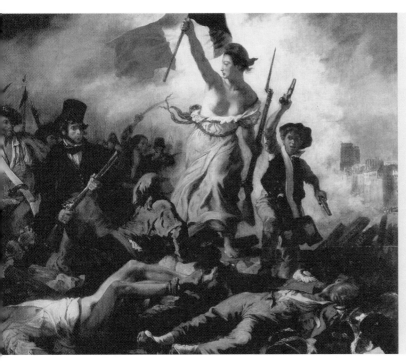

說謊是最壞的事。但在
畫裡面，卻可以說謊。

※ 德拉克洛瓦 自由領導人民
1830 畫布．油彩 260x325cm

他們所受的束縛，是來自國王查理十世。這場仗即叫做「七月革命」。畫的便是七月二十八日的情形。畫家畫一個「自由女神」在他們的前面，這是很巧妙的畫法，使人看了這畫，知道他們這打仗不是壞事，是上天教他們打的。但我們要曉得，並非七月二十八日那一天果真有一個天神在巴黎的市街中領導學生和工人商人們打仗。「自由女神」是人們空想出來的，並非真可看見。

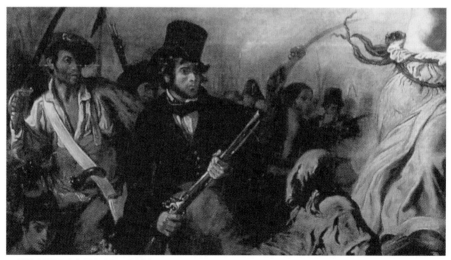

※ 德拉克洛瓦 自由領導人民 （局部）

　　你們讀到這裡，心中自然要想：「自由女神既然是看不見的，那麼，這畫家說謊了。」不錯！但這不過是像說謊，並不是真的說謊。真的說謊是最壞的事，但畫中的說謊卻是很好的事。畫家要畫「自由」這一樣東西，而畫不出來，所以空想出一個女神來代表。法國的學生們和工人商人們在市街中打仗，是為了要救千萬人的苦惱而打仗，為了求千萬人的「自由」而打仗。這好比有一個天神在那裡教他們，領導他們。畫家畫一個天神在他們前面，使看畫的人看了可以知道法國人為自由而打仗的意思了。

※ 德拉克洛瓦 自由領導人民 （局部）

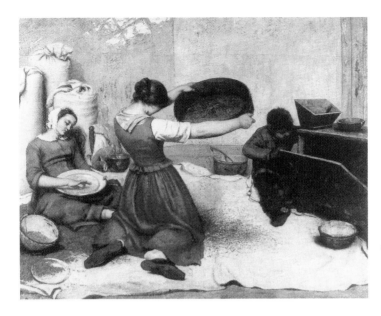

※ 庫爾貝 篩麥的女子
1853-54 油畫‧畫布
131x167cm

真實的畫

不說誑的「真實的畫」,也一樣是很好的。《篩麥的女子》畫的是農家的屋裡三個人在做工。地上鋪一塊毯子,中央一個女人跪在上面,兩手捧著篩子,用力地篩麥,她的後面另有一個女人坐著,在那裡揀選麥料,地上放著許多籮、缽等器皿。他們不說話,不看別處,各人專心做工,辛苦得很,忙得很。

這幅畫中完全是農家的真實的樣子。

有的人看了這幅畫,心中會想,「這種事很常見,並不稀奇,這畫有什麼好呢?」但這人就是不會看畫的人了。貧窮畫家米勒,從來不畫稀奇的樣子。皇帝、美人、宮殿、富家等,米勒一幅也不曾畫過。他所畫的,統統是農夫、工人、田野、鄉村。現在我們所講的這幅《篩麥的女子》,正同米勒的畫一樣。

豐子愷對你說……　　　　　　　　美的樣子

原來在這世界中,美麗的東西很多,處處皆有。人們的眼睛不會看,以為只有皇帝、美人、宮殿、富家是美麗的,其餘常見的東西都不稀奇。聰明的人,卻能仔細地看身邊的東西,故可在隨便哪個地方看見美的樣子。

浪漫派與寫實派

稀奇的東西可以畫成很好的畫，像自由女神便是。常見的東西也可畫成很好的畫，像篩麥的女子便是。這兩幅畫的趣味完全不同，是因為畫這兩幅畫的畫家性情完全不同的緣故。

畫《自由領導人民》的人名叫德拉克洛瓦（Eugène Delacroix, 1798-1863），他的性情很歡喜「新鮮」的和「稀奇」的東西。他覺得世界上只有「新奇」的東西是美的，所以描畫都選用新奇的東西。打仗、神仙、跑馬、獵人、打獅子等，是他

❋ 德拉克洛瓦　自畫像
德拉克洛瓦的性情很歡喜「新鮮」的和「稀奇」的東西。打仗、神仙、跑馬、獵人、打獅子等，是他所最喜歡畫的。

所最喜歡畫的。他的畫，顏色畫得很鮮明。所以人們稱他為「色彩畫家」。又有人說：「他的色彩中好像有火」。試看這幅《自由領導人民》，色彩多麼鮮明！德拉克洛瓦這一派人就叫做「浪漫派畫家」。

畫《篩麥的女子》的人名叫庫爾貝（Gustave Courbet, 1819-1877），也是法國人。他同德拉克洛瓦正好相反，最不喜歡眼睛看不見的東西，只有眼前常見的真實的東西才是美的。他看見從前畫家所畫的天使，就大罵道：

哪一個看見過背上生翼膀的天使？畫天使的人都是瘋子！

他的畫很真實，畫中的東西都要畫得同真的東西一樣，一點都不許空想出來；又很周到，無論畫角裡一件小小的東西，也要用心描寫。他比德拉克洛瓦年輕二十多歲。他描畫的時候，德拉克洛瓦已經年老，世上的人漸漸不再喜歡德拉克洛瓦的畫，而歡喜庫爾貝的畫了。這班人就叫做「寫實派畫家」。

前回所說的畫家米勒，比庫爾貝年長五歲，他們都是法國人。米勒的畫，比較德拉克洛瓦是「寫實的」。但他專畫農村和田野，又喜歡畫出靜靜的、悲哀的、可憐的樣子，不像庫爾貝似地畫得完全同真的東西一樣。所以他的寫實工夫不及庫爾貝深。這三個大畫家的畫都是好的，但不知讀者歡喜看哪一個的畫？

※ 米勒 晚鐘（局部）

談寫生

「寫實」的工夫，在學圖畫的人是很要緊的。無論學哪一派的畫，先要用功「寫實」。要用功「寫實」，就要畫「寫生畫」。

寫生畫，第一要緊的，是要仔細地觀看，周到地描寫出。切不可因為所畫的是常見東西，並不稀奇，就不肯仔細觀看，隨便地描幾筆。

例如，茶壺是白色的。但你們不要想著它是白色，就用白粉塗抹。你們要用眼睛來仔細地看，就可看見近窗的明亮一面多白色，但另一面卻很陰暗，並不是白色，內中有青的、綠的或焦黃的各種顏色，非常美麗。而明亮的一面中，最亮的地方也不一定是白色，有時稍微帶淡藍色。但顏色只能用眼睛來看，不能用口說出。因為「青」有各種各樣的青，「淡藍」也有各種各樣的淡藍，是說不清楚的。學校上圖畫課時，有的學生常常要問：「先生！畫桌子用什麼顏色？」這是很沒有道理的話。顏色只能看而不能說，所以先生一定不能回答他。假定先生回答他說：「用暗黃」，但暗黃有各種各樣的暗黃，用哪一種才對呢？

請大家記著：寫生畫是看和描畫的功課，不必開口問先生。畫寫生畫的時候，只要自己看。你們看到桌子的色彩，不必問他叫什麼名稱，只要自己用顏色來拼，把拼出來的顏色同眼前所見的桌子的顏色相比較，比較起來相同了，就可描繪在畫中，這是最好的寫生畫法，也最有興味。問「畫桌子用什麼顏色」的人，都是呆人，他們的圖畫一定不會進步。

寫生畫之外，又有一種叫做「臨畫」。臨畫就是不擺真的蘋果香蕉等實物，而用別人已經畫好的畫來照樣臨一張。這是不好的畫法，你們切不可學習。我看見有許多學生歡喜買一本畫帖，照了畫帖描寫。這種人的圖畫，一定不會進步。畫帖是教你們「看」的，不是教你們「臨」的。畫帖中有幾幅色彩很好，或筆法很好，原可以用紙照它的樣子練習一下。練過之後，就把廢紙拋棄。但不可完全照樣地描成一張畫。因為這好比抄別人的作文，是沒有意思的。

惠斯勒——構圖法的奧妙

美國從來只有一個大畫家，就是惠斯勒（James Abbott McNeill Whistler, 1834-1903）。他是在二十一歲的時候，遊學歐洲，來到了歐洲美術最興盛的法都巴黎。

這時候，法國美術界正在提倡一種新的畫法，名叫「印象派」。他們的畫法，凡畫不必仔細地描寫，只要畫出一片模模糊糊的光景就好了。所以他們的畫大都近看只見一堆一堆的顏料，全不精細，遠看時方才看得出它的好處。

這種畫法，在從前的歐洲沒有人用過，馬內（Édouard Manet, 1832-1883）和莫內是最初提倡。然而馬內和莫內的新畫法絕不是亂塗，也是很有道理的，懂得畫理的人並不反對，卻很佩服他們。惠斯勒便是一到法國，看見了這種新派畫，心中很感動，就學習馬內的畫法。他在巴黎住了好久，畫法十分進步了。

一八七八年，惠斯勒來到倫敦，把自己的畫陳列起來，開一個個人作品展覽會。印象派的繪畫在今日固然大家都已懂得，但在那時候，法國人尚且要唾罵，英國人當然也不喜歡看。其中有一個世界有名的英國批評家，名叫羅斯金（John Ruskin, 1819-1900）的，也反對惠斯勒的畫。這位大批評家對於印象派的畫，始終不歡喜。他看了惠斯勒的印象派肖像畫展會，嫌他的筆法太粗草，色彩太雜亂，評論很不好。

而其中有一幅題名爲《黑色與金色的夜曲》的，最令羅斯金不喜歡。他在倫敦的報紙上登載了一段批評文，說：

惠斯勒是把顏料瓶倒翻在畫布上了，給大家看。

即說他的畫猶如倒翻了顏料瓶，全是亂塗，沒有什麼意思。

惠斯勒自己努力研究新派的畫法，開這個展覽會，原是要宣傳他的新派畫法。現在被羅斯金罵了一頓，心中十分動怒，就向法庭起訴，說羅斯

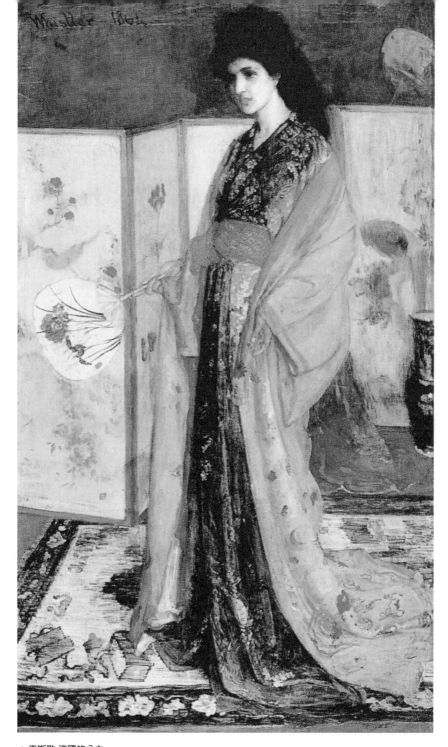

※ 惠斯勒 瓷國的公主

惠斯勒是美國人，卻終生僑居英國。這是他的另一名作《瓷國的公主》。惠斯勒的畫法重色彩，紅的、黃的、藍的用得很鮮明；又注重光線，明的、暗的配得很巧妙。

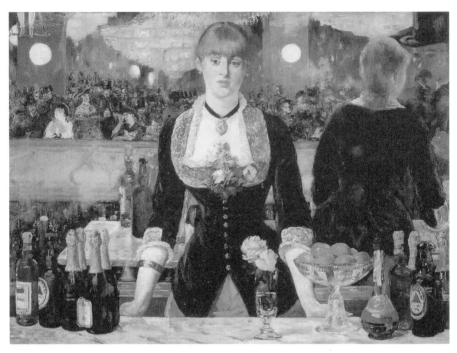

※ 馬內 弗莉・貝爾傑酒館 1882 油畫 96x130cm

金毀壞他的名譽。兩人一個是美國最大的畫家，一個是英國最大的批評家。他們打官司，不比平常人的爭權奪利，而是為了偉大的藝術上的高深問題而爭論。藝術是藝術，法律是法律。羅斯金確有傷於惠斯勒的名譽，應該有罪。法官覺得非常困難，最後以羅斯金繳納一枚硬幣的巧妙的判罰，結束了這場爭論。

惠斯勒原是一個世界著名的大畫家。《母親的肖像》被法國政府買

豐子愷對你說⋯⋯　　　　**法國、義大利藝術的重要**

說起西洋畫，我們就首先想起法國、義大利的畫。英國、美國的畫都是從法國和義大利傳授去的。研究了法、義的美術，即使不看英、美的美術，也可說是懂得西洋美術了。所以義大利和法國在西洋美術上是最重要的兩國。你們將來倘要做美術家，必須先把這兩國的美術仔細研究。

去，陳列在美術館中之後，他自己說：

　　我自己確信《母親的肖像》在我的一切畫中是最好的作品，這幅畫應該有被法國政府收買的光榮。

　　請仔細欣賞這幅名畫：看其畫中各物的布置、明暗的配合，已經很安定而自然了。美術上最難而最重要的事，是紙上的「布置」。例如這幅畫中，母親的座位若再移向前面一些，母親背後的一條空地就嫌太闊；反之，倘再移向後面一些，這一條空地又嫌太狹。所以她的位置的高低左右，只有這樣是最安定又最美觀，不能再改動一點了。

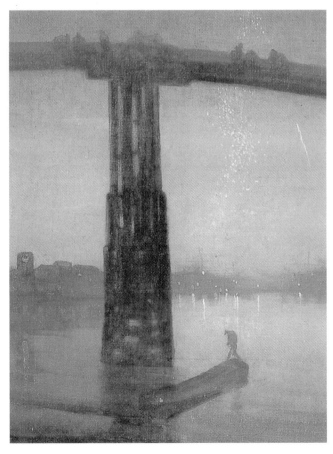

※ 惠斯勒 藍色與金色的夜曲
1877 油畫 60x47cm

倘再靜靜地仔細觀賞起來，還有許多巧妙的地方是口上所說不出的。
這種布置的方法，在西洋畫上名叫「構圖法」。

例如母親面前的鏡框倘拿去
了，這塊牆壁就很冷清而無
趣，所以這是不可少的。

深色的幕，為什麼要畫這一大
塊？因為母親的衣服是深色
的，倘若畫中別處沒有深色的
地方，母親的衣服就孤單而無
照應；有了這幕，明暗的配合
方才平均。

就明暗而說，這地方都是灰色
的暗調子，少有變化，加了擱
腳凳，明暗的變化就比較多
了。

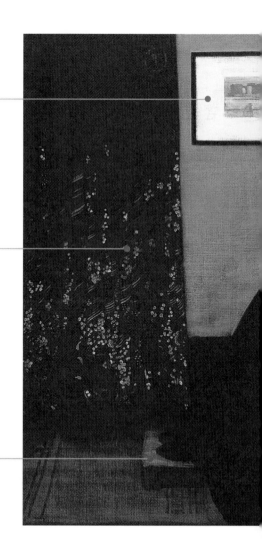

構圖法

豐子愷對你說……

　　圖畫上有許多法則，例如色彩法、遠近法、構圖法都是要學習的，其中就以構圖法最為要緊。你們練習繪畫，先要留心畫紙上的布置。凡畫一件東西，不可任意畫下去。必先想一想，怎樣擺法才好看？想定了擺法，然後動筆描畫。至於練習構圖法，可以讀構圖法的書；但多看名畫，多請老師指教，比讀書更有益。像一些名畫，可以裝在鏡框中，掛在書房中的壁上，常常看看，即可悟通構圖的道理。

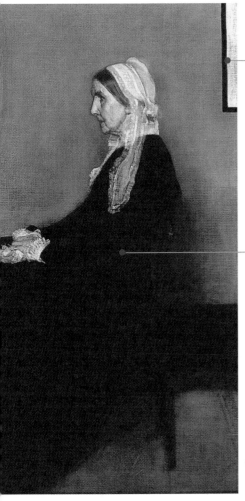

還有母親頭後面的小半張鏡框，在畫的布置上也極有用，絕不可省去。

母親是這幅畫中的主題，其餘的相鏡框、幕、擱腳凳都是背景。背景的布置，也一樣地要講究。

※ 惠斯勒 母親的肖像 1871 畫布・油彩 144x162cm

泰納——印象派畫家的老師

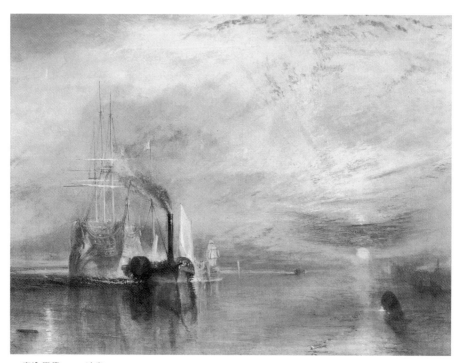

※ **泰納 戰鑑** 1839 **油畫** 90x120cm

　　畫派的新舊，不過是時勢的變遷，與藝術的深淺沒有關係。泰納的畫
比較現今的畫，雖然是舊派了，但其藝術的價值仍舊偉大。而且新派的畫
法，大都是從舊時代的偉大的藝術中發生的。所以舊時代的大畫家，往往
是新時代的畫家們的先生〔老師〕。泰納便是這樣的一個人。

　　何以知道印象派畫家的先生是泰納呢？前面所說的印象派的大將，法
國人馬內，最初並不描寫注重色彩的印象派繪畫，有一次他到英國，在大
英博物館中看見了泰納的畫，心中十分驚佩。他說：

這樣鮮明的光線，這樣複雜的色彩，是我們法國人的畫中所從來不曾見過的。這正是有生氣的繪畫，我們應該學習這種畫法。

他回到法國，從此努力學習泰納的光線與色彩，後來就創立了印象派的畫派。

試看這幅《戰艦》，光線與色彩何等鮮明而複雜！一片天光接著一片水光，畫面全部明亮，中間的戰艦映成燦爛的複合色。印象派的畫法實際早已在這幅畫中用過了。

關於英國的水彩畫

油畫是法國人的特長，水彩畫是英國人的特長。

泰納最多描繪油畫，但也歡喜水彩畫。原來英國的畫家大都是喜歡水彩畫的，所以講到水彩畫，全世界要推英國畫家為最擅長。水彩畫顏料也是英國製的最為精良。現在我們倘要置辦上等的水彩畫顏料和水彩畫紙，可以買英國溫莎牛頓（Winsor & Newton）公司的製品。英國水彩顏料的好處，是不褪色，不變色，勻淨而便於塗染。油畫是法國人的特長，水彩畫是英國人的特長；故油畫用具是法國的特產，水彩畫用具是英國的特產。

英國所以盛行水彩畫者，因為其地是島國，天光水色，非常明亮，所以其景物不宜用油畫，而宜用水彩顏料在白色紙上輕描淡寫。又其地多霧，其景物常常模糊而作淡色，故最宜用水彩筆塗染。所以水彩畫可說是英國的天然的特產。

豐子愷對你說……　　　　　　**學習水彩畫之前**

　　諸位倘要學習水彩畫，不可立刻從水彩畫入手，必須先畫鉛筆畫或木炭畫。能夠用黑白兩色把物件的形狀與明暗正確地描繪出來之後，方可試用水彩顏料。

最穩當的學法

　　初試的時候，不可完全廢棄了鉛筆而全用水彩。應該先在鉛筆畫上略塗淡淡的水彩畫，描繪成一種「鉛筆淡彩畫」。然後進一步，再用鉛筆僅描一個輪廓，而用水彩筆詳細地塗上色彩。漸漸熟練起來後，方再漸漸脫離鉛筆而僅用水彩畫筆。但須漸漸進步，不可貪快。

　　這是最穩當的學習法。倘不照這學習法而立刻描畫水彩，天才缺乏的人，往往容易失敗。因為描畫，輪廓最為要緊。水彩畫表現輪廓，比鉛筆困難得多。所以初學水彩畫的人，宜先借用鉛筆的輪廓，然後漸漸描寫獨立的水彩畫。

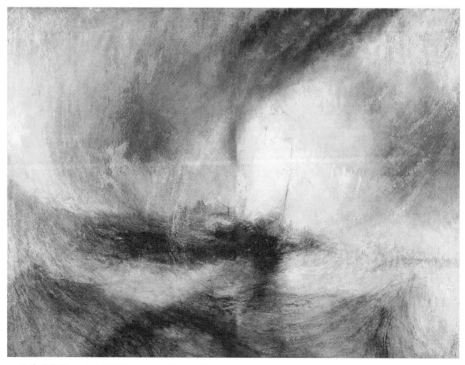

※ 泰納 暴風雪──汽車駛離港口 1842 畫布・油彩 91.5x122cm

安格爾 —— 畫面的「黃金比例」

　　世間專心研究美術的人，大都不高興湊別人的趣，不貪求榮華富貴。所以美術家中多貧窮的人，名畫大都一時無人賞識。像前回所述的「貧窮畫家」米勒和他的名畫，但此篇所說的，卻是做官的富貴畫家的作品。

　　大衛（Jacques Louis David, 1748-1825）是法國人，生於巴黎。他本是一位專事肖像畫的畫家。當時法國大亂，有一位大英雄出來救世，其人就是拿破崙。拿破崙平息了法國的亂事，做了首席執政官。他可巧是我們的畫家大衛的老朋友，就封大衛做美術總督。

　　大衛的作品很多。其中有許多很大的作品，是關於政治的，即如「拿破崙加冕禮」之類的東西；其餘的大都是小幅的肖像畫。人們都稱讚他的大畫，照我看來，他的小幅的肖像畫，比大幅的政治畫要好得多。因為他本來是一個喜歡肖像畫的畫家，他應該守他的本分，專心研究他的肖像畫，不應該湊拿破崙的趣，依照拿破崙的吩咐而描寫那種大畫。他的肖像畫中，有莊嚴典雅的古典派畫法，可以使我們讚美；但他的政治畫中，表示著他的卑鄙的行為，只能使我們惋惜。

　　大衛有許多學生。其中最高才的一個，名叫安格爾（Jean Auguste Dominique Ingres, 1780-1867），安格爾也是長於肖像畫的人，又歡喜描繪歷史畫。他的畫法比他的先生更新，故後人稱之為「新古典畫派」。他練習素描，非常用功；他的素描在法國稱為古今第一。但他的著色畫也很好，色彩冷靜而調和，很像月光底下或電燈底下所看見的樣子。他的一幅「土耳其浴」，人體的顏色非常柔和，與背景的顏色十分融合。這幅圖畫的好處，可說是「柔麗」。因為畫中的色彩很柔和，裸體很美麗，加上畫的外框是圓的。圓形比方形更為柔麗，這幅畫用了圓的外框，就格外柔麗了。

　　有人看了安格爾的《土耳其浴》，以為最近處的方盤中的瓶、杯、壺盆等非常精巧，比遠處的人體更為難描，其實完全相反。器具傢伙都有一定的形狀與色彩，只要多費些工夫，不怕它描不好。人體要畫得好，非學過

數年的基本練習，研究過藝用解剖學不可。你看這畫中的裸體女人，她們身上的輪廓線如雲如水，完全沒有定規。她們身上的顏色非白，非紅，非黃，非青；而又有白，有紅，有黃，有青，都是口上說不出的形狀和色彩。

　　柔麗的形狀，柔麗的線條，柔麗的色彩，外加一個柔麗的圓形外框，這幅畫就十分柔麗了。

※ 大衛 拿破崙在聖‧貝爾納多 1800 油彩‧畫布 271x232cm
美術總督就是掌握全國美術的大官。從前大衛不過在羅伯斯庇爾的革命政府下做一個代議士，並沒有掌握全國美術的權柄。現在法國已經歸入拿破崙一人的手中，歐洲許多大國又已歸附法國，所以大衛差不多是全歐美術的總督。這真是榮華富貴達於極頂了。這是大衛為拿破崙作的肖像畫。

❋ 安格爾 土耳其浴 1859-63
貼在木板上的畫布・油彩 直徑108cm
土耳其的浴場就是土耳其人洗浴的場所。土耳其人的浴場,非常講究,
內部陳設很美觀。洗浴之後,可以跳舞、演奏音樂,或飲茶,休息。安
格爾看了場內的歡樂景象和美麗的裸體,就描畫成了這幅圖畫。

關於畫框

　　畫的外框形狀與畫的美有重要的關係。其方圓寬窄都合比例,不是可以隨意變換伸縮的。不懂的人,若把方形的畫剪成圓形,或在畫的邊上剪去一條,一幅名畫一旦經過這種人的手,立刻被糟蹋了!

　　普通的畫框大都是長方形的。但這長方形須合一定的規則:大約長邊三尺,則短邊二尺。合於這個規則的長方形,最為美觀。故這規則叫做「黃金比例」。

　　西洋畫的畫框,大多數應用黃金分割比例。也有畫家歡喜用正方形,橢圓形或正圓形的畫框。這並非畫家故意喜歡奇怪,大都是因為畫中所描的形狀色彩特別適於正方框、橢圓框或正圓框,不適於黃金比例框的緣故。

　　例如安格爾的《土耳其浴》,因為其柔麗的形狀與色彩特別適於正圓形的畫框,故可不用黃金比例而用圓框。倘若用了黃金比例框,一定不及圓框的調和而且美觀。

林布蘭——帶鏡子的肖像畫家

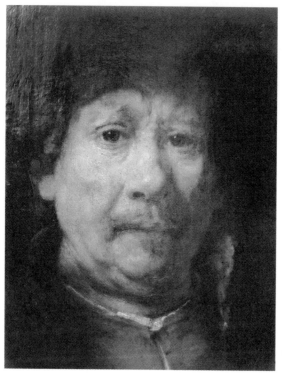

　　請看一幅肖像畫——《莎斯姬亞肖像》。這幅肖像看來似乎很平常的，其實是很有名的畫。因為它描繪得很美觀，又很工致，又很像。從來的肖像畫家，大家只求畫的美觀與工致，而不十分講究其像不像。這位肖像畫家卻不然，非常講究面貌的像。他所畫的人竟同真的人一樣地生動。因為他身邊常帶一面鏡子，時時刻刻拿出來照自己的臉孔，研究面貌的畫法。

　　畫家名叫林布蘭（Rembrandt van Rijn, 1606-1669），是二百多年前荷蘭產生的一位世界最偉大的肖像畫家。莎斯姬亞（Saskia van Ulenborch）就是他的夫人。

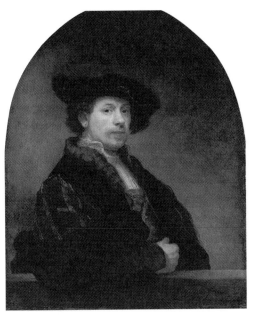

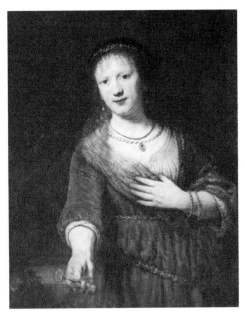

❋ 林布蘭 自畫像 1640

❋ 林布蘭 莎斯姬亞肖像

　　他最喜歡描繪的，第一是鏡子裡自己的面貌，他所畫的自畫像很多；第二是他的夫人莎斯姬亞的肖像，他給他的夫人作了許多肖像。林布蘭非常愛他的夫人莎斯姬亞。莎斯姬亞很聰明，又很美麗，常常給他作「模特兒」，這眞是林布蘭一生中的大幸！他每天給莎斯姬亞畫肖像。他所描繪的莎斯姬亞肖像畫，一共有數十幅，打扮和姿勢，各幅不同：有的作貴婦人裝，有的作古裝，有的坐在畫家（他自己）的膝上，有的隱在花叢中。其中有的一幅，衣服作貴婦裝，臂上和頸中都有金珠的裝飾，右手持一朵小花，態度很是高尙優雅而可愛。莎斯姬亞的肖像畫，都畫得很好。其中坐在畫家膝上的一幅，和持小花的一幅，尤其有名，爲世間美術家所珍貴。

　　比莎斯姬亞肖像更喜歡描寫的，是鏡子裡他自己的肖像。林布蘭身上不離鏡子，時時拿出來，照了自己的臉孔，仔細觀賞。看到了一個好的樣子，就去坐在大鏡子面前，描寫自己的肖像。所以他的作品中，自畫像也有不少。他的面貌，圓肥而帶喜色，是一副仁慈而幸福的相貌。

　　然而林布蘭的幸福不得長久。四十九歲以後，莎斯姬亞病死。林布蘭

失掉了愛妻，鬱鬱不樂，描畫也沒有興味，社會上的名望漸漸喪失，生活也一天天地窮困起來。後來他續娶一個鄉下女子爲後妻，林布蘭同這位後妻住在貧民窟裡，給她繪肖像畫，有時他拿出莎斯姬亞所遺留的衣服來，教這鄉下女子穿上，扮成莎斯姬亞的樣子，又教她學莎斯姬亞的舉動態度，林布蘭就欣然地給她描寫肖像。他在這假的莎斯姬亞中，想像眞的莎斯姬亞的姿態，夢見往日的繁華，臉上顯出寂寞的微笑來。

不久，他的後妻又患病死去。林布蘭獨居在貧民窟裡的一間蕭條的破屋中，孤苦零丁，更沒有人可以傾訴。他的身體漸漸衰老，牙齒脫落了，眼睛壞了。孤苦無聊的時候，他還勉強振作，描繪一下無齒的自畫像，回顧壯年的自畫像，和坐在膝上的莎斯姬亞像，老淚從他的頰上流下來了。後來他的眼睛壞得很厲害，使他不能描畫。到了六十三歲的時候，他默默地死在貧民窟中。

林布蘭的生涯，前半世與後半世竟有天堂與地獄的差別，這畫家的命運何等奇特，他常常描寫鏡子裡照出來的自己的面貌。誰知道他的生涯也

同鏡子裡照出來的一樣，前半世的歡樂和幸福，後來消失到影跡全無，變成一場空幻。後人同情於他的晚年的苦惱，稱他爲「美的受難者」。現在我們稱崇他爲世界最偉大的肖像畫家了。

※ 林布蘭 自畫像 1669

關於肖像畫

　　肖像畫，在西洋美術上是很重要的一種繪畫。所以西洋的專門肖像畫家很多，例如上回所說的大衛、安格爾和現在所說的林布蘭，都是以肖像畫著名於世的。

　　上品的真正的西洋肖像畫是什麼樣的呢？《莎斯姬亞》肖像，是真的人坐在畫家面前，由畫家觀察神氣，布置局面，調配光線色彩，運用筆法，而作美術的表現的。

　　真正的西洋的肖像畫師，必須具有深刻的美術修養，又兼具有肖像畫的專門的研究。林布蘭身邊帶著鏡子，時時研究鏡中的自己的面貌，可見他何等用功。肖像畫家大都歡喜研究自己的面貌，對鏡而描畫自畫像。

豐子愷對你說……

一幅好的肖像畫

　　在肖像畫中，顏面相貌當然是最重要的一部分。人的顏貌的研究，是很有興味的事。因此我們就可悟到肖像畫的研究法了。原來研究人的顏貌，不可看小部分，宜從大體著眼。換言之，不可分別觀察一眼或一口，而應發現其顏貌全體的神氣。神氣是相貌的生命，肖像畫中最重要的事，便是這神氣的表出。那種打方格子的擦筆畫，只知描寫局部，不知表現出神氣，所以其畫死板而全無生趣，為有識者所不取。

　　在圖畫上，不但顏貌要表現出其神氣，一切風景和靜物，都要當作顏面而畫出其神氣，畫技方能進步。文學家習慣把花鳥風景當作活人看，說「鶯語」、「花愁」之類的話。這種看法，在圖畫修養上是很有助益的。

油畫的發明與使用

　　現今歐洲各國的美術均十分發達，各地都有大畫家。但在四五百年前，全歐洲只有兩處地方的美術發達，別國都沒有大畫家。這兩處地方，一在南歐，就是義大利；一在北歐，就是尼德蘭。

　　在從前，荷蘭與比利時合併為一，總稱為尼德蘭。上文已說過荷蘭的大畫家，而比利時的美術，則比荷蘭發達更早。在五百年之前，即十四、十五世紀之間，早已有兩位兄弟大畫家出世。這兩人姓范·艾克（Eyck, van），人稱「艾克兄弟」，二人為「北歐的畫祖」。

　　這兩位兄弟畫家是現今最盛行的「油畫」的發明者。

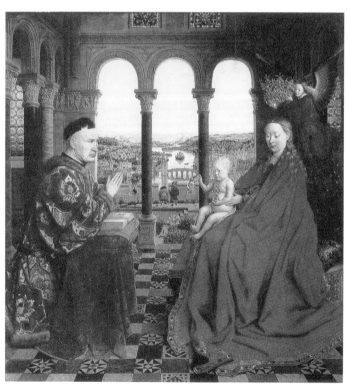

❋楊·范·艾克
大臣羅林的聖母像 1435
油彩·畫板 66x62cm

油畫是怎樣的一種畫法？

豐子愷對你說……

眾所周知，中國畫是用水彩顏料畫在宣紙上的；西洋畫是用油畫顏料畫在帆布上的。中國畫所用的宣紙，質料很柔軟，很容易吸水，而且惹了水很容易破損。西洋畫所用的帆布，是用麻製成的，質料很堅牢，就是浸在水裡，也不容易破損。中國畫所用的水彩顏料，很是淡薄，用很軟的羊毛筆描寫。落筆為定，不可塗改。西洋畫所用的油畫顏料，是如同漆一樣的東西，用很硬的豬鬃筆蘸起一朵，像泥工粉石灰一般地堆塗在麻布上。塗得不好，不妨用刀刮去，改塗一朵。兩種畫法所用材料如此不同，故畫的趣味也大異。

中國畫只要把紙平鋪在桌上，就可揮筆。西洋的油畫，先要把畫布張在木框子上，像張皮鼓一般。然後把這木框裝在豎立的畫架上，把錫管裡的顏料榨出在調色板。畫好一張畫，至少要費數天、甚至費幾個月。

油畫的好處

油畫的好處有三點，第一，是質地非常堅牢，可以永久保存。風吹、日曬、水浸，都不能損害它。五百年前的油畫，現在還依舊保存在西洋的美術館裡。數千年後的人們都能看到數千年前的大畫家的親手筆跡，不是很幸運的事嗎？中國畫在這一點上，遠不及西洋的油畫。在西洋畫中，也只有油畫能永久保存，別的畫都不耐久。水彩畫，過於久遠，紙質要黴爛，顏色要褪落，容易褪色。又如色粉筆畫〔粉彩筆畫〕，是用粉條擦在紙上的，畫好後須覆一層膠汁，使粉屑固著在紙上；但膠質日後會失去膠

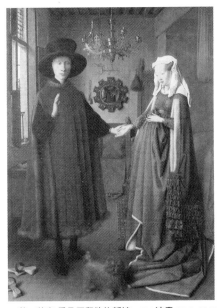

※ 范‧艾克 喬凡尼和他的新娘 1434 油畫 81.8x59.7cm
范‧艾克兄弟二人的畫，都以善用紅色有名於世。

力，粉屑就會從紙上脫落。所以色粉筆畫畫好後，必須立刻覆膠，裝在玻璃框內，使畫面緊貼於玻璃，讓畫永遠釘在玻璃框內，靜靜地掛在壁上，勿使振動。

第二點好處，是油畫可以大小自由。油畫沒有發明之前，西洋的大教堂壁上的「壁畫」，都用膠汁和色粉描寫，其畫法名曰「濕壁畫法」（fresco）。這種「濕壁畫法」畫法，只宜作大畫，而不宜作小畫。因為所用的顏料粗而厚，只能描在廣大的壁上，不宜描在小塊的紙上。又如水彩畫、色粉筆畫，則宜小而不宜大。而油畫的顏料，質地非常細緻，塗法可薄可厚，只要用大小各種的筆，就可作大小各種的畫。這實在是作畫上很便利的一事。

第三點好處，是油畫的描寫便利。

因為油畫的遮蓋力很強，什麼樣深黑的顏色，都可遮蓋。練習油畫的人，因為畫布很貴，要經濟一點，一塊布可以畫好幾次。例如最初練習描寫一幅靜物畫，後來仍用這畫布來練習風景畫。一張畫布上，二次、三次、四次，盡可塗改。

※ 克里斯提斯 托爾伯特家──女子像 約1446
畫板・油彩 28x21cm

西洋畫的本體

油畫有這許多好處，所以在西洋畫中，為最正大而有價值的畫法。學西洋畫的人，先修木炭（鉛筆）畫，作為油畫的預習。木炭（鉛筆）畫純熟後，就可學習油畫。油畫便是西洋畫的本體了，旁的水彩畫、色粉筆畫等，都是小道，不在西洋畫的正統之中。

油畫在范・艾克以前，並非完全沒有。十世紀時，歐洲早已有用油的畫法，但方法非常不良，畫家都不採用，而寧用水畫的「濕壁畫法」。到了范・艾克兄弟二人，把油畫法加以改良，使成為一種非常便利而完全的畫法。所以雖然油畫不是他們二人所始創，但油畫的生命的確是他們二人所賜的。所以歐洲近代的美術開始於尼德蘭（即比利時與荷蘭）與義大利；而尼德蘭的美術，實開始於范・艾克兄弟二人。

范・艾克是北歐第一代畫祖。自從范・艾克發明油畫之後，尼德蘭地方畫家輩出，美術非常發達。他們死後一百餘年，比利時又出了一位非凡的大畫家，名叫魯本斯（Sir Peter Paul Rubens, 1577-1640）。魯本斯的時代，油畫已在世間流行了一百多年，用法已比以前純熟。

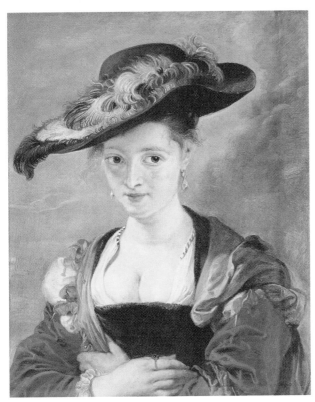

※ **魯本斯 蘇珊・富曼像** 1622
木板・油彩 79x54cm
魯本斯的畫，色彩和筆法都要比范・艾克的自然得多。他的畫都很大，畫中人物的肉體，豐肥圓滿、色彩燦爛。魯本斯的作品很多，在維也納國立美術館中有「魯本斯室」，專門陳列他的畫。

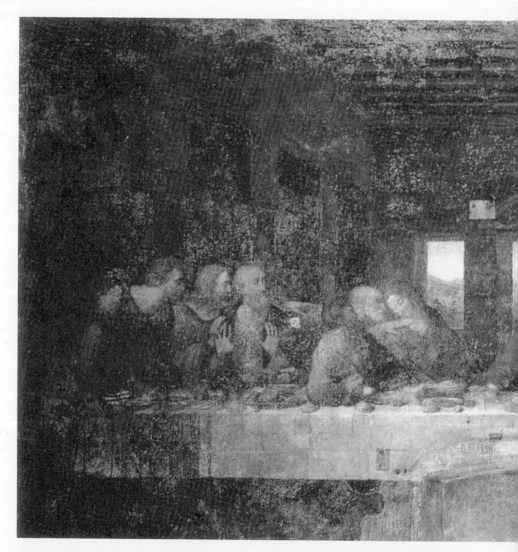

達文西 最後的晚餐 約1495 濕壁畫 420x910cm

南歐畫祖達文西在米蘭宮廷中所作的畫，最為著名的一幅為《最後的晚餐》。畫中所描繪的，是耶穌被釘在十字架上的前一晚，和他的十二個學生一同晚餐的光景。一張長桌子，正中央坐著耶穌，兩旁坐著十二個學生。他們都知道耶穌明天要被殺了，又知道這是耶穌的一個學生把耶穌出賣的。但這可惡的學生是誰？卻未曾知道。他們都在歎息、悲傷，又議論這件可悲的事，猜測這個可惡的學生。其實把耶穌出賣的人，就是坐在耶穌

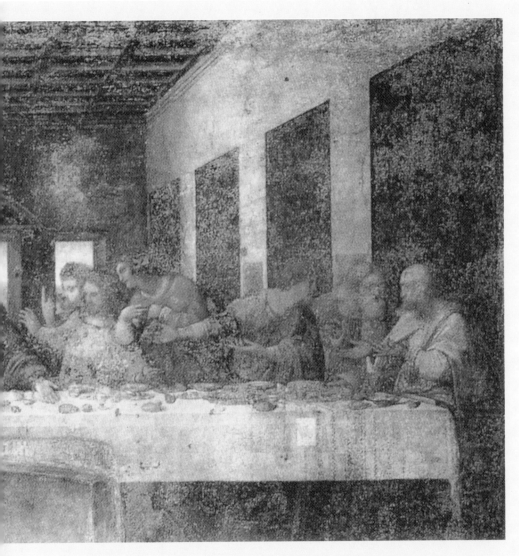

右手旁邊的第三個人，名叫猶大，達文西在他的《最後的晚餐》中，畫出這悲哀的集會的光景，非常動人。耶穌的神氣何等慷慨，猶大的相貌何等陰險而醜惡，別的學生的態度又何等驚奇而頹喪！畫得個個人都非常得神，猶似許多真的人在那裡演戲。所以這幅畫很費工夫，自從動筆到畫完，共費三年。

三年之後，這幅千古不朽的大作完成了。但是達文西與米蘭大公的感情從此破壞。達文西辭去米蘭宮廷畫家之職，到各地旅行去了。多年後，方才回家。回家以後，畫出一幅更寶貴的傑作來，這就是《蒙娜麗莎》。

蒙娜麗莎——五年畫成的笑顏

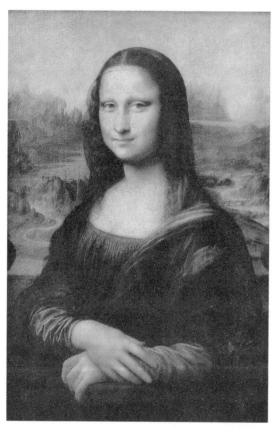

※ 達文西 蒙娜麗莎 約1504
油畫 76.8x53cm
這幅畫的各部分描法，都是煞費苦心的。
例如眼的光彩、身體的姿勢、手的位置，
都同嘴角的微笑一樣經仔細的考慮，然後
描寫。所以全畫完成，共費了五年的光
陰，而這光陰絕不是虛費的。

　　蒙娜麗莎是達文西的一個女友，這畫便是她的肖像。這幅畫並不大，
只有三尺高、二尺闊，達文西畫成這幅畫，從開始至完成，共費了五年的
光陰。因為達文西要表現出這女友的美麗、端正、優雅而神祕的神氣。

　　試看這幅圖畫，那女子的顏貌何等端莊，眼色何等優雅，嘴角的微笑
何等神祕。——這微笑是世界著名的，叫做「蒙娜麗莎的微笑」（Mona
Lisa smile）。讀過西洋美術史的人，一定記得，西洋還有一種有名的微
笑，叫做「斯芬克司微笑」（Sphinx smile）。這「斯芬克司微笑」與「蒙

娜麗莎微笑」，是西洋美術史上有名的兩種微笑。

　　現在再舉一幅與《蒙娜麗莎》相似的名畫，其畫名為《花神》，也是義大利畫家所作的，其畫家名提香（Titian 約1487/90-1576）。

　　西洋美術，從古以來，共有三次的興盛。第一次在於四千多年前的希臘，名曰「黃金時代」。第二次在於十五、十六世紀的義大利，名曰「文藝復興期」。第三次在於十九世紀的法國，就是現代美術。

　　卻說第二期與第三期之間，是歐洲美術衰頹的時期。但在這衰頹的時期中，歐洲並非全無一個美術家出世，其間也有二、三位很有功夫的巨匠，其中就以提香尤為著名。

　　提香最歡喜描寫女子的肖像。他所畫的女子，都嬌豔美麗，像是真的現世的女子。這幅《花神》，便是他的代表作。花神，花的女神，這雖然是空想的女子，但畫得同真的少女一樣嬌豔。試比較，《蒙娜麗莎》與《花神》兩幅大體相似，而前者有莊嚴神聖之氣，雖是世間的女子，卻像天上的女神；後者有嬌豔嫵媚之態，雖是天上的女神，反而像是地上的少女。可知古代的美術重理想而遠離現世；近代美術則漸漸接近於真的世間了。現代的人，大都覺得《花神》比《蒙娜麗莎》更為可愛。這便是《蒙娜麗莎》遠離人生，而《花神》接近現世的緣故。

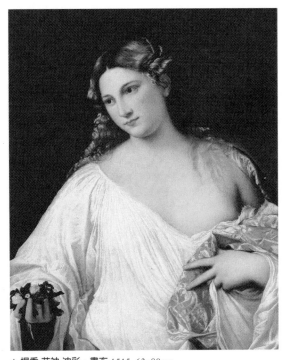

※ 提香 花神 油彩‧畫布 1515 63x80cm

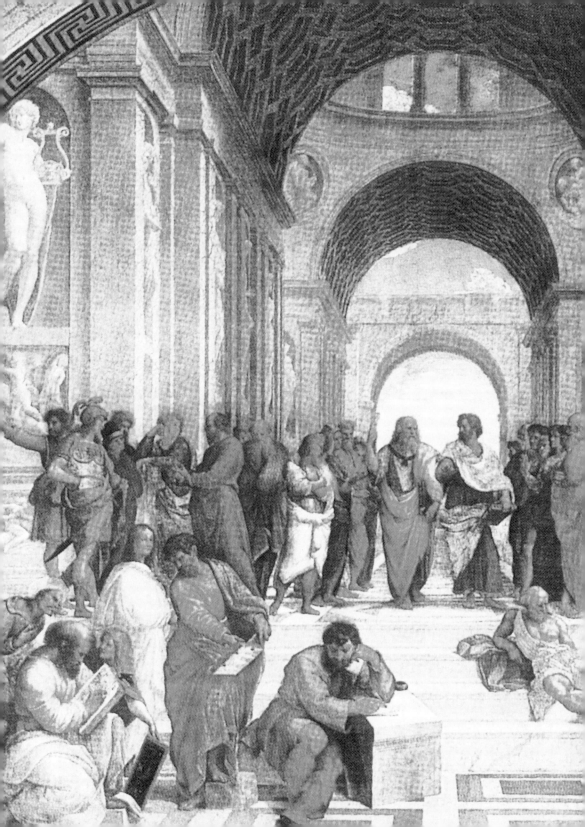

V

近代西洋美
術的發展

近世西洋繪畫的發達

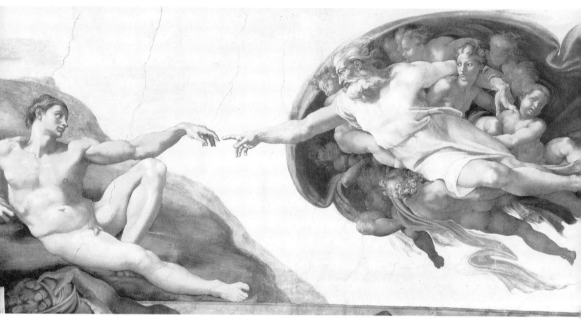

※ 米開蘭基羅 創造亞當(局部) 1510 濕壁畫 280x570cm

　　西洋繪畫的發達，比中國遲得多。中國繪畫在六朝時候就獨立，相當於西元五世紀；西洋繪畫到了文藝復興期才開始發達，相當於中國的明朝時代，相差約有一千年。

　　中國繪畫在六朝以前都是人物畫為主，六朝時風景畫開始獨立出來。西洋畫的發達程序亦然，而時間比中國遲得多。自文藝復興到十八世紀的畫，都是以人物為主；到了十九世紀，才開始有風景畫的獨立。

　　然而西洋畫的發達，卻比中國繪畫急進。在文藝復興時期，繪畫大發達了一次；到了近百餘年間，繪畫更大地發達了一次，期間畫派之複雜、畫家之眾多，為中國畫壇所不及。

　　近世紀世界的大變遷的主因，不外乎三端，即十五、十六世紀的文藝復興，十八世紀末的法國大革命，與十九世紀的科學昌明。

文藝復興——近代文化的第一步

文藝復興是近代文化的第一步。在文藝復興之前的中世紀，人們都沉酣在薄暗的混沌生活中。到了文藝復興，忽然覺醒。經濟的、社會的、精神的，一齊發達。尤以精神文化方面的自覺爲最顯著的進步。

自此開始，人類向近世文化的光明之路一步一步地覺醒起來。希臘羅馬的古典復活，宗教感情與古典趣味相交混的似夢的美，陶醉的、理想的，自由、平等等要素，在文藝復興時期均強調起來。這精神的躍進，爲近代文化的第一步。

文藝復興之後，個人、社會均解放了，自覺了。所以在藝術上，專重精神的激烈活動，競尙理想的、陶醉的、享樂的主義，於是產生巴洛克（Baroque）與洛可可（Rococo）的藝術。然而這是幼稚的藝術時代，全不具備現代藝術的條件。

人類的眞解放，不能單從上層建築的「精神」方面著手，故近代文化的第二步就演變出十八世紀末的法國大革命來。

※ 拉斐爾 雅典學院 約1511 濕壁畫

❋ 達文西 自畫像　　　　　　　　　　❋ 米開蘭基羅 自畫像

文藝復興期的西洋繪畫

　　文藝復興的中心地點是義大利。義大利的弗羅倫斯尤其是歐洲美術的中心地點。進入文藝復興盛期，美術界中出了三傑，就是所謂「文藝復興三傑」。三傑出世，以前的畫家皆退避三舍，西洋畫壇就演出鼎足之勢。

　　老前輩達文西，是貴族出生的父親與一位農家女的私生子。初為軍事工學的技師，後來又是建築家、雕刻家、畫家。文藝復興時期的藝術家，大都不僅擅長一藝，而且多才多藝；又不僅是一個美術家，同時又為虔誠的教徒。這一點特色在達文西身上最為顯著。他的繪畫的最大傑作，是《最後的晚餐》和《蒙娜麗莎》。

　　第二位畫傑米開蘭基羅，也是多方面的天才。他是詩人、建築家、雕刻家，又是畫家。他性格奔放豪健，是同時代諸多畫家所不能及。

　　他的父親是貴族，在將赴遠處出仕的時候，生下了米開蘭基羅，就把他委託乳母撫養。乳母的丈

❋ 拉斐爾 自畫像

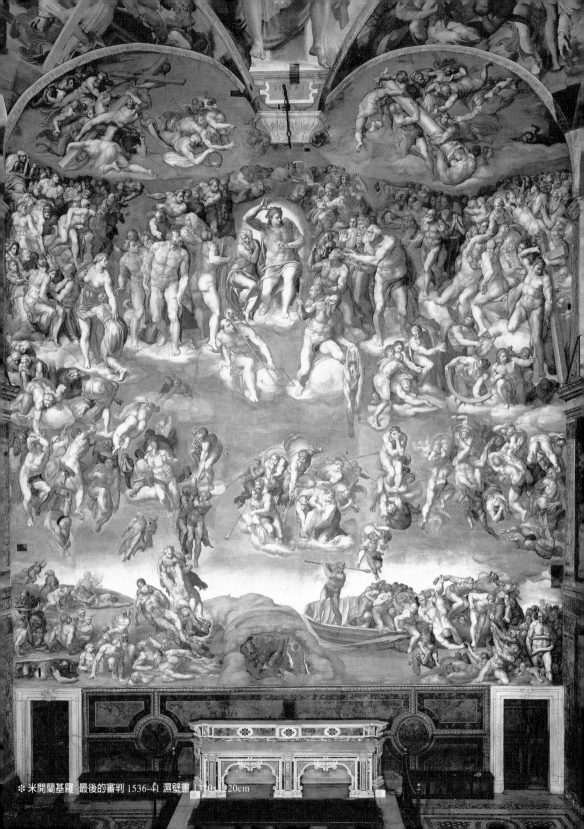

※ 米開蘭基羅　最後的審判 1536-41　濕壁畫 1370×1220cm

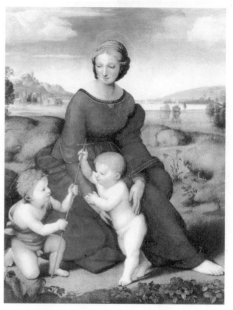

※ 達文西 聖母、聖嬰和聖安妮
約1516 油彩 • 木板 168.5x130cm

※ 拉斐爾 草地上的聖母 1506 油畫 • 畫板 113x88cm

讀者看了這幅畫，可以知道文藝復興期畫風的大概。當時的畫，大都筆法非常工整，人物的眉毛頭髮都用工筆細描。人物的顏貌大都端莊美麗，自成一種型範。而拉斐爾的《聖母圖》尤為這種畫風的代表。

夫是一個石匠，米開蘭基羅幼時受石匠工作的感染，所以長大後特別喜歡雕刻。

一四九八年米開蘭基羅赴羅馬，他爲法教皇所任用。後爲法教皇的殿堂作天頂畫（即著名的西斯汀教堂拱頂壁畫），於一五○八年動筆，至一五一二年完成，是世間最大的繪畫作品。這天庭畫中所描繪的爲《創世紀》中的事件。中央分爲三幅，即《創造人類》、《伊甸樂園》及《逐出樂園》。旁邊是《大洪水》，描寫人類的絕望、恐怖、激怒、勇武及悲哀等各種表情，皆極其生動。

第三位畫傑是短命藝術家拉斐爾。他在十一歲喪父，幼時獨自研究美術。十七歲時作了當時某名畫家的助手，後來受上述兩傑的感化，作品忽然增色。他的作品，以《聖母圖》（Madonna）爲最著名；描寫聖處女的莊嚴端麗及幼年基督的天眞爛漫，最能盡繪畫表現的能事。

※ 米開蘭基羅　創世紀壁畫　1509-12　西斯汀教堂

這幅拱頂壁畫完成之後，作者暫時放棄繪畫，改研究雕刻。十年後，他又來到羅馬作第二次的大壁畫，即有名的
《最後的審判》。這畫動工於一五三四年，完成於一五四一年，費時七年。畫的重點在描寫基督，左為瑪麗亞，右為
使徒及殉教者。殉教者各負刑具，向基督訴冤。右上方描繪著擁十字架而飛來的天使。又有七個吹喇叭的天使，喚
醒墓中的死者，來受最後的審判。有的得到了永生的幸福，有的飛入黑暗的地獄。這壁畫和前述的拱頂壁畫，可稱
為文藝復興期藝術的精髓。

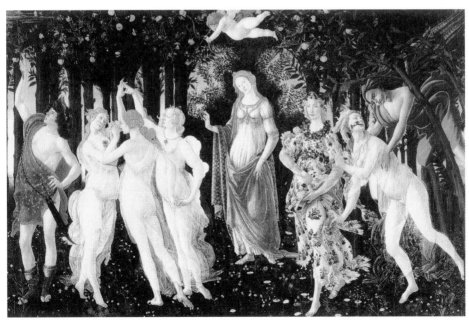

※ 波提且利　春　1482　蛋彩・畫板　203x314cm

波提且利的作品《春》和《維納斯的誕生》尤其有名。

文藝復興的餘波

文藝復興三傑以後，直至十八世紀，歐洲各地產生許多畫家。但其畫風大同小異，不妨視爲文藝復興的餘波，或三傑的影響。期間可分爲兩個時期：北歐文藝復興與巴洛克時代。

北歐文藝復興

集中於法蘭德斯（Flanders）及德國。法蘭德斯的名畫家，是發明油畫的兄弟二人：希伯特‧范‧艾克和楊‧范‧艾克。人稱他們爲「北歐的畫祖」。

揭開德意志畫壇之幕的，有三大畫家：杜勒（Albrecht Dürer, 1471-1518）、克爾阿那赫（Lucas I Cranach, 1472-1553）、霍爾班（Hans Holbein, 1497/8-1543）。

杜勒是德國第一位大畫家，幼時曾隨父親學煉金術，後轉學繪畫，漫遊各地，研究古代名家的作品。回到故鄉，閉門作畫。其作品以肖像畫爲最多。因爲幼時曾學煉金術，所以在油畫之外又擅長etching蝕刻畫〔銅版畫〕——在銅面用化學藥品腐蝕的一種畫法。又擅長作水彩畫，各方面都有優秀的作品傳世。其作品風格獨特，現代德國的表現主義，實由這位畫家開始。

第二人克爾阿那赫，作風與前者大異，圓滑而輕快，發揮著一種特異的浪漫精神。其作品中多裸體畫，擅長於人間歡樂的描寫。

第三人霍爾班，最擅長肖像畫。其肖像畫技術，爲一切畫家所不及。雖爲精細的寫實畫，也不失一種悠揚自然的氣品。

※ 杜勒所作的女子肖像

巴洛克時代

巴洛克繪畫盛行於法蘭德斯、荷蘭及西班牙等地。

巴洛克是Baroque的譯音，是一種專重技巧的藝術的名稱。藝術從現實的人生游離，而超然地成了「爲藝術的藝術」，或「爲技巧的技巧」，於是有巴洛克及其後的洛可可藝術的出現。

在法蘭德斯，巴洛克藝術的大師有二人：貝尼尼（Gianlorenzo Bernini, 1598-1680）和魯本斯。

貝尼尼是義大利人，因兼建築家、雕刻家及畫家，有「米開蘭基羅第二」之稱。

魯本斯是法蘭德斯畫派鼎盛時期的代表人物。他的畫注重人體描寫，對於近代藝術的技術影響很大。他是比利時人，遊學義大利，歸國爲宮廷畫家。現今羅浮宮美術館中特闢一個「魯本斯室」。

荷蘭在巴洛克時代，也出了兩位大師：哈爾斯（Frans Hals, 1581/5-1666）和林布蘭。

兩人畫風大同小異。哈爾斯生活放浪，其畫亦然。人物大都作輕快地幽默的表情。林布蘭所作多風俗畫、肖像畫，以及下層生活的描寫，也富於幽默感，有時也取用宗教的題材。但他的意識，根本不是宗教的理想主義，而是世間的現實主義。他曾爲其夫人莎斯姬亞作種種肖像畫，是他平生得意的作品的一種。

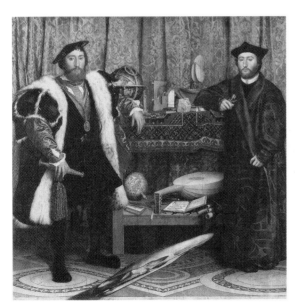

※ 霍爾班 使節 1533 油畫 207x209.5cm

這兩位及其追隨者，都是風俗畫與社會畫家，都能發揮荷蘭的國民性，又是近代美術的一種先驅。

在西班牙，也受巴洛克藝術的影響。十六世紀，此島上產生了四大畫家：底歐多科普洛斯（Greco Domenikos Theotocopoulos, 1541-1614）、委拉斯蓋茲（Diego Rodriguez de Silva Velázquez, 1599-1660）、慕里歐（Bartolomé Estebán Murillo, 1617-82）、哥雅（Francisco de Goya, 1746-1828）。

底歐多科普洛斯因為不是西班牙人，而是克里特島上的人，故通稱為El Greco（艾爾‧葛雷柯）。他的作風有許多地方與近代畫家相一致。近代的後期印象派畫家，曾蒙他的影響。

※ 哥雅的肖像畫

委拉斯蓋茲名望最大，是西班牙洛可可式美術的完成者。他的作品多貴族生活的描寫，其中就以肖像畫為最佳。

慕里歐是宗教畫家。

哥雅時代較晚，在十八世紀末至十九世紀初之間，為世界最重要的畫家之一。所作多歷史、肖像、風俗畫。筆意豪放、構圖新奇，可謂近代西洋畫的急先鋒。

※ 委拉斯蓋茲 侍女（局部） 1656
畫布‧油彩 318x276cm
委拉斯蓋茲是西班牙洛可可式美術的完成者。

現代藝術急先鋒的出現：法國大革命

　　簡言之，這個人解放與社會解放，爲文藝復興以後，近代人類精神上的
第二大潮流。

　　法蘭西革命以後，方有眞的現代藝術的急先鋒出現。現代最濃烈的色
彩，是個人的自覺、社會的要求、現實的精神的覺醒。對於文藝復興的
「情緒的」、「文藝的」特色，現代則爲「理智的」、「科學的」；對於文藝
復興的「宗教的」、「陶醉的」特色，現代則爲「實際的」、「功利的」。現
代是「現實」、「個人」、「社會」三者的覺醒。法國大革命，便是這三要
素所強調的第一段。

　　中世紀的酣眠，至文藝復興而覺醒，情知漸漸開明。然其後數百年間，
還受王權教權的束縛，到了法國大革命，始得自由活動，於是個人的自由
解放，自我的主張、主觀的強調，社會組織的改變，民眾政治的實現，經
濟機關的勞動者獨裁等重大問題，相繼而起。在這社會現象的一大轉機時
刻，藝術上立刻顯出現實化、個人化、社會化等現象來，一直銜接於日後
的科學昌明時代。

　　然而在革命初期，還是過渡的時代，那時候所興起的承上啓下的畫派，
便是所謂「古典
派」、「浪漫派」，總
稱爲「理想主義」。
這二派，嚴格來論，
也不能歸入現代繪畫
的範圍內，只能說是
「現代繪畫的先驅」。

※ 大衛 赫瑞希艾的宣示 1785
油畫 330x425cm

※ 在內容上，浪漫派的主要的特色，是取表現熱情的題材。以前大衛所畫的畫材，尚不脫離中古宮廷藝術的習氣。到了浪漫派的德拉克洛瓦，則以親近的人間情感為主題，注重熱情的表現。

「動」的藝術：科學昌明時代

　　最近的是十九世紀的科學昌明。科學的發達，對於人類精神上、物質上的影響非常深大。在物質方面，機械與交通發達造成的物質文明，揭開了激烈的生存競爭的帷幕。故十九世紀名為「經濟的時代」。在精神上，科學的研究，養成了近代人的分析的、觀察的、實驗的、理智的頭腦，使對於什麼都要用科學研究的態度來研究、觀察、分析與批評。把一切的因襲都看破、打倒。故十九世紀又名曰「批評的時代」。

　　然而拿科學來批評解決人生一切事物，究竟是不可能的。因為科學的分析、觀察的態度，把以前的因襲、迷信、美麗的夢，一切打破，而人生世界的現實完全暴露，結果在人心中引起了一種危懼、悲哀、不安定的狀態。即應用科學的態度於人生一切事物上，結果造成了「定命論」、「決定論」，否定自由意志，一切唯物。這就引發現代人的厭世觀與破壞的思想，於是一切都不安定，一切都動搖起來，混亂起來。所以，現代又稱為「思想混亂的時代」，或「動的時代」。這正是我們目前的狀態。

　　進入科學昌明的現代以後，前述的現代的色彩愈加濃重起來。所謂藝術

的現實化、個人化、社會化，便是「自然主義」。

　　「理想主義」是主觀的，只有自己心中的火，心以外的自然都是冷冰冰的客觀，只有熱情、空想，而不顧實際的世界。到了自然主義，始有藝術的客觀化、現實化。在繪畫上就有「寫實派」、「印象派」。這就是止息心中的熱情的火，而冷靜地張開眼來觀察現實的客觀的自然。這是科學的態度。

　　然而如前所述，科學是引起「動」與「亂」的。到了科學破產、思想混亂的時代，繪畫也在畫面上「動」起來了。最初用線條來攪亂畫面的是「後期印象派」，這是從自然主義的純客觀回歸於主觀。

　　然而這與以前理想主義的旨趣大不相同，有未熟與過熟的分別。從此再進一步，就把形體解散為形的單位，拿這等單位來再造新形，就是「立體派」。拿時間來同空間相乘、相錯綜，把感覺的經過表現出來的，就是「未來派」。終至於不用形，而用「圖式」、「符號」，就是極端的「抽象派」、「達達派」。

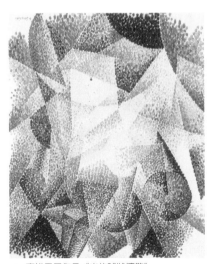

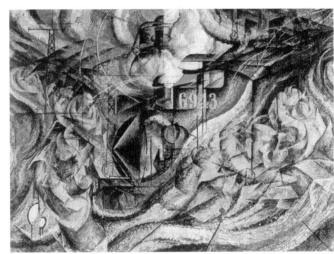

※　賽維里尼作品《光的球狀擴散》　　　　※　「未來派」畫家的代表作

十九世紀後的畫派概況

　　十九世紀以前的藝術，都是偏重人的方面；十九世紀的藝術，反之，是偏重自然的方面，這就是所謂「自然主義」。但看繪畫的題材，這一點已可了然：即西洋的繪畫，在十九世紀以前，是以「人物」為主題而「自然」為背景的。進入了十九世紀的自然主義時代，始有獨立的風景畫。這是畫派變遷的最顯著的痕跡。

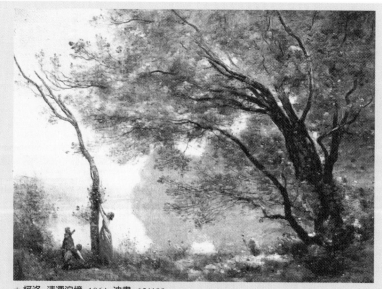

※ 柯洛　清潭追憶　1864　油畫　65×89cm

　　西洋繪畫的第二次繁榮，始於十九世紀。十九世紀以前，雖然也有各地畫家相繼出世，但無異彩，大都不過是文藝復興期的餘光罷了。
　　到了十九世紀，歐洲政治學術上起了兩大變動，即拿破崙的革命與科學的昌旺。這些變動反映到藝術上，繪畫就換了全新的面目而出現。出現的中心地點，是法國。所以文藝復興期繪畫繁榮於義大利，十九世紀繪畫繁榮於法國。故義大利和法國，這兩個地方，是歐洲藝術空氣最濃重的地方。

自然主義的三畫派

在自然主義的系統之下，約有三畫派。

寫實派（Realism）──客觀的忠實的描寫

這是米勒、庫爾貝所倡立的。在他們的頭腦中，一掃從前古典主義的壯麗的型範，與浪漫主義的甘美的殉情，而用冷靜的態度來觀察眼前的現實。技巧上務求形狀、色彩的逼真。題材上不似從前只專於選擇貴的、美的東西，而近取日常的人生、自然。帝王、英雄、美人、名士，與勞農、勞工、乞丐、病夫，等無差別，同樣是客觀的題材。

※ **庫爾貝 奧南的葬禮** 1849 **油畫** 304.8×670.5cm

印象派（Impressionism）──「色」與「光」的寫實

寫實派是注重「形」的，對於色與光全然不曾顧及到。印象派的莫內、馬內驚悟了這一點，轉向注意於「色」與「光」的寫實上去，就創造了印象派。

印象派的主旨，以為自然全是色與光的結合。而繪畫是眼的藝術，應該以描繪出眼睛所見的色與光的印象為正格。於是他們用科學的方法，把色分析。例如要畫紫色，不像從前取紅、藍二色在調色板上調勻而塗抹，而是直接用紅的條與藍的條並列在畫布上。觀者自遠處望去，這二色就在視

網膜上合成鮮明的紫色。他們又經由冷靜的科學觀察，發現自然物的色並非固定，是隨光而變化。例如立在青草地上、日光之下的人，其臉的陰暗面有綠色、紫色、青色，故臉色絕不像從前規定的爲赭色。又如在強烈的日光下面，物的影子都成鮮美的紫色、藍色，絕不像從前規定的爲褐色。

　　對於畫材，就全不成爲問題，全不加以取捨選擇的意見。凡透過「光」與「色」是美好的，都是美好的畫材。花瓶也好，杯子也好，水果也好，舊報紙也好，充其極致，不必追求畫的是什麼東西，畫面上只是模糊的印象，只見光與色的合奏。這種忠實的客觀的描寫，完全是科學的研究態度。這眞是科學時代的畫風。

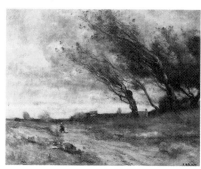

※ 在印象派畫家筆下，物的影子都成鮮美的紫色、藍色，如莫內的《朝陽下的盧昂教堂》（左），絕不像從前的規定爲褐色，如柯洛的風景作品（右）。

新印象派（Neo-Impressionism）——比印象派更徹底的畫派

新印象派的首領為秀拉（Georges Seurat, 1859-1891）與希涅克（Paul Signac, 1863-1935）。以前的印象派，用一條一條的色彩來組成物體。新印象派則要求光與色的表現的徹底，改用圓點，畫面上猶似五色的散砂。故新印象派又有「點描派」（pointillists）之稱。

以上三派,畫面的表現形式雖大不相同，然其中心的態度，即對於自然的觀察法，是同一的「寫實」。這寫實終於使人疲厭了。因為這態度，是主觀的否定，是主觀做客觀的奴隸。人似乎只有眼而沒有頭腦，只有感覺而沒有熱情了。於是回復主觀的表現主義的畫派，就應了自然要求而起。

※希涅克 港口

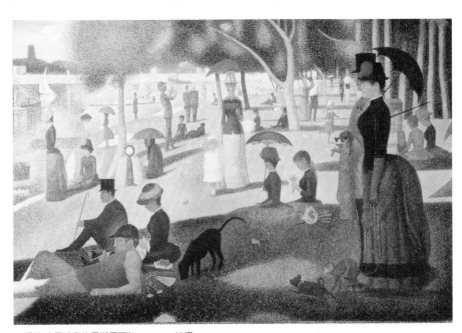

※秀拉 大平晼島的星期日下午 1884-86 油畫 205.5x305cm

開新紀元的畫派

後期印象派（Post-Impressionism）

後期印象派與後起的野獸派是畫法上第四次革命。

從前的畫，無論理想的、寫實的、清楚的、模糊的，總是依照客觀的物象而描寫的，換言之，形狀總是類似實物的。到了後期印象派，物象的形狀動搖起來，不管形狀尺寸的正確與否，只用粗大的線來自由地描出主觀的心的感動。他們的主旨是以人格征服自然，然而並非像從前的蔑視自然，而是把自然融入於主觀中。不像前派的爲客觀的再現，而是把客觀翻譯爲主觀而表現。

所以其最重要的特徵，是畫面的動搖，即用「線條」來表出對於客觀的主觀的心狀。所以其畫面，不需依形狀色彩的忠實的寫實，而加以主觀化。主觀化的最淺近的例子，如「特點擴張」便是。例如大的眼睛，畫得過於大一點；瘦的顏面，畫得過於瘦一點，不必顧到實際的尺寸。然而這原不過是最淺顯的說明，其實並非這樣簡單。

總之以前各派，畫面共通點是「固定的」、「死的」；到了後期印象派，始開始「動」起來、「活」起來。所以這是劃時代而開新紀元的畫派。這「動」爲後來一切新興藝術的起步。

這派的畫家，在當代最爲有名，差不多全世界的人都曉得，即塞尚、梵谷、高更三大畫家。

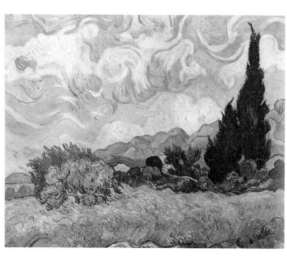

※ 梵谷 有杉樹的麥田 1889 油彩 72x91cm

野獸派（Fauvism）──主張更徹底

　　此派與後期印象派的關係，和新印象派與印象派的關係同樣，是同一主張而更進步更徹底。其大畫家為馬諦斯。他的畫風，比前更忽視形似，而注重內心的感動。他反抗物質主義，崇奉唯心主義。這分明是科學破產後的藝術時代的產物。

※ 馬諦斯　紅色房間　1908
～1909 油畫　180×220cm

立體派（Cubism）──空間×時間，形體藝術的革命

　　藝術的表現方法有很多種。音樂以聲音的連續及旋律和聲，表現心的感動；雕刻由形的立體的表現而呈現出種種感情；繪畫則是在平面上用線和色表示一種意境。

　　然而以前的繪畫所用的表現手法，都只是繪畫自己的方法。音樂與雕刻也各自用各自的方法，各守傳統。到了現代，各種藝術開始交融起來。音樂已有華格納（Wilhelm Richard Wagner, 1813-1883）試作「繪畫的表現」法，雕刻亦有阿爾基邊克（Alexander Archipenko, 1887-1964）試作「繪畫的表現」法。繪畫也如此，立體派便是繪畫的「雕刻化」，即繪畫的立體主義化（下面講到的抽象派便是繪畫的「音樂化」）。

自後期印象派的塞尚以來，顯然早已具有繪畫的立體主義化的傾向。但到了立體派而具有立體主義化的正式使命。所以立體派仍是塞尚藝術的延長，又是新興藝術的主要部分。

以前諸派的首領都是法國人，立體派的首領則是西班牙人畢卡索（Pablo Ruiz Picasso, 1881-1973）。他主張「自然都是形體與形體的相映合，猶如顏色的調合。」又說「甲形體接近於乙形體時，兩者必互相受影響而變化。」所以他的畫面上，極不重形似，所以有全無自然物的形似，而只有四角形、方形等形體的組合。這就是用調色的方法來調形，把形解散，再重新組織起來。印象派是「色的音樂」，立體派是「形的音樂」。

※ 這是立體派主將之一布拉克的靜物作品

豐子愷對你說…… **繪畫的雕刻化，有多大的現代意義？**

簡言之，即現代人主觀主義的傾向。用主觀來看透物件，更進而破壞物件，使解散而成片片的要素，再把這等斷片組合起來，構成新的主觀的構造。

所以，在後期印象派與之後的野獸派中，人像已經有不像人的地方，即不遵照遠近法、不講求人體解剖學，聽憑主觀的意志，而忽略客觀的形體。

原來我們的視覺是不正確的。普通視感所見的並不是事物的真相，印象派早已發現這一點，他們說：

以前畫人物從頭至腳，各部都畫得清楚，是不合理的。因為繪畫應該是表出瞬間的狀態的；而我們一瞬間所見的人像，絕不會從頂到踵都看得清楚。倘若注意於鼻，就只有鼻清楚，其他各部分皆模糊。然而我們看人物時總不僅注目於其中一部分，而必然泛觀其全體。所以所得的必是全體的模糊的印象。描畫也應該這樣，方為合理。

那麼你們若能首肯這話，就不難由此探求立體派、未來派、抽象派的線索。因為他們不外乎不滿於向來繪畫上的視覺的不正確，不能表現物與心的真相，而從更深的另一方面，發現合理的畫法而已。

抽象派（Abstract Art）、構圖派（compositionists）

這是俄國人康丁斯基（Vassily Kandinsky, 1866-1944）所倡立的。他的畫只有構圖，也不講究事物描寫。他的主張，以為繪畫應是對於自然的精神的反應、造形的表現。自然的外觀，須得還原為全抽象的線與色。這意思大致與立體派相近，但程度不同。

表現派（Expressionism）——以意力表現為第一要義

表現派是二十世紀初以來德國最流行的一種新興畫派，其主導者為貝克史坦因（Max Pechstein, 1881-1955）。其畫注重內容，以意力表現為第一要義。其畫面與後期印象派及野獸派有相似點，而動的程度比他們更高。有時為意力的表現，不顧物象的形式，這一點又近似乎立體派與未來派。德國現在各種裝飾圖案，例如商店的樣子、窗的裝飾、舞臺上的裝飾等，受表現派畫風的影響甚鉅。

※ 貝克史坦因 浴女

前途未卜的畫派

未來派（Futurism）——主觀主義的極度發展

未來派是一九一〇年提倡的，其主將為義大利詩人馬利內提（Filippo Marinetti, 1876-1944）。他的畫，馬有二十餘個足，彈琴的人有四、五隻手，其主張以為凡物「動」的時候，其形常常變動，故繪畫必表現出動力自身的感覺，即在繪畫中描繪出時間的感覺。

又如他的畫中，常常在牆內描出牆外的事

※ 薄邱尼是在一九一六年戰死的，這是他的代表作《樓上所見的市街的雜遝》。

物，在衣服外面描出乳房，彷彿事物都是透明的玻璃。因爲他的主張，以爲空間是不獨立存在的，必與周圍有關，故要描繪一物，必描出其周圍的他物，又表現其前後的動作與變化。這是主觀主義的極度的發展，然而這畫派究竟基礎未穩，只能視爲現代新興藝術的一種現象，尚不足以代表現代藝術。

達達派（Dadaism）──二十世紀早期最新奇的畫派

這畫派創於一九二〇年二月五日，在巴黎開的大會上發表宣言。其主導者是查若（Tristan Tzara）。有大畫家畢卡比亞（Francis Picabia, 1879-1953）。他們的畫，全是圖案式的。例如一條直線、一個圈、一條曲線，加入許多文字，即成一畫，其畫題曰《某君肖像》。他們的主張，是全不顧傳統，但把所要表現的心傳遍於同派人的對手，故用記號的、圖式的表現。所以這等作品只有其同派人能理解。這彷彿一種宗教，或一種國語，實際已經不像藝術了。

達達派運動與未來派同樣，不限於繪畫，又及於文學。故有「達達詩」之稱，爲任何國語言所不能翻譯。這不過是最近藝壇的一種現象，其能否成爲藝術，尚未可知。

❈ **杜象 下樓梯的裸女第2號** 1912
畫布‧油彩 147x89cm
這是達達派成員之一杜象在一九一二年創作的一張畫，用分解的形體表現運動感。

名家名作講

　　法國大革命以前的繪畫，即中世的繪畫，文藝復興前後的繪畫，大部分是實用的裝飾的東西，或爲宗教宣傳的工具，或爲宮殿的裝飾。故多壁畫、裝飾畫，以纖巧華麗爲主，全無人生的熱情的表現。差不多可以說尚未成爲獨立的繪畫藝術，尚未具有繪畫自己的生命。

　　現代繪畫最根本的特點，是賦予繪畫以「獨立的生命」。這就是專爲「繪畫美」而描繪畫，不另作宗教、政治等他物的手段。

　　這繪畫大革命的起義者，不可不推古典派的首領，即拿破崙的美術總監大衛。最初回應於這大革命的，不可不推其繼承者，即浪漫派的首領德拉克洛瓦。浪漫派是近代畫法上第一次革命，從前承襲文藝復興的傳統，到了浪漫派注重新趣；從前「以善爲美」，到了浪漫派而「以美爲美」。

※ **達利 記憶的持續** 1931 **油彩‧畫布** 24x33cm

※ 德拉克洛瓦 巧斯島屠殺記 1824 油畫 417x354cm

這是德拉克洛瓦的名作。德拉克洛瓦的繪畫，所異於大衛的古典派者，在形式上，是色
調的別開生面。畫面脫離了以前的拘束與硬澀，而充滿著活躍奔放的思想與色調。從這
點可知其現代的意義更深。

　　在由他們二人所築成的基礎上面，寫實派、印象派等現代畫派的殿堂穩
固地建立起來，表現派、未來派、構成派等新興畫派的樓層巍然地加築上
去。故大衛與德拉克洛瓦所提倡的古典派和浪漫派，雖然尚未脫離中古的
傳統，離新時代的繪畫尚遠，然而他們在「賦予繪畫以獨立生命」的一點
上，不可不推爲現代一切畫派的先驅。

【第二講】 近代繪畫的朝陽──「現實主義」

以上介紹的是近代繪畫的線索的起點。然而這還是曙光，近代繪畫的朝陽是「現實主義」的繪畫，其代表爲米勒和庫爾貝。

看一看《拾穗》、《採石工人》這兩幅畫。

看慣在宣紙上筆飛墨舞的中國畫的人，看了這幅畫之後，第一浮現的念頭一定是「同照相一樣！」是的！寫實主義的西洋畫的確有一點同照相一樣。照相的構圖與明暗配得好的時候，宛如一幅寫實風的繪畫。事實上，像庫爾貝的那張《採石工人》，眞的實物模型很容易找到。《拾穗》也不難請託幾個人扮演而照相。這樣說來，寫實派繪畫同照相一樣，寫實派畫家的眼就等於一個照相鏡頭了！

其實不這樣簡單，有一點「同照相一樣」，確是寫實派的缺點，但是我們現在所見《拾穗》、《採石工人》、《餵食》、《牧羊女》、《晚鐘》等，是把原畫用照相縮小而製成的。原畫有的色彩，又豐富得多。又原畫中有美麗、老結的筆法、線條以及諧調的色彩，這些現在都已看不見了。現在的複製品實在只能說是畫的「大意」，其藝術的靈魂大半已不保留，而只殘存一個軀殼，所以看去愈覺得類似照相。

況且這些畫的背景，還有米勒的大精神。以前沒有人敢描寫勞動者、農夫、乞丐，米勒始提倡並描寫；以前的描法有一定的型、一定的套，固守

❖ **庫爾貝 採石工人** 1849 **油畫**
160×259cm

舊型舊套，而不觀察事物的實際的真相。米勒開始從觀察實物下功夫，捕捉客觀的存在的真相，開創這寫實的描法。所以他是偉大的藝術家，絕不是照相鏡頭或畫匠。

我們剛才的看法，是僅從複製品的表面技巧上著眼的。僅據表面，絕不能作完全的批評，故容易發生誤解。米勒的藝術的偉大之處，在其革命的精神。即反抗從來一切的繪畫思想，不顧當時的人們的嘲笑，始終抱定其宗旨，實行其繪畫的革命。

所以對於他的畫，不可只當作造形藝術看。他的畫中暗示著無窮的意義與感情。他畫的題材全是勞動者、農夫，甚至極醜陋的、無知無識的，野獸似的苦力。他並非故意描寫醜態。據他看來，這勞動者的狀態中含著無限的光榮，暗示著無限的人生情味。他以為把他眼中所見的最感動的現象率直地描繪成為藝術品，是真正的、偉大藝術的創作。

米勒生於農家，小的時候與姊妹一同耕種。後來他父親發掘了他的天才，就送他進入城中的畫院。學習了數年，出巴黎，在羅浮宮美術館中親見大師的繪畫，就用功模寫。當時因為生活的貧困，曾作過洛可可式的小畫，賣錢過活。然而從小支配他的心與生活的，絕不是這等貴族生活與篤實，而是農民、農村，是「土地」。

他的一生，始終是對於「土地」的愛著。然而他的真心表現，不為當時的人們所理解，埋沒在貧賤中。盛年又失去愛妻，一時心神頹喪。三十四歲再婚，勇氣恢復，就完全捨棄洛可可式的畫，從此陸續畫出如《拾穗》、《餵食》、《牧羊女》、《晚鐘》、《持鋤的男子》等大作。

庫爾貝生於法國的田舍。幼時接近農民生活，又深蒙其感化。十九歲出巴黎，徘徊在羅浮宮的畫廊中。又從大衛學畫，然而其自尊心非常強，又富於反抗的意識，故終於打出了自己的路——「現實」。

關於藝術，他有這樣的話：

理想都是虛偽的！像歷史畫，完全與時代的社會狀態相矛盾，真是愚人狂人的事業！宗教畫也是與時代思潮相背馳的。總之，凡空想皆偽，事實皆真。真的藝術家必須向自然感謝、讚美。寫實主義，正是理想的否定。

我們必須依照所見的狀態而描寫。只有經由視覺與觸覺感知的，可成為我們描寫的題材。

這段話可以說是庫爾貝的自畫像，試看他那名作《採石工人》，正如他自己所說，《依照所見而描寫》，《拾穗》或《晚鐘》中所有的詩美、憧憬與宗教感，在《採石工人》中已全無。

【第三講】 近世的理想主義繪畫——拉斐爾前派、新浪漫派

十九世紀是現實主義的時代，在米勒和庫爾貝以後，便是印象派等現實作風盛行的時代。這是主流，主流以外，還有一支旁流，雖然是暫起的、弱小的、非正統的旁流，然而也極具絢煥燦爛之趣，頗有盛行一時的氣象。這就是所謂近世理想主義的拉斐爾前派和新浪漫派。

鄉愁的藝術——英國拉斐爾前派

鄉愁，nostalgia，這個名詞實在是很美麗。這是一種Sweet sorrow（甘美的愁）。世間有一種人，叫做cosmopolitan，即世界人。想起來這大概是「到處為家」的人的意義。到處為家，隨遇而安，是一種趣味，也是一種處世的態度。但是鄉愁也是有趣的，是一種自然而美麗的心境。

我告訴你：我的讚美鄉愁，不是空想的，不是狂言的，不是故意來安慰你，更不是討好你。幽深的、微妙的心情，往往抒發而為出色的藝術，這是實在的事情。

例如自古以來的大藝術家，大都是懷抱一種抑鬱的心情的。這種抑鬱的心情，統合地說起來，大概是對於人生根本的、宇宙的疑問。表面說起來，有的苦於失戀，有的苦於不幸。歷來許多的藝術家，尤其是音樂家、詩人，其生平都有些不如意的苦悶，或顛倒的生活。

懷鄉愁病的藝術家，我可以講英國拉斐爾前派的首領畫家羅塞提的事給你聽。十九世紀歐洲的畫界裡，新起的同時有兩派，一派是印象派，一派是「拉斐爾前派」。雖然後者在近代藝術上的地位不及印象派重要，然而是

與印象派同時並起的兩畫派，為十九世紀新藝術的兩面。羅塞提，就是這畫派的首領畫家。

羅塞提的藝術特色，是繪畫中的詩趣與熱情的豐富，他的傑作有《比亞特麗絲的夢》（Beatrices Dream，見但丁《神曲》），《浮在水上的奧菲利亞》（見莎翁劇），大多數的傑作是描寫文字中的光景的。這是鄉愁病者的畫！羅塞提是個懷鄉愁的人。他的鄉愁，產生他這種華麗的浪漫主義的藝術。

羅塞提，大家曉得他是英國人，而且是有名的英國詩人兼畫家。照理，英國是產生紳士的保守國，不該生出這樣熱情的、浪漫的羅塞提。是的，英國確實不會產生羅塞提的；羅塞提並不是英國人，稍稍仔細一點的人，大概從他的姓Rossetti的拼法上可以看出他不是英國人。

原來他的父親是義大利的狂詩人，亡命到英國，他的母親是北歐女子。他的血液裡，沒有英吉利人的血，所以他的性格也全非英吉利的血統。他的性格，是熱情的南歐與陰鬱的北歐的混合。保有這特性而生在英吉利的環境中，使他胸中就產生出一種「鄉愁」來。英吉利的生活，是釀成他的懷古的、幻想的鄉愁的。倘使他沒有這種不可抑制的鄉愁，他的浪漫主義一定不會有這樣的感覺。這是最著名的鄉愁的藝術家之一。

我讚美所謂鄉愁，不是說有了愁便可創作藝術，也不是教你學愁。所謂鄉愁，其實並非實際地企求回歸故鄉而不得，而發生的愁。這是一種渺然的、淡然的，不知不覺地籠罩人心的愁緒。換個說法，凡衣食豐足的幸福者，必感情少刺激，生活平易；處於飄泊的境遇的人，往往多生感觸，感觸多則生愁緒。這種愁，寧可說是一種無端

＊羅塞提 草地上的聚會（局部）

的愁，無名的愁（nameless sorrow），即所謂「憂來無方」、「愁來無路」，
不是認真企圖返故鄉、歸祖國而不得的愁。

　　我讚美鄉愁，不是鼓吹「女性化」，提倡「柔弱溫順」。凡真是「優美」
的，同時必又是「嚴肅」、「有力」的，否則這「優美」就變成偏缺的「柔
弱」，是不健全的了。這只要以大自然的夜比喻之，就可明白了。我們對於
晝與夜，自然感情就不同，但絕不是晝是陽的，夜是陰的；晝是明的，夜
是暗的；晝是強的，夜是弱的；晝是嚴的，夜是寬的；晝是男性的，夜是
女性的。晝明夜暗，全是表面的看法。在人——尤其是富於感情的人——的
感情上，夜有夜的陽處，夜的明處，夜的強處，夜的男性處。我所讚美的
鄉愁，也並非只是教人效法「兒女依依」之情。人的感情，其實剛中有
柔，柔中有剛；英雄的一面是兒女，兒女的一面是英雄。

文學繪畫

喜歡在繪畫中找求文學意義的人，看拉斐爾前派的繪畫，正合胃口。尤其是像羅塞提的作品中，鮮明地表現出對於戀愛的恍惚的歡喜，在反抗舊道德支配的生活而感情激烈地覺醒的「誇揚時代」，這類作品最足以牽動一班新人的心。

法、德的新浪漫主義

夏畹（Pierre Puvis de Chavannes, 1824-1898）有十九世紀法國最重要畫家之稱。其特色為優麗，有極美的線與澄明的色，表現出如夢的幽靜的境地。他受當時流行畫風的影響極少，在當時是一個不同道的異端者，其意識完全超越現代，與現代沒有交集。在他而言，世間一切都是無始無終，永劫不變的。沒有運動，也沒有力；沒有苦，也沒有悔；沒有深度，也沒有強度。因之其題材都取自太古的神話，及中世紀的基督教中。然其所描寫的世界，絕不是像古代希臘人所描繪的快活的歡樂境界，而都是病態的近代人所憧憬的平和境界，且其作品絕不是無味乾燥的外界的寫真，也不是出自思想的宗教的內容，而全是音樂的、詩趣的情調。

故看了他的畫，使人夢見甘美的兒時快樂的世界，使人的靈魂脫離緊張、迫切的現代，而身心沉浸於無邊的烏托邦中。然他不像後來的牟侯（Gustave Moreau, 1826-1898）與伯克林（Arnold Böcklin, 1827-1901）所描寫地世間不能有的奇怪現象，他是一個夢想家，然其所夢想的不是不可思議的東西，而常是從現實世界抽離出的，在這意義上他是寫實主義者、現實主義者。然這所謂現實，原是說他的夢中的現實，不是說真的現實。

＊夏畹 貧窮的漁夫 1881 畫布・油彩 155x192cm

　　牟侯，比夏畹後二年生，先二年死。他與夏畹同是古典主義者的分子，又同時有一種惡魔主義的深刻與奇怪。夏畹是禁欲主義者，牟侯是奢侈者。

　　在技巧上，夏畹是簡樸的，牟侯是細緻的。牟侯的特色是世紀末的思想，及強烈的肉感的表現。但他的畫缺乏夏畹似的純潔性，故不能使觀者對之發生感情，同時有一種刺激人心的力。其題材也不限於西洋古代，也取印度的古典神話。他非常愛惜自己的作品，不肯出賣，這也是畫家的奇癖。故他的遺作全部保存在牟侯美術館中。

　　要之，他是生於現代的「惡之華」（取自波特萊爾詩句名）的一人。他的藝術，是恐怖的世界的美化與高調。

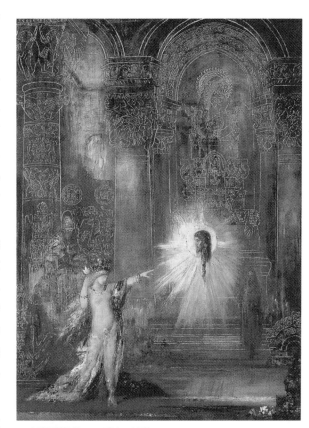

　　現代德國畫家中，一方面有代表理想派的妖魔畫家伯克林，以象徵作巧妙的描寫；一方面又有描寫鐵工場的曼哲爾（Adolf Menzel, 1815-1905）。從表面看來真是奇怪的對照。

　　曼哲爾是理想主義者，然不像上述的數人，僅滿足於外面的美與從形象上來的詩情的表現而已。這正是他的德意志人的特質。故評論家說他的藝術最要的是內容。

　　除了肖像畫與宗教

※ 牟侯 顯現 約1876 畫布‧油彩 143.5x104cm

畫以外，他的畫中無不伴著美麗的風景，沒有人物點景的風景畫也不少。他是用自然與人為題材而表現他的心境的。故他的畫，都富於內心的情感表現，他所描繪的岩石、水、空氣、樹木，都能同他的心共鳴、共悲。他的表現，嚴肅，莊重，他的作品都是帶著神秘性的象徵畫。他不是像法蘭西的浪漫派畫家從現象中發現奇怪與情熱，他是用他的主觀來直接把現象奇怪化、神秘化、理想化。這便是表示他的德意志人的自然征服——主觀主義的表現。

近代繪畫以法蘭西為中心，重要的畫派皆興起於巴黎，重要的畫家都是法國人。獨有這理想主義的回光，由英國人與德國人反映出來，在近代繪畫史上彷彿一朵偶現的曇花，真是不可思議的奇蹟。

❈ 曼哲爾的風景畫

【第四講】 科學主義化的藝術——印象派

理想主義（古典派與浪漫派）是注重「意義」的繪畫，寫實主義是注重「形」的繪畫，印象主義是注重「光與色」的繪畫，從「形」到「光與色」，是程度的進展，不是性質的變革。是量的變更，不是質的變數。故寫實主義與印象主義，可總稱為「現實主義」，以對抗以前的「理想主義」。

藝術與現實，當面向著現實主義的方向而進行的時候，就有唯物主義與科學主義發生。即把一切現象當作物質的存在而觀看，又用科學的態度來觀察、研究。印象派便是排斥浪漫主義、精神主義、神秘主義、唯美主義，一切唯心的、憧憬的、陶醉的舊藝術而出現。故藝術上的真的現實主義的傾向，始於一八七〇年的馬內的印象派，這便是藝術從近代到現代的轉機。這樣看來，印象派的創行，是現代很有意義的事業。

巴黎的青年畫家的團體運動，在一八五九年間已有強大的熱與力。印象派始祖馬內就是團體中的一人。他們群集於巴黎的罷諦堯爾（Batignol）街的咖啡店裡，常作藝術上的討論。一八七〇年，他們就公布這樣的宣言：「走出人工光線的畫室！捨棄畫廊的調子與褐色的顏料！到明亮的陽光中來作畫！」

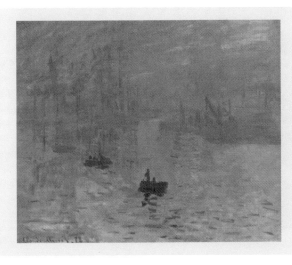

「太陽、空氣與光明，新的繪畫，是我們所欲求的。放太陽進來！在白畫的日光下描寫物體！」——左拉小說《製作》

※ 莫內　印象·日出　1872　油畫
48×63cm

　　然而「印象派」的名稱，全是偶然而來的，一八七四年八月十五日，他們在那達爾地方（Nadal）開起展覽會。莫內的繪畫中有一幅題名曰「日出‧印象」，描繪破曉朝霧而出的太陽的光，用輕妙的筆法、澄明的色調，充分表現「空氣」的感覺，爲從來未見的自然觀照與表現。故最能牽動觀者的注意。因這畫的題名爲「印象」，人們就訛稱他們的畫風爲「印象派」。八月二十五日有一個叫做路易‧勒魯瓦的人，在報紙上作一段嘲笑的批評，題曰「印象派作家展覽會」。自此以後，印象派的名稱漸爲世人所知，終於傳誦於一切人之口。

　　馬內的代表作《草地上的午餐》於一八六三年陳列於沙龍落選畫室，這畫中所描寫的：暗綠色的草地上有幾株樹木，後方有河，河中有一白衣的半裸體女子在水中遊戲；前景爲二男子，穿黑色上衣，褐色的褲，綴著淡紅的領結，坐在草地上。其旁又坐一女子，全裸體，剛從水中起來，正在曬乾她的身體。旁邊有女子所脫下的青色衣服與黃色草帽，置於草地上。

　　慣於在繪畫中探求事物的意義或內容，以此爲興味中心的人們，看了這畫都認爲是不道德的而攻擊、嘲罵。然而馬內作這幅畫的目的，在於色彩的諧和，至於所描寫的事物，全然不成問題。

他描寫出因太陽光微妙作用而生的豐麗肉體上青葉的色的反映。爲了表現這色彩的魅力，故描寫坐在草上的裸體女子。又爲了要在綠色的主調中點綴白色，使全體的色調諧和明快，故描寫一個白衣半裸體女子在水上遊戲。即欲求某種色彩的和諧時，就選擇某種情

※ 馬內 草地上午餐 1863 油畫 214x270cm

景來描寫。對於習慣探求畫的意義的當時的人們，當然要誹謗這畫為猥褻的了。

其實這畫是要用純粹的繪畫的興味來看待裸體——或情景全體的。這裡面有對於太陽的光線的美的敏感的歡喜。

【第五講】 主觀化的藝術——後期印象派

西洋畫派的變遷，每一派是一次革命；而最根本最大的革命，是本文所要說的「後期印象派」。

古典、浪漫、寫實三派，雖然題材的選擇各不相同，然畫面上大體同是以客觀物象的細寫為主的；到了後期印象派，西洋畫壇上發生了根本的動搖，即廢止了從來的客觀的忠實描寫，而開始注意畫家的主觀的內心的表現了。

所以「後期印象派」是西洋畫史中的最大革命。以前一切舊畫派，到了印象派而告終極；二十世紀以來一切新興美術，均以後期印象派為起點，其實二者迥然不同。所以有一部分人不稱這畫派為後期印象派而稱為「表現派」，而稱後來的表現派為「後期表現派」，常有名稱上糾纏不清之苦。

印象派使視覺從傳統習慣中解放，而開拓了新的色彩觀照的路徑。印象派畫家當然也具有個性，故也在無意識之間用個性來解釋自然，或用熱情來愛撫光與空氣。但他們所開拓的，只是以事物在肉眼中的反應為根據的路徑，而把心眼閉卻了。論到其根本的原理，

❀ 梵谷 舊鞋子 1887 油彩・畫布 34X41.5cm

印象派的態度，是在追求太陽光的再現如何可以完全，不是在追求自己的個性如何處理太陽的光。

「表現」（expression）的繪畫，作品的價值視作者的情感而決定，與對於外界物象的相像不相像沒有關係，它是作者的個人的情感所產生的新的創造。

所謂「表現派」、「表現主義」，意義很廣。德國新畫家蒙克，及俄國的構成派畫家康丁斯基，及最近的諸新畫派，都包含在內。立體派等，在其主張上也明明就是表現派的一種。

塞尚

塞尚始發現空間的立體感的神秘。這神秘絕不能僅由視覺的寫實而感知，需用靈敏的心的感應性與智慧的綜合性而始能表現。至於他的成熟時期的作品，立體感一語已不足以形容，其景色簡直是以空間的某一點為中心而生的韻律的活動。具體地表現著他對於宇宙的諧和與旋律的靈敏的感應。

塞尚說：「一切自然，皆須當作球體、圓錐體及圓筒體而研究。」意思就是說，我們對於一切風景應該當作球體、圓錐體等抽象形體的律動的諧和的組織而觀照，而在其中感得宇宙的諧和與旋律。照這看法，自然界一切事物就不復是「光」的舞蹈，而是形的韻律的構成了。

塞尚充滿著靜寂的熟慮的觀照，梵谷則富於情熱，比較起來是狂暴的、激動的。

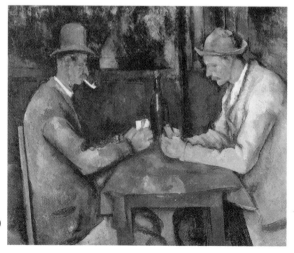

※塞尚 玩紙牌者 1885-90
畫布‧油彩 47.5x57cm

梵谷

梵谷的暴風雨似的衝動，有的時候竟使他沒有執筆的餘裕，而把顏料從管中擠出，直接塗在畫布上。他的畫便是他的異常緊張熱烈的情感。麥田、橋、天空，同他心裡的狂暴的情感一齊像波浪似地起伏。

塞尚曾經把客觀物件主觀化；到了梵谷，則只能使物件主觀化。使物件降服於主觀，已不能滿足；他竟要拿主觀來燒盡對象。燒盡物件，就是燒盡他自己。所以他自己的生命的火，在五十歲時就與物件一同燒盡了。

※ 梵谷《自畫像》也是有名的作品，他的作品特色是主觀的燃燒。

但有的時候，他又感到像剛從惡熱中醒來的病人似的不可思議而穩靜的感情，而把玩裝飾的美。例如其《向日葵》便可使人想像這樣的畫境。

梵谷的作品，最知名的是前述的幾幅《向日葵》。他是太陽的渴慕者，向日葵是他的象徵。所以現在他的墓地上，遍植著向日葵。

※ 高更 白馬 1898 141x91cm

高更

高更是懷抱泛神論的思慕的「文明人」。他具有文明人的敏感，而欲逃避文明的都會的技工的虛偽。他在印象派的藝術中也能看出文明社會的智巧的不自然，所以他追求的是更自由、更樸素的畫境。他的畫具有單純性與永遠性，因為已經洗淨一切智巧的屬性的興味，而在極度的單純中表現形狀，極度的純眞中表現感情。他在畫中所表現的大溪地土著女子的情感，不是一時的心理的發表，而是永遠無窮的人類的sentimental（感

傷的）。在那裡沒有人工的粉飾與火花，只有原始的永遠的閑寂。

高更生來是一個原始人，所以他的生活與表現，實在與現代的科學文明所築成的世間很不相合。他對世間常常齟齬。他在世間感到生活的厭倦與無意義的時候，就逃到原始的野蠻島上去建構自己的極樂國。然而這究竟只是他一人的心，對於時代的生活與思想，沒有直接的交集，這猶比蝸牛躲在自己的殼中做消極的夢。不過在這範圍內，他的一生是主觀的。他想用他的主觀來支配現實與客觀。於此可見他的不妥協的現代人的急進與反抗的精神。

盧梭

盧梭（Henri Rousseau, 1844-1910）的作品，在各點上都是單純的。他不像現代的其他畫家採取科學的態度，也沒有什麼特殊的研究。他只是生在鄉下，住在巴黎市郊的一個風流的 proletariat（無產階級）。不受教育，也沒有現代意識；他的單純明淨的心中，只有所看見的「形」清楚地映著，猶似一個特殊構造的水晶體。所以他不像印象派畫家有意識地感到光線、空氣和運動，而描寫它們。

※ **盧梭 夢** 1910 畫布．油彩 345.4x205.7cm

他只是依照他眼中的幻影而描繪出靜止的、平面的、帖紙細工似的形象。他只是清楚地看見他所看的東西，而把它鮮明地表現出。所以他的表現很寫實的，然而也只有他自己看來寫實，別人看來完全是主觀的表現。在他，沒有客觀的眞實，只有他的感知內的眞實是存在的，他就忠實地、細緻地描寫這眞實。他所寫生的現實世界，不是眼前的實物的姿態，而是由記憶描出的。他的單純而幼稚的記憶，當然是一種幻象的眞實──現實。所以他的畫中，常有幼稚的裝飾的附加物，意識地或無意識地添附著。自畫像的後面添描船，詩人有肖像畫，手中添描石竹花。這些並不是什麼象徵，只是像孩子們所描繪的無意

義裝飾而已。在他的畫中，現實的世界與夢的世界，作成不可思議的諧調，所以他的畫足以誘惑觀者的心。

【第六講】　繪畫的異端──野獸派

一般畫家叫做「野獸群」（les fauves），其畫派叫做「野獸派」（Fauvism）。關心西洋畫的人，一定承認這種畫在向來的西洋畫中是特殊的、異端的、別開生面的。因為向來的西洋畫（印象派以前），都是注重寫實的。說得粗拙一點，向來的西洋畫都是近似於照相的，從來不曾有過像馬諦斯一類的畫法。

西洋後期印象派的繪畫，是受東洋畫風感化的。試看塞尚、梵谷、高更、盧梭的畫，都有明顯的「線條」，單純的色彩，即東洋畫風的表現。然這東洋畫的影響，在後期印象派中並不十分深；到了所謂野獸派，東洋畫化的傾向愈加明顯了。

這「野獸派」的隊長，便是馬諦斯。馬諦斯是色彩的畫家，感覺的畫家。他具有特殊的能力，能從心所欲地表現物象的色彩與形體。然而他沒有像塞尚的volume（體積感），又沒有像高更、梵谷、盧梭等的獨特性，只是一個輕快靈敏的小品畫家。

試看他的代表作《青年水夫》，最動人的是其驚歎的色彩的表現。因有這色彩的效果，全畫清新、明，使人感到強烈的印象與溫暖柔和的感情。然而全畫中所用的顏色只有三種：淡紅而稍帶黑的背景，深藍的上衣，以及青色的褲子，三種色彩作成單純而又豐富的「調和」。深藍色帽子底下的黃色的顏面中，用粗線畫出眼、

※ 馬諦斯　有綠色條紋的畫像　1905　油畫
32.5×40.5cm

鼻、口、耳。色彩、線條、感覺,都儘量地單純化了。然而這畫只有這點表面的、感覺的快美,此外無其他內容,又無volume(體積)。只因其在色彩上、形體上或感覺上顯然地破壞舊的規定,對於新興藝術有極大的影響,故這畫可說是現代人的精神表現,具重要的價值。

【第七講】 形體的革命——立體派

現代文明的結果,使現代人的感覺異常發達。藝術家的頭腦當然也特別銳敏,恐怕不止第六感,又具有第七感、第八感,也未可知。看了立體派未來派的繪畫之後,一定有許多人要起反感,至少也要搖著頭說「不懂」。

後期印象派與野獸派已經略微變動事物的形狀。所以馬諦斯作品中的人像,已經有不像人的地方。即不守遠近法,不講人體解剖學,聽憑主觀的意志,而忽略客觀的形體。這是讀者大家明白看到的吧。試推進一步,變動再厲害一點,主觀的意志再強烈一點,客觀的形體再忽略一點,不就變成「陽臺樓上的靜物」與賽維里尼(Gino Severini)的「風景」了嗎?主觀進入客觀的形體中,「撼動」客觀的形體,終於「破壞」客觀的形體。

從「畢卡索主義」到「立體派」

藝術的表現方法有種種,繪畫則主要在平面上用線與色表示一種意味。

然以前的繪畫所用的表現方法,都只是繪畫自己的方法,音樂與雕刻也各自用各自的方法,各守傳統。到了現代,各種藝術開始交流起來。音樂已有華格納試作「繪畫的表現法」,雕刻近亦有阿爾基邊克試作「繪畫的表現」法。繪畫也如此,立體派便是繪畫的「雕刻化」,即繪畫的立體主義化。

畢卡索於一八八一年生於西班牙的南海岸馬拉加。他的真姓名是Pablo Louig,但他喜歡用母親的姓Picasso。他的父親是本地美術學校的老師。畢卡索從小有繪畫天分,十四歲時即在本地美術展覽會得三等獎。稍長結交當時畫家,遇到了塞尚而開始發揮其新派的藝術。

※畢卡索 哭泣的女人　油彩・畫布
1937 92x65cm

一九〇一年六月，他在巴黎開第一次個人展覽會，雖不被世人所容認，然而他不失望，結交了急進派的思想家，更受到高更的刺激，漸次作出「彈琴者」、「女人頭像」等作品，作品略具立體的表現派的樣子，然而還未達到立體派的特色的「形體的變歪（deformation）」的程度，不過有像石雕一般的表現而已。人們稱他這時期的畫風為「畢卡索主義」（Picassism）。

後來他的畫室中放了幾個埃及雕刻。他本來就不滿意希臘以後的傳統主義，現在見了希臘以前的埃及作品，深為感動，就埋頭於這方面的研究。自此，愈接近於立體派，當時人稱他為「西班牙的野蠻人」。這「畢卡索主義」是畢卡索一人的事業，後來延續發展，又加入了許多同志，就成為「立體派」。

立體派究竟是什麼樣的繪畫？

首先，立體派要表現的，既不像以前的印象派地表現外象的本質，又不像之後的表現派般表現主體自身的本質或態度；嚴格地說，立體派所要表現，始終是「形式」本身的問題。要探求立體派的表現法，可先研究塞尚所始創的立體主義化的表現——即把三維（長寬高）的實物表出在二維（長寬）的平面上的一種浮雕表現法。

這種表現法初見於畢卡索的，便是「畢卡索主義」時代的樣式。試看他

那時代的畫風，實物不求其逼真，即因為他發現我們一般的逼真繪畫中所用的視覺是不正確的。這一點印象派畫家也曾發現。塞尚的後期印象派就比印象派更進一步，其空間關係的表現上有了堅實、固定、明確的性質，然而塞尚還迷信著視覺的傳統——即空間約束的遠近法。「畢卡索主義時代」之後，他非但不再運用塞尚的遠近法，而且還破壞了遠近法，因此就把不能同時在一視點中看見的物體的各面同時表現出來了。

其次要探究的，是「同時性」或「同存性」的問題，即在同一時間內看見異時間關係的事物；又在空間上，只看見一面的空間中，可同時看見各種的面。這在繪畫的表現上，是全新的方法。倘若不拋棄既有繪畫的一切約束，這表現法就做不到。

立體派的同時性與同存性的表現形式，是從形體自身追究形體。繪畫因塞尚等而雕刻化，今又因立體派而建築化。立體派全是構造，所以其繪畫表現也被原理化、構造化了。構造是音樂的、和聲的。所以立體派是在新的意義上征服空間與時間，又可說是人類在觀念與表現上征服了自然，於是主觀方能任意驅使自然。

【第八講】 感情爆發的藝術——未來派與抽象派

未來派

立體派是用更主觀的力來征服形體、破壞形體，使物件主觀化，更用新的形式來構造其主觀。然而立體派只是偏於藝術的形體方面、形式方面的新事業。至於「內容方面」、「思想方面」，立體派仍是承襲近代的傳統，全無何等主觀的積極的改造。

到了未來派，不但打破藝術的傳統的「形式」，又否定、排斥思想的傳統，以及一切既成的傳統，而創造他們的新藝術。

未來派是從情感上出發的，所以最初就不拘形式。形式無論甚樣都不成問題，問題全在於「感情」（feeling）。使蘊藏於內部的激情，恣意地迸發，以表現革命的、破壞的、最急進的新興精神。他們超越一切傳統、概

念，及根據這些傳統與概念的批判，而在全新的「情感」的世界中，用「藝術」的形式來表現其主觀，所以未來派的藝術是暴亂的、粗野的、革命的、破壞的。

　　他們並不是真要創造什麼東西，只有突擊與爆發，只有這一點feeling。所以未來派既非形式，實在又非內容與思想，只是像爆裂的炸彈，內容爆裂而已。只是dynamic（動能）的力；這力的表現，稱為「未來派」而已。到了抽象派，這一點更加徹底。只有抽象化的feeling，連爆發也沒有了。抽象派不許有任何概念或形容，而徹底地僅僅表現其feeling。

　　未來派的先進者中，首推賽維里尼。他是從研究新印象派（即點描派）出發的。現在看了他的畫，不免使人想起其出發點的點彩派。他的名作還有《彭彭舞》（Pan Pan Dance），描繪一所大舞場中的紛然的情景，看去更覺得閃閃眩目。

　　薄邱尼（Umberto Boccioni, 1882-1916）是在一九一六年戰死的，他的

※ 賽維里尼作品《光的球狀擴散》　　　　　※ 薄邱尼作品《樓上所見的市街的雜遝》

代表作爲《樓上所見的市街的雜遝》。賽維里尼描寫光與明的方面的快樂與狂舞；薄邱尼則用冷酷的態度描現代都市的混雜。這幅畫中所描寫的疾駛的車、拼命的勞動者，猶如地獄的光景。

羅索洛（Rerigi Rossolo）比薄邱尼更爲徹底。他還有一幅作品，題曰「快車」。畫中所描繪的火車作蛇骨形，發出閃光，車的頭彷彿芒穗一般地斜出。市街上的煙(囱)突然都變橫斜，似乎要坍倒了。這是看見快車時的瞬間的強烈的印象。卡拉（Carlo Carrà, 1881-1966）的《米朗車站》、《無政府主義者格爾理的葬儀》等作品，也是雜遝的描寫，其畫風近於立體派。

一九一四年爆發的歐洲大戰戰事告終後，未來派運動也已過了白熱的時代。未來派的團體又急進地變化，有時參加康丁斯基的「抽象派」及「達達派」，而中心人物馬利內提自己的一派，似乎漸漸變成過去派了。然而未來派從義大利鼓吹出來的時候，眞如暴風雨一般，其勢猛不可擋。未來派運動並不限於繪畫及雕刻，最初就要把詩、音樂、戲劇，全部「未來化」。又發表堂皇的議論，作宣傳的演說。他們自己宣言：「我們的畫是米開蘭基羅以來義大利藝術發表中最重要的作品。」他們想用藝術征服世界。這實在是極有生氣的怪物！

豐子愷對你說…… ## 未來派的現代意識

十九世紀的人類生活中，含有過量的頹廢的因子，這是資產階級的社會組織的當然經過。這因子流入二十世紀，到現在還很顯著。所以現代actionists（行動主義者）都有感於現代的不合理與不自然而行動。義大利的未來派就是做了行動而奮起的。義大利國民具有最熱烈的性情，及直情徑行的爆發性。這些特性衝破了現代的鬱結沉滯的空氣而爆發的，就是未來派，不僅是一種「藝術」上的運動，乃以反抗、攻擊、爆發的激情取代「藝術」的形式而表現的一種事業。所以我們倘若用從來的美學、倫理學、藝術學的舊標準來批評它，就全然錯誤了。

抽象派

何爲「抽象派」(Abstractionism)？就是在立體派的形體破壞與再建構上，又發現了把藝術「抽象化」的一條路。

未來派雖已輕視形體，但未曾「無視」形體。他們以形體爲表現的工具，而表現的主體是情感。從這主張更進一層，便發生這抽象派。例如從一個女子感受得很深的印象，如輪廓的線的感覺、眼的魅力，用寫實的方法不能盡情表現，因爲我們所要表現的不是那女子的顏及眼，而是從顏與眼所感受到的情感（feeling），所以不必眞地畫出顏與眼的形體。這便是抽象派的發端。

※ 米羅 女詩人 1940 廣告顏料‧油畫 38x46cm

康丁斯基的「構圖派」

構圖是藝術的重要元素。但現在所謂的「構圖」,並非指普通的裝飾的構成,是指在內面的意義上,把自然的外觀還原爲完全抽象的「線」與「色」的協調。

由知性意識到創作的目的,徐緩地表現內在的感情,方能作成「構圖」。在那裡早已不能認識來自外物的幻影。這猶比近代的音樂,聽去全無自然的鳥聲、水聲等的摹寫,而只在美妙的音的諧調中感知作者的精神。所以康丁斯基的繪畫,猶如用抽象的線、面與色來作曲。這些線、面、色,綜合而奏出的韻律,他稱之爲「精神的諧和」。

他的畫面大部分仍是抽象的色、線與面交錯,倘用舊式的鑑賞心理,而探索其形似所暗示的是什麼意義,就徒勞了。因爲康丁斯基的繪畫,與樂器的演奏是同樣的;是完全脫離形似的抽象的「形」與「色」的交響的諧和,而表達出作者的內在感情而已。

※康丁斯基　即興

※盧梭 戰爭 1894
油彩‧畫布 114×195cm

【第九講】 意力表現的藝術——表現派

　　十九世紀的西洋藝術集中於巴黎。入二十世紀以後，歐洲各處都發展出新興藝術:法蘭西有立體派（1908年左右），義大利有未來派（1909年左右），俄羅斯有抽象派（1909年左右），德意志有表現派（1910年左右），瑞士人又發起了「達達派」（1920年左右）。二十世紀的藝術中心在何處？尚未可知。

　　最可注意者：德意志向來在美術上是後進的、頑固的國家，十九世紀的一百年中只產生一個浪漫風的伯克林，和一個寫實風的曼哲爾。而近來居然也有最新的表現派興起，且其勢力廣大，影響比立體派未來派等，穩健而普遍得多。眞是不可思議的現狀。

　　凡主觀表現的，即畫面形體動搖的繪畫，可以總稱爲廣義的「表現主義」，以相對於前期的「自然主義」各派，及更前期的

※ 貝克史坦因作品《浴女》

※ 表現派另一主力畫家馬克的作品《樹叢中的女孩》

「理想主義」諸派。而現在所說的表現派，是現代的、同時又是德意志的。
這意力表現為主的藝術，是根本上與拉丁文化相反對的條頓文化。法蘭西
所代表的拉丁的人類生活的樣式，向來墨守希臘以來的傳統，注重外部的
感覺主義與直觀主義，以感情的快美的表現為主，所以在一切藝術上構成
著一種陶醉的蜃氣樓。至於德意志人的（條頓人的）意力主義，則向來在
藝術上有主觀表現、意志表現的特色，到了現代就產生表現派的藝術。條
頓民族的藝術，大概有嚴峻、強硬、苦澀、深刻、苛烈的傾向，與閒雅秀
麗的拉丁民族的藝術完全異趣。

　　所以表現派的第一目的，是主觀內容的積極的表現。表現派的表現，不
像立體派地注重形式，也不像未來派地注重動與力，而是注重精神或心靈
的本質的價值的。所以表現派尤加注重意力的強調、意識狀態的異常，與
刺激的猛烈。凡對於這目的有效用的手段，他們無不取用。例如表現派繪

畫中的形體的歪斜與變亂，是受立體派影響的。他們用色彩也取強調與變異的手法，應了主觀表現的需要而隨意驅使色彩。為了表現的強調，他們又應用色彩與形體的節奏的效果，作有節奏的表現。

　　表現派作為意力表現的藝術，故極度地偏重主觀與個性。所以表現派的作品中，內容是個性的，形式也是個性的，沒有一般通用的表現法。這是與別派不同的一個重要點。

豐子愷對你說…… 　西方畫派的發展

　　繪畫流派的發展推進，好比春、夏、秋、冬四季的遞變，又好比嬰孩、兒童、青年、壯者的人生的遞變，其間的變化往往沒有明顯的界限。我們不能斷然指定今天是春，明天是夏；不能斷然地分別這人今天是兒童，明天是青年。

　　同樣，我們也不能斷然判定一切畫的派別。因為畫家不是先歸附了哪一派，或打算作什麼派的畫，然後動筆的。畫家當初並不想樹立或歸附什麼派，時代的精神與個性的傾向自然造成他的畫風。現代西洋畫派中，除了未來派、達派之外，其餘一切畫派都不是畫家自己的定名，都是評論者所代定的。評論者為了欲區別各群畫家的畫風，給他們加上幾個概括的名稱，就是「畫派」。猶如人們為了欲區別一年中日子的氣候，就假設春夏秋冬的四季名稱。

　　所以我們不能斷然判別一切西洋畫所屬的流派。我們只要曉得了畫風遞變的原因與順序，就可以在多樣的西洋畫史中看出系統，不會有莫名其妙、無所適從的痛苦了。

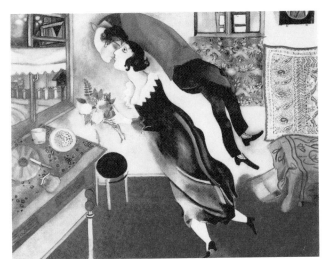

❊ 夏卡爾 生日 1915 油彩‧畫布
80.7x99.7cm

夏卡爾是後期表現派的中心人物。他是猶太人，出生於俄羅斯，幼時成長在俄羅斯農民生活中。後來到了首都，一面學畫，一面勞動。一九一○年他來到巴黎。他的猶太人的本質接觸了巴黎的文化，即爆發而為表現派的創作。一九一四年返回俄羅斯，用全新的眼光眺望故鄉，所感刺激更深，產生的作品也更加新穎。這幅作品《生日》表現了夏卡爾與其新婚妻子的愉悅生活。

藝術名詞中英對照

【畫家名】

大衛 Jacques Louis David, 1748-1825

卡拉 Carlo Carrá, 1881-1966

卡拉瓦喬 Michelangelo Merisi da Caravaggio,
1571-1610

布勒哲爾 Pieter Ⅰ Bruegel, 約1525/30-1569

安格爾 Jean-Auguste-Donminique Ingres, 1780-
1867

牟侯 Gustave Moreau, 1826-1896

米勒 Jean-François Millet, 1814-1875

米開蘭基羅 Buonarroti Michelangelo, 1475-1564

米雷 Sir John Everett Millais, 1829-1896

伯克林 Arnold Böcklin, 1827-1901

克里斯提斯 Petrus Christus, ？-1472/3

克林姆 Gustav Klimt, 1862-1918

克爾阿那赫 Lucas Ⅰ Cranach, 1472-1553

希涅克 Paul Signac, 1863-1935

杜勒 Albrecht Dürer, 1471-1518

杜象 Marcel Duchamp, 1887-1968

秀拉 Georges Seurat, 1859-1891

貝尼尼 Gianlorenzo Bernini, 1598-1680

貝克史坦因 Max Pechstein, 1881-1955

委拉斯蓋茲 Diego Rodriguez de Silva Velázquez,
1599-1660

底歐多科普洛斯 El Greco, 1541-1614

拉斐爾 Raphael, 1483-1520

林布蘭 van Rijn Rembrandt, 1606-1669

波提且利 Sandro Botticelli, 約1445-1510

阿爾基邊克 Alexander Archipenko, 1887-1964

哈爾斯 Frans Hals, 1581/5-1666

施可樂 Jan van Scorel, 1495-1562

柯洛 Jean Baptiste Camille Corot, 1796-1875

查若 Tristan Tzara

洛赫納 Stefan Lochner, 1442-1451

范‧艾克 Jan van Eyck, ？-1441

哥雅 Francisco de Goya, 1746-1828

夏卡爾 Marc Chagall, 1887-1985

夏晼 Pierre Puvis de Chavannes, 1824-1898

庫爾貝 Gustave Courbet, 1819-1877

泰納 Joseph Mallord William Turner, 1775-1851

馬內 Édouard Manet, 1832-1883

馬克 Franz Marc, 1880-1916

馬利內提 Filippo Marinetti, 1876-1944

馬諦斯 Henry Matisse, 1869-1957

高更 Paul Gauguin, 1848-1903

曼哲爾 Adolf Menzel, 1815-1905

康丁斯基 Vassily Kandinsky, 1866-1944

康斯坦伯 John Constable, 1776-1837

梵谷 Vincent van Gogh, 1853-1890

畢也洛 Piero della Francesca, 1410/20-1492

畢卡比亞 Francis Picabia,1879-1953

畢卡索 Pablo Ruiz Picasso, 1881-1973

莫內 Claude Monet, 1840-1926

惠斯勒 James Abbott McNeill Whistler, 1834-1903

提香 Titian, 約1487/90-1576

塞尚Paul Cézanne, 1839-1906

達文西 Leonardo da Vinci, 1452-1519

達利 Salvador Dali, 1904-1989

雷諾瓦 Pierre Auguste Renoir, 1841-1919

維梅爾 Jan Vermeer, 1632-1675

德拉克洛瓦 Eugène Delacroix, 1798-1863

慕里歐 Bartolomé Estebán Murillo, 1617-82

魯本斯 Sir Petter Paul Rubens, 1577-1640

盧梭 Henri Rousseau, 1844-1910

霍伯瑪 Meindert Hobbema, 1638-1709

霍爾班 Hans Holbein, 1497/8-1543

薄邱尼 Umberto Boccioni, 1882-1916

賽維里尼 Gino Severini, 1883-1966

簡提列斯基 Orazio Gentileschi, 1563-1639

魏登 Rogier van der Weyden, 1399/1400-1464

羅斯金 John Ruskin, 1819-1900

羅塞提 Dante Gabriel Rossetti, 1828-1882

【專有名詞】

Baroque 巴洛克

Cubism 立體派

Futurism 未來派

Impressionism 印象派

Expressionism 表現派

abstract Art 抽象派

Post-Impressionism 後印象派

Rococo 洛可可

Fauvism 野獸派

perspective透視法

Neo-Impressionism 新印象派

Dadaism 達達派

Compositionism 構圖派

Realism 寫實派

fresco 濕壁畫法

Pointillism 點彩派

國家圖書館出版品預行編目資料

豐子愷美術講堂：藝術欣賞與人生的四十堂課／
豐子愷著. --二版--台北市：臉譜出版：
家庭傳媒城邦分公司發行，2008.05
面； 公分（藝術叢書；FI1002）
ISBN 978-986-6739-60-6（平裝）

1. 藝術欣賞 2. 藝術評論

901.2 97007784

藝術叢書 FI1002

豐子愷美術講堂

藝術欣賞與人生的四十堂課

作　　　者	豐子愷
審　訂　者	豐一吟
總　編　輯	劉麗真
主　　　編	陳逸瑛、顧立平
文 字 校 對	張明月
內 頁 設 計	曹秀蓉
封 面 設 計	陳瑀聲

發　行　人　涂玉雲
出　　　版　臉譜出版
　　　　　　城邦文化事業股份有限公司
　　　　　　台北市民生東路二段141號5樓
　　　　　　電話：886-2-25007696　傳真：886-2-25001952
發　　　行　英屬蓋曼群島商家庭傳媒股份有限公司城邦分公司
　　　　　　台北市中山區民生東路二段141號11樓
　　　　　　客服服務專線：886-2-25007718；25007719
　　　　　　24小時傳真專線：886-2-25001990；25001991
　　　　　　服務時間：週一至週五上午09:30-12:00；下午13:30-17:00
　　　　　　劃撥帳號：19863813　戶名：書虫股份有限公司
　　　　　　讀者服務信箱：service@readingclub.com.tw
香港發行所　城邦（香港）出版集團有限公司
　　　　　　香港灣仔駱克道193號東超商業中心1樓
　　　　　　電話：852-25086231　傳真：852-25789337
　　　　　　E-mail：hkcite@biznetvigator.com
馬新發行所　城邦（馬新）出版集團 Cité (M) Sdn Bhd
　　　　　　41, Jalan Radin Anum, Bandar Baru Sri Petaling, 57000 Kuala Lumpur, Malaysia
　　　　　　電話：603-90578822　傳真：603-90576622
　　　　　　E-mail：cite@cite.com.my
二 版 一 刷　2008年5月20日
二 版 五 刷　2013年9月2日

城邦讀書花園
www.cite.com.tw

定價：300元
（本書如有缺頁、破損、倒裝，請寄回更換）

本書繁體中文版由上海人民美術出版社正式授權台灣臉譜出版發行